비잔티움 미술의 이해

조수정 지음

북펠리타
BOOK PELITA

비잔티움 미술의 이해

조수정 지음

사랑과 희생으로 저를 이끌어주신 부모님께

이 책을 바칩니다.

감사합니다.

사랑합니다.

<비잔티움 미술의 이해>를 펴내며

역사란 무엇인가? 인류의 오랜 기억이 담긴 역사는 단순히 지나간 과거의 일이 아니라 마르지 않는 샘처럼 우리에게 교훈을 주고 또 다시 반복될 수 있는 오늘의 이야기이다. 이 책은, 인류역사의 중요한 위치를 차지하면서도 지리적인 공간과 시간적인 공간의 장벽에 가로막혀 우리와는 별개만 느껴지는 비잔티움 제국의 역사와 미술을 21세기를 사는 우리의 시각으로 되짚어보려는 노력이라고 할 수 있다. 재스민 혁명으로 떠들썩한 북아프리카와 중동지역에서 무슬림들은 왜 분노하는가? 어두컴컴하고 작은 성당의 이콘 앞에서 왜 러시아인들은 촛불다발을 들고 눈물 흘리는가? 현대 국제사회의 대테러 공조노력은 왜 그리스도교와 이슬람교의 대립양상으로 번져 가는가? 우리가 답하기 어려운 이런 문제들의 근원은 비잔티움의 역사로 거슬러 올라간다.

이 책의 이야기는 로마 제국의 멸망과 게르만 민족의 이동, 그리고 그리스도교의 흥기로부터 시작하여, 십자군 운동, 콘스탄티노플의 함락으로 이어지고, 오스만 제국의 공격으로 비잔티움 제국이 멸망하는 1453년까지 이어진다. 또한 비잔티움 제국의 역사와 예술을 체계적으로 조망할 수 있는 큰 틀 안에서, 이슬람 문화권과의 접촉으로 인한 동·서양 문화교류에 관한 문제도 다루게 된다.

시대적으로 특징 지워지는 예술 양식과 다양한 미술 작품(이콘, 프레스코화, 모자이크, 채색삽화, 조각, 공예품), 건축물의 변화과정, 그리고 문명 간의 교류를 통한 새로운 조형적

이미지의 탄생 등을 예술적 감상의 차원만이 아닌 역사적 시각에서 재조명하려는 필자의 노력은 비잔티움 제국의 역사와 예술의 관계를 심도 있게 이해하고, 다른 시대와 다른 문화에 대한 감수성과 비판적 수용능력을 기르는 데 도움을 주고자 함이다. 비잔티움 미술은 단순한 역사적 산물이기 이전에, 현대를 살아가는 우리에게 지속적인 영향을 미치는 살아있는 시각 매체이다. 이것이 새로운 문화적 체험으로서 우리에게 제시하는 의미를 찾게 되기를 바라는 마음 간절하다.

　　그동안 비잔티움 미술에 대한 강의를 해오면서 겪었던 어려운 점은 학생들의 눈높이에 맞으면서도, 그들의 지적 욕구를 해소시키기에 적합한 책을 구하기 힘들었다는 것이다. 서양미술사를 다루는 서적은 비잔티움 미술의 태동단계나 성소피아 성당 같은 중요한 건물만을 간략하게 다루고 지나가는 경우가 많으며, 실제 서양미술사 강의에서도 비잔티움 미술은 고대와 중세미술을 언급하는 중간 부분에서 특징을 요약하는 정도로만 설명하고 있다. 반면 몇몇 비잔티움 미술 번역서의 경우, 전문적인 내용을 상세히 다루거나, 지나치게 지엽적인 작품의 설명까지 나열된 경우가 많아 이러한 서적을 처음 접하는 이들에게 비잔티움 미술에 대한 흥미를 반감시키고 끝까지 읽어나가는 데 어려움을 느끼게 한다. 또한, 번역자에 따라 원문의 의미를 심각하게 왜곡하는 경우도 종종 있어, 비잔티움 미술 입문자에게는 오히려 방해의 요소가 되기도 한다.

　　이 책은 비잔티움의 특정한 시기나 특정한 작품에 치우치지 않고, 비잔티움 미술의 전체적인 모습을 보여줄 수 있도록 구성되었으며, 우리나라 사람들에게 생소한 용어와 개념을 충분히 설명하려 노력하였다. 특히 그리스도교에 익숙하지 않은 독자들을 위하여 관련된 내용을 이해하기 쉽도록 서술하였다. 전체의 내용을 여덟 개의 장(章)으로 구분하여, 두 주에 걸쳐 한두 장을 강의하는 방법을 따른다면, 대학의 강의교재로 직접 사용할 수도 있을 것이다.

종교가 모든 인간 활동의 근저를 이루는 비잔티움 제국의 미술을 연구함에 있어, 시각적 매체의 형태나 재질, 기법과 양식상의 문제에 주의를 기울이는 것도 중요하지만, 작품이 제작된 배경, 즉 역사적, 사회적, 종교적 상황을 파악하는 것이 작품의 의미를 보다 깊이 있게 이해하도록 해준다는 점을 강조하고 싶다. 종교미술의 경우, 신학적, 종교학적 바탕 위에서 예술작품을 파악할 때 그 온전한 의미에 좀 더 다가서게 되기 때문이다. 이 책은 비잔티움 미술 연구에 관심 있는 독자들에게 비잔티움 미술과 중세 서유럽 미술의 관계, 다양한 그리스도교 도상(십자가, 마누스 데이Manus Dei, 옥좌의 그리스도Majestas Domini, 마리아, 천사, 후광, 등…)의 기원과 의미를 살필 수 있는 기회가 될 것이며, 아울러 미술과 역사에 관심이 있는 일반 독자들에게도 해설을 곁들인 풍부한 도판을 통해 비잔티움의 문화와 예술을 향유하는 자리가 될 것으로 기대한다. 출판작업을 흔쾌히 맡아주신 연경문화사 이정수 사장님과 편집팀께 지면을 빌어 감사의 마음을 전한다.

하양(河陽)의 연구실에서
지은이

목차

제 1 장
비잔티움이란?

'비잔틴 제국'과 '비잔티움 제국'…… 어느 것이 더 적합한 표현일까?

현재 우리나라에서는 '비잔틴 제국'과 '비잔티움 제국'이라는 표현이 명확한 구분 없이 혼용되고 있다. 하지만 우리말 어법에 따르면, 영어를 우리나라 말로 옮길 경우, 영어의 형용사를 명사형으로 고쳐 사용하여야 한다. 'Roman Empire'를 '로만 제국'이라 하지 않고 '로마 제국'이라고 하며, 'Itanlian literature'를 '이탈리안 문학'이라 하는 대신 '이탈리아 문학'이라고 하는 것이 그 예이다. 따라서 'Byzantine Empire'는 '비잔틴 제국'이 아니라 '비잔티움 제국'으로 부르는 것이 어법에는 맞는다고 할 수 있겠다.

'동로마 제국'과 '비잔티움 제국'

우리가 비잔티움 제국이라고 부르는 사회의 구성원들은 스스로를 로마인이라고 생각하였다. 황제들은 로마제국의 합법적 계승자로 자처하였고, 1453년에 콘스탄티노플이 오스만 제국에 함락될 때까지도 로마황제라는 칭호를 계속 사용하였는데, 사실 그들은 비잔티움 제국이라는 이름을 들어본 적도 없었던 것이다. 그렇다면 왜 우리는 당시 사람들은 알지도 못했던 비잔티움 제국이라는 용어를 쓰는 것일까? 로마제국이 동서로 나뉜 이후의 일이니, 동로마 제국이라고 하는 것이 더 적합하지 않을까?

비잔티움 제국이라는 용어를 사용하는 이유는, 이 체제가 로마 제국을 계승한 것은 틀림없는 역사적 사실이지만, 이 둘 사이에는 누구도 부인할 수 없는 매우 커다란 차이가 존재하기 때문이다. 비잔티움 제국은 로마 제국과는 달리 그리스 문화를 바탕으로 한다. 이탈리아의 로마는 더 이상 제국의 수도가 아니며, 콘스탄티노플이라는 새로운 도시가 정치와 문화, 그리고 종교의 중심지가 된다. 사람들은 이곳에서 그리스어로 말하고 그리스식으로 생활하며, 7세기 이후로 라틴어는 사라지고 그리스어가 공식 언어가 된다. 또한 비잔티움 제국은 로마제국의 다신교적 종교를 멀리하고, 유일신을 섬기는 그리스도교를 국교로 삼는다. 비잔티움 황제는 제국의 군주이자 그리스도교 세계의 수장으로서 정치와 종교를 아우르는 복합적인 위계질서를 발전시키게 된다. 이러한 문화와 언어의 그리스화, 그리고 그리스도교의 국교화는 비잔티움 제국의 독특한 면모를 보여주는 요소들로서, 비잔티움 제국이 로마의 국가제도를 계승했을지라도 더 이상 로마제국이라 부를 수 없는 이유이며, 따라서 근대역사가들은 '동로마 제국' 대신 '비잔티움 제국'이라는 용어를 사용함으로써 그 특수성을 부각시키고자 했던 것이다.

'비잔티움 예술'에 어떻게 접근해야 할까?

비잔티움 미술은 접할 기회가 많지 않고, 또 직접 볼 수 있는 기회를 가진다고 해도 우리와는 시간적, 공간적으로 먼 곳에 있던 사람들이 만들어낸 것이므로 작품의 내용이나 의미를 온전히 이해하는 데 어려움이 뒤따른다. 또한 비잔티움의 종교와 신학은 현대 그리스도교와 다른 모습도 많이 보이므로, 종교적 내용을 담은 비잔티움 작품을 대할 때는 나의 가치판단 기준에 따라 판단하기에 앞서, 편견 없이 받아들이려는 노력이 필요하다.

이를 위해 '현상학자'의 입장에 설 것을 독자 여러분께 부탁드리고자 한다. 슐라이어마허Schleiermacher와 딜타이Dilthey의 보편적 해석학의 방법은 비잔티움 미술에 접근하는 데 꽤 유용한 길을 제시한다. 예술작품을 이해하고자 할 때, 우선 비잔티움 예술을 하나의 현상으로

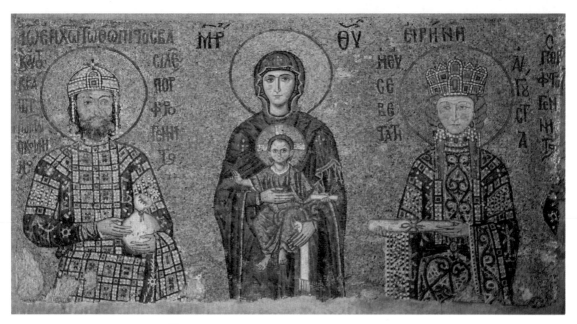

보고 접근하자는 것이다. 그리고 "이것이 내게 무엇으로 보이는가?"라는 질문도 중요한 것이기는 하지만, 그것보다는 "누가 왜 이것을 만들었는가?"에 우선 중점을 두자는 것이다. 우리는 작품을 만든 사람들과 똑같은 상황에 있지 않기 때문에 나의 개인적 판단을 중지한 중립상태에서 그들과 비슷하게 느껴 보도록 하는 것이 중요하다. 내가 본 작품의 의미가 아니라, 작품을 만든 사람이 뜻하고자 했던 의도를 찾아내도록 주의를 기울이면서, 감정이입과 상상력을 통해 옛 사람이 작품을 만든 의도와 동기를 이끌어 낼 때, 작품의 의미를 더 깊이 이해하게 된다. 요약하자면, 작품이 제작될 당시의 사회상과 종교적 배경을 염두에 두고 제작자의 입장에 서보자는 것이다.

비잔티움 미술의 중심 주제 중 하나인 〈테오토코스〉라는 작품을 일례로 들어보자(그림 1). '테오토코스'Theotokos란 '신(神)을 낳은 자', 곧 '신의 어머니'라는 의미이다. 테오토코스라는 호칭은 흔히 생각하듯 마리아의 신격화를 의도한다기보다는 '예수는 신이다'라는 예수 그리스도에 관한 신앙고백으로 보아야 한다. 비잔티움 작품에서 보이는 예수의 신성(神性)에 대한 이 같은 표현은, 이것과는 전혀 다른 신앙을 고백하는 종교전통, 즉 예수는 신이 아

니라 인간일 뿐이라는 이슬람교와 유대교의 주장에 맞서는 비잔티움의 종교적 신념의 표시였다. 비잔티움 사람들의 일차적 관심사는 예수가 하느님의 아들로서 그 자신도 신성을 가졌다는 것이다. 예수가 신이기 때문에 그를 낳은 어머니를 '신을 낳은 자', 즉 신의 어머니라고 부르는 것이지, 마리아를 신으로 부르고자 하는 의도는 아니었던 것이다. 만일 테오토코스라는 작품이 탄생하게 되는 사회적, 종교적 배경을 고려하지 않는다면, 우리는 부적합한 작품해석에 입각한 엉뚱한 결론에 도달하게 되고 말 것이다.

비잔티움 제국

　　비잔티움 제국의 역사는 다음과 같이 일곱 시기로 나눌 수 있다. 초기 비잔티움 시기(4세기-5세기), 유스티니아누스 황제 통치기(527-565), 변모의 시기(6세기 말-9세기 중엽), 마케도니아 왕조(867-1056), 콤네노스 왕조(1081-1185), 라틴 점령기(1204-1261), 그리고 최후의 팔라이올로고스 왕조(1261-1453)이다. 하지만 이런 구분은 어디까지나 후대의 학자들에 의한 자의적인 것임을 미리 밝혀두고자 한다. 어떠한 사건도 하루아침에 갑자기 생겨나거나 사라지지는 않으며, 비잔티움 제국과 같은 복잡한 사회에서는 정치, 문화, 종교, 예술, 또 각각의 지역문제들이 서로 독자적인 방식과 리듬에 따라 변화하기도 했다는 점을 기억해야 한다.

　　로마제국 말기와 초기 비잔티움 시기의 경계는 불분명하다. 비잔티움 역사의 초기 300년은 비잔티움사에 속하기도 하고 로마사에 속하기도 하며, 따라서 이 시기의 미술은 초기 비잔티움 미술Proto-Byzantine Art, 후기 로마 미술Late Roman Art, 또는 초기 그리스도교 미술Early Christian Art 등 여러 이름으로 불린다.

　　본격적인 비잔티움 미술사로 들어가기 전에, 콘스탄티누스 대제와 황비 헬레나 성녀에 관한 이야기를 알아두는 것이 좋겠다. 콘스탄티누스 대제Constantinus, 272-337는 비잔티움 역사에서 유일하게 제국의 시초부터 마지막까지 계속 언급되는 중요한 인물로서, 비잔티움 미술

은 물론 서양미술, 그리고 그리스도교 미술과 역사에도 많은 영향을 미쳤기 때문이다. 콘스탄티누스는 디오클레시아누스 황제Diocletianus, 245-312 퇴위 후, 4두정치 체제에서 비롯된 혼란을 종식시키고 황제가 되는 과정에서 매우 기이한 경험을 하게 된다. 312년, 로마의 티베르강 밀비우스Milvius 다리에서 서로마제국의 패권을 두고 막센티우스Maxentius, 278-312와의 결전을 앞두고 있던 콘스탄티누스는 하늘에 나타난 빛나는 십자가와 함께 "이 표시로 승리하게 되리라"in hoc signo vinces는 문구를 꿈에서 보게 되었다고 전해진다. 군사적으로는 열세에 있었지만, 자신감을 얻게 된 콘스탄티누스는 실제로 십자가 깃발을 앞세우고 병사들의 방패에는 '키로 모노그램(☧)'을 그려넣게 하였는데, 전투의 결과는 그의 승리였다(그림2).

키X와 로P는 그리스어로 그리스도ΧΡΙΣΤΟΣ를 의미하며, 콘스탄티누스의 꿈에 나타난 키로 십자가는 그리스도의 현현(顯現)을 상징하는 것으로 받아들여진다. 콘스탄티누스는 이듬해인 313년 밀라노 칙령을 내려 그리스도인들에게 신앙의 자유를 허용하였고, 성직자 면세, 십자가처형 금지, 교회상속권 인정, 주일의 공인 등 그리스도교에 관대한 정책을 폈으며, 그 자신도 죽기 직전 세례를 받고 그리스도교 신자가 됨으로써, 이후 테오도시우스 황제에 의해 그리스도교가 국교로 자리 잡게 되는 기틀을 다졌다. 제국을 통일한 후, 콘스탄티누스는 자신의 이름을 딴 도시 콘스탄티노플을 새 수도로 정하고, 330년, 승리자로서 월계관을 쓴 채 당당히 입성하였다. 콘스탄티누스는 최초의 비잔티움 황제이자 최초의 그리스도교 황제로서 모든 황제들의 이상적 모범으로 제시된다.

콘스탄티누스 대제의 어머니인 헬레나 성녀St. Helena, 248-329는 그리스도교로 개종한 이후 많은 교회의 건립과 장식을 후원하며 새로운 종교의 전파에 헌신하였다. 역사가 루피누스Rufinus에 의하면, 326년 예루살렘을 방문한 헬레나는 그리스도가 처형되었던 성 십자가를 찾아내었다고 한다. 콘스탄티누스 대제는 부인 파우스타Fausta 대신에 항상 그의 어머니인 헬레나 성녀와 함께 십자가를 사이에 두고 그려지는 경우가 많은데, 이는 헬레나가 찾아낸 성 십자가를 상징함과 동시에, 밀비우스 전투에 앞서 콘스탄티누스의 꿈에 나타난 십자가를 나타내는 것이다. 콘스탄티누스 대제와 헬레나 성녀, 그리고 성 십자가는 영광과 승리의 상징으로서 비잔티움 미술의 중요한 도상학적 주제로 자리 잡게 된다.

2 〈콘스탄티누스의 꿈, 밀비우스 다리의 전투, 성 십자가를 발견하는 헬레나 성녀〉
879-882, 나지안주스의 성 그레고리우스 설교집(MS Gr. 510), fol. 440r, 파리국립도서관

제2장
비잔티움 예술의 개화 – 초기 그리스도교 미술

1. 카타콤바 Catacomba / Catacombae

그리스어로 움푹 파인 '구덩이'를 지칭하는 단어에서 유래한 카타콤바는 '지하공동묘소'라는 뜻으로 사용되었다. 초기에는 특별히 그리스도교와 연관된 의미를 지니지 않았으나, 점차 그리스도인들이 카타콤바를 선호하게 되고 또 그들만의 카타콤바를 만들기도 하여 그리스도교 카타콤바가 지금까지도 많이 남아있게 되었으므로, 현재 카타콤바라는 단어는 일반적으로 '초기 그리스도교의 지하공동묘지'를 의미한다. 그리스도인들이 카타콤바를 선호하게 된 이유는 매장풍습의 변화와 공동체 의식의 확대, 그리고 안전지대의 필요성 증가와 같은 요인에서 찾아볼 수 있다.

카타콤바는 로마와 남부 이탈리아, 아프리카와 소아시아 등지에서 발견된다. 로마의 경우 60여 개의 카타콤바가 남아있는데, 죽은 사람을 성안에 매장하지 못하도록 하는 법률 때문에 카타콤바는 가도(街道)를 따라 교외에 자리 잡게 되었다. 카타콤바는 종횡으로 복잡하게 뚫린 좁은 통로로 이뤄져 있으며 드문드문 채광창이 나 있고, 통로의 양쪽 벽면에는 무덤을 층층이 안치하였다. 통로는 다시 계단을 따라 여러 층으로 이어지며, 연장 길이가 때로는 수 킬로미터에 달하기도 한다.

무덤의 형태는 크게 세 가지 유형으로 나눌 수 있다. 가장 일반적인 형태는 벽면을 네모난 모양으로 우묵하게 판 벽감(壁龕)으로서 로쿨루스loculus/ loculi라고 부르며, 천장을 반원형

아치로 만든 벽감은 아르코솔리움arcosolium/arcosolia이라 한다(그림3). 이들보다 좀 더 크게 벽을 파서 작은 방 모양으로 만든 것은 쿠비쿨룸cubiculum/cubicula이라고 하는데, '침실형 묘실'이라고도 하는 쿠비쿨룸은 여러 개의 묘를 안치할 수 있어 주로 가족묘로 사용되었다(그림4). 쿠비쿨룸의 아치형으로 만든 천장이나 벽면에 그린 그림은 죽은 사람의 사회적·경제적 지위를 짐작할 수 있게 해주는 단서가 된다.

1) 카타콤바의 회화

성당 등 그리스도인들의 공식적 집회건물은 그리스도교가 공인된 313년 이후에야 지어지게 되므로 교회 벽화의 등장은 좀 더 후대의 일이다. 따라서 그 이전에 카타콤바에 그려진 그림들은 초기 그리스도교 미술의 탄생과정을 알려주는 중요한 역할을 한다. 어떤 연유로 무덤에 그림을 그리게 되었고, 어떻게 발전해 나갔는지 살펴보기로 하자.

초기 그리스도인들은 예수의 매장을 본뜬 매우 단순하고 소박한 방식을 따랐다. 따로 관을 만들지 않고, 염포로 시신을 감아 벽감 안에 안치하였으며 얼굴은 수건으로 감쌌다. 이어 석판 등으로 벽감을 막고 회반죽으로 가장자리를 메웠는데, 여기에 죽은 사람의 이름이나 그를 위한 기도문을 새겨 넣었다. 때로 조각이나 그림으로 장식하거나, 무덤 옆에 작은 등잔 또는 향료 그릇을 놓아두기도 하였다.

비잔티움 미술과 그리스도교 미술의 출발점인 카타콤바의 회화는 초기 그리스도인들의 내세관과 밀접한 관련이 있다. 한 신자의 묘에는 다음과 같은 기도문이 남아있어 주목을 끈다. "죽은 이들이 하루속히 죄를 깨끗이 벗고 빛과 평화가 깃든 영원한 안식처에 들게 해주시기를……" 카타콤바에 죽은 이들을 위한 이러한 기도문이 새겨졌다는 점은 매우 중요한 사실을 알려준다. 내용을 분석해보면, 이 기도문은 죽은 이가 천국에서 평안을 누리기를 바라는 단순한 기원이 결코 아니라는 것을 알 수 있다. 죽은 자가 하루속히 죄를 벗어야 한다는 것은 그가 천국에 있는 상태가 분명 아니며 그렇다고 해서 그가 지옥에 있는 것도 아니고, 따라서 어딘가 잠정적으로 거치는 중간 장소 또는 상태, 즉 죄를 벗을 수 있는 곳에 있다

3 로쿨루스와 아르코솔리움
산 칼리스토(San Callisto) 카타콤바

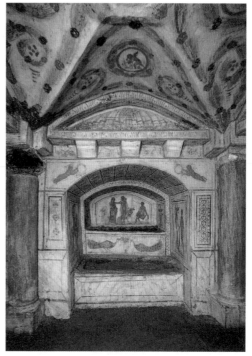

4 쿠비쿨룸
비아 라티나(Via Latina) 카타콤바, 로마

는 생각을 드러낸 것이다. 따라서 이런 기도문은 초기 그리스도인들이 천국과 지옥만이 아니라 내세의 정화장소에 대한 믿음을 가지고 있었음을 반증한다.

　내세의 정화장소는 11세기 이후 '정화하다'라는 의미를 가진 라틴어 'purgare'에서 유래한 '푸르가토리움'Purgatorium이라 불리게 되며, 우리나라에서는 이를 연옥(煉獄)이라고 번역한다. 지상에 있는 신자들은 연옥에서 내세의 정화를 겪고 있는 영혼의 고통을 경감시켜주거나 정화 기간을 단축시키는 데 기도 등으로써 도울 수 있다고 한다. 성 아우구스티누스 St. Augustinus, †430는 『죽은 이를 돌봄에 대하여』De cura gerenda pro mortuis에서 "죽은 이를 교회 안에 있는 순교자들의 유골 곁에 매장하는 것이 어느 정도 뜻 깊은 일일 수 있다. 왜냐하면 그렇게 함으로써 신자들이 죽은 이들을 위한 기도를 기억하게 될 것이며, 아직은 내세의 정화를 필요로 하는 그들을 위해 순교자들이 중재자로서 도와줄 것이기 때문"이라고 설명하였다.

연옥에 대한 개념은 그리스도교 장례문화의 중요한 부분을 차지하며, 이후 장례용 성당, 가족 소성당 등 죽은 사람을 위해 기도하고 미사를 드리는 장소, 그리고 그리스도교 회화가 발전하는 데 지대한 영향을 미치게 된다.

카타콤바에서 헤라클레스를 비롯한 로마풍 미술을 보게 되더라도 놀랄 것은 없다. 카타콤바는 원래 비그리스도교인들의 묘지였으므로, 로마 미술의 주제가 자연스럽게 남아있는 것이다(그림5). 비아 라티나Via Latina 카타콤바에 남아있는 쿠비쿨룸은 헤라클레스의 이야기로 장식되었는데, 히드라를 공격하는 모습, 아드메투스와 알체스티스 부부를 죽음에서 건져낸 모습, 그리고 헤스페리데스의 정원에서의 모습 등이 그려졌고, 부부의 정절을 상징하는 공작 두 마리와 월계관을 든 에로스도 볼 수 있다(그림4). 어떤 곳에서는 클레오파트라의 죽음이라는 주제로 그림을 그리기도 하였다.

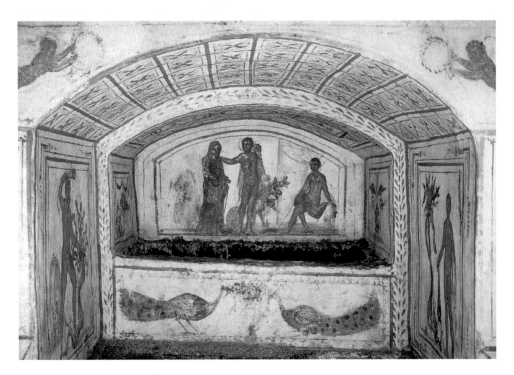

5 〈알체스티를 아드메투스에게 인도하는 헤라클레스〉
4세기경, 쿠비쿨룸, 비아 라티나 카타콤바, 로마

한편, 그리스도인들은 로마 미술 도상을 그대로 사용하면서도 여기에 새로운 의미를 부여하기 시작하였다. 가령 로마 미술에서는 성실한 로마인을 표현하고자 할 경우에 두 팔을 위로 올리고 선 자세로 그렸는데, 이것은 신과 사람에게 해야 할 의무를 다 마친 사람의 덕을 상징하는 것으로 받아들여졌기 때문이다. 하지만 그리스도인들은 같은 자세를 한 사람의 모습을 통해, 두 팔을 올려 기도하는 경건한 신앙인의 모습을 보았다. 로마의 프리실라Priscilla 카타콤바에는 두 손을 하늘로 치켜들고 기도하는 사람의 모습이 그려졌는데, 카타콤바라는 장소를 염두에 둔다면, 이런 그림에서는 내세에서의 구원을

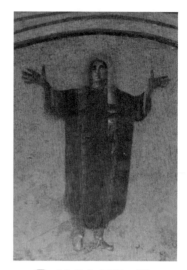

6 〈손을 올려 기도하는 사람〉
3세기경, 'Velatio' 쿠비쿨룸,
프리실라 카타콤바, 로마

기원하는 구체적 의미도 읽어낼 수 있다. '오란트'Orante라고 불리는 이런 도상은 이후 그리스도교 미술에서 매우 익숙한 것이 된다.

같은 형태의 그림이라도 그것이 무엇을 재현하고 있는가, 즉 무엇을 의미하는가는 그 그림이 누구에 의해서 제작되었는가, 그리고 누구를 대상으로 하는가에 따라 상이하다. 그림을 해석할 때, 그림 자체뿐만 아니라 그것을 둘러싼 배경도 중요하게 다루어야 하는 이유는 바로 이 때문이다.

점차 그리스도교 카타콤바에 어울리는 새로운 주제들이 등장하기 시작하였다. 로마 미술 대신 성경의 이야기나 그들 종교의 교리를 드러내는 이미지로 카타콤바를 장식하는 것이 그리스도인들 사이에서 유행처럼 급속히 퍼져나갔고, 원래 비그리스도인들의 묘지였던 카타콤바의 모습마저 바꿔놓는 결과를 가져왔다. 그리스로마 신화를 그리스도교 이미지로 대체하는 주제상의 변화는 양식상의 변화도 초래하였는데, 로마 미술이 이룩한 사실주의에서 점차로 멀어지는 대신 단순한 형태와 간결한 묘사방식을 통해 영적인 주제를 함축적으로 전달하는 표현법을 사용하게 되었다. 3세기와 4세기에 걸쳐 그리스도교 신앙을 형상화한 이

런 최초의 그림을 '이미지-기호'Image-Sign라고 하며, 구성은 극도로 단순해지고 화면에 등장하는 인물이 누구인지를 알아볼 수 있는 시각적 정보는 최소한의 요소로만 압축되었다.

카타콤바에 가장 빈번하게 그려진 그리스도교 이미지는 '요나의 기적'과(그림7) '라자로의 부활'이다(그림8). 구약성경에 기록된 요나의 이야기는 회개와 구원을 주제로 하고 있다. 내용을 요약하자면 다음과 같다. 이스라엘의 예언자인 요나는 대제국 앗시리아의 수도 니네베(현재의 이라크 지역) 사람들에게 가서 회개하라고 전하는 사명을 받게 된다. 그러나 그는 자신에게 맡겨진 임무를 거부하고 타르시스로 가는 배를 타고 도망친다. 그러던 중 배는 폭풍을 만나게 되고, 뱃사공들에 의해 바다에 던져진 요나는 큰 물고기 뱃속으로 삼켜진다. 사흘간의 간절한 회개의 기도 끝에 결국 큰 물고기는 요나를 뱉어 버리고 요나는 다시 살아나게 되어, 자신의 사명을 다하기 위해 니네베로 간다.

그런데 카타콤바에 요나의 이야기를 그리게 된 까닭은 무엇일까? 이유는 바다에 빠져

7 ⟨바다에 던져진 요나⟩
3세기경, 벽화, 산 칼리스토(San Callisto) 카타콤바, 로마

큰 물고기의 뱃속에 있던 요나가 기적적으로 살아나게 된 것처럼, 여기 카타콤바에 묻힌 그리스도인에게도 같은 구원의 손길을 간청하기 위한 것이라고 하겠다. 요나가 사흘 동안 물고기 뱃속에 갇혀있었다가 나왔다는 대목은 예수 그리스도가 죽은 지 사흘 만에 다시 살아났다는 그리스도의 죽음과 부활 사건에 연결되어, 〈요나의 이야기〉는 인간을 죽음으로부터 구출하여 영원한 삶으로 인도하는 신의 구원과 도움을 의미하게 되며, 따라서 장례예식이나 묘지, 또는 위령 미사를 드리는 교회나 장소 등에 많이 그려졌던 것이다. 또한 이 이야기는 이스라엘 사람들뿐만 아니라 니네베 사람들, 즉 이방인에 대한 구원을 주제로 하고 있기 때문에, 모든 인류에게 열린 구원의 보편적 가능성, 즉 "신의 사랑은 제한도 조건도 없다"는 그리스도교 사상을 암시하는 것이기도 하다.

카타콤바에 자주 그려지는 또 다른 주제는 '라자로의 부활'이다. 신약성경의 요한 복음서 저자는 라자로를 예수의 사랑을 받던 사람 중의 한명으로 소개한다. 라자로의 누이들은

라자로가 병에 걸렸다는 사실을 예수에게 전하고 도움을 요청하지만, 예수가 도착했을 때는 라자로가 이미 무덤에 묻힌 뒤였다. 예수는 라자로의 누이에게 "나는 부활이요 생명이다. 나를 믿는 사람은 죽더라도 살고, 또 살아서 나를 믿는 모든 사람은 영원히 죽지 않을 것이다"(요한 11,25-26)라고 말한다. 죽었던 라자로를 살리는 예수 그리스도의 이야기는 비단 한 개인에게만 국한된 것이 아니라, 전 인류를 구원하려는 하느님의 계획과 섭리를 단적으로 드러내는 사건이다.

성 마르첼리노와 베드로SS. Marcellino e Pietro 카타콤바에는 무덤에 묻힌 라자로에게 "이리 나와라!"라고 외치는 예수의 모습이 그려졌다(그림8). 고전조각을 연상시키는 콘트라포스토contraposto자세, 로마식 의상, 그리고 수염 없는 젊은이의 모습으로 표현된 점이 흥미롭다. 한편 염포로 온 몸이 칭칭 감긴 라자로는 죽음에서 살아났다는 의미로, 예수를 향하여 양손을 뻗고 있다. 매우 간략하게 표현된 무덤과 단색의 배경은 관람자의 시선을 분산시킴 없이 곧장 예수와 라자로에게로, 즉 죽음과 부활이라는 주제로 향하게 한다.

카타콤바의 벽면을 장식하는 '요나의 기적'이나 '라자로의 부활'은 그리스도인의 삶과 죽음, 그리고 내세에서의 구원에 관한 믿음을 형상화하고 있다. '이미지-기호'라고 불리는 이런 그림들은 초기 그리스도인들의 세계관에 중대한 변화가 생겨났음을 시사한다. 그들의 일차적 관심은 그리스와 로마 미술에서 중요시하던 인간 육체의 이상미, 조화로운 균형미 등 감각적 세계의 아름다움이나 이 세상에서의 행복에 있지 않았다. 그들은 구세주로 따르는 예수 그리스도와 내세의 영원한 생명의 약속에 희망을 두게 되었고, 그들의 회화는 이를 반영하는 것이어야 했다.

세계관의 변화는 그림의 구성 방식에도 큰 변화를 가져왔다. 사실성의 추구에서 상징성의 강조로의 이행이라고도 할 수 있는 이러한 변화는, 상징적 무게에 따라 공간이 새로이 구획되고 재배치되는 결과를 가져왔다. 성 마르첼리노와 베드로 카타콤바에 그려진 천장화를 중심으로 이런 변화를 살펴보도록 하자(그림9). 우선 그림의 구도가 그리스도교의 상징인 십자가형으로 되어있다는 점이 눈에 띈다. 그 십자가의 중심부에 예수 그리스도가 '착한 목자'로서 그려졌다는 사실은 의미심장하다. 아흔아홉 마리의 양을 남겨 둔 채 길 잃은 한 마

9 〈착한 목자, 요나의 이야기〉
4세기 초, 천장화, 성 베드로와 마르첼리노 카타콤바, 로마

리의 양을 찾아 나선 '착한 목자'(마태 18, 12-14; 루카 15, 3-7)의 모습을 한 예수 그리스
도는 인간을 구원하는 구세주를 상징적으로 나타낸 것이며, 인간을 향한 하느님의 사랑을
단순한 언어로 표현한 것이다. 결국 가치중립적으로 보이는 우주와 세상이 실은 신의 섭리
에 따라 움직이는 곳이라는 뜻이며, 가장 중요한 곳에는 가장 중요한 주제, 즉 예수 그리스
도의 모습을 그리게 된다. 회개와 구원의 주제를 담고 있는 요나의 기적 이야기는 십자가의
네 끝부분에 위치하며, 오란트 자세를 한 인물들이 사이사이에 배치되었다.

2) 종교적 상징

초기 그리스도인들이 모두 이런 그림을 향유할 수 있었던 것은 아니었다. 박해기의 그리스도인들은 자신들의 신앙을 공공연하게 드러낼 수 없었으므로, 카타콤바의 벽이나 비문한 귀퉁이에 그리스도교 상징을 비밀스럽게 새겨넣었다.

상징은 구체적인 기호나 형상으로 표현되며, 사용하는 사람의 의도에 따라 어떤 이념이나 정신적 실체를 상기시키는 역할을 한다. 그리스도교의 상징은 보이는 세계 너머의 종교적 체험과 신앙의 세계를 구현하기 위해 창조한 이미지로서 신자들에게 그들의 신앙을 가시적으로 상기시켜 주고 신앙심을 북돋우는 역할을 한다. 잘못 그려진 어설픈 그림은 애초에 의도하지 않았던 내용을 전달하는 위험성을 가지고 있지만, 뚜렷한 상징은 모호한 회화적 표현이 초래하는 위험으로부터 훨씬 안전하며 효과적으로 내용을 전달할 수 있다. 그리스도교의 주요 상징으로는 십자가, 키로 모노그램, 착한 목자, 물고기, 비둘기, 닻, 불사조, 포도나무 등이 있다.

물고기는 그리스어로 '익투스'IXΘΥΣ라고 하는데, 예수(Ιησους), 그리스도(Χριστος), 하느님의(θεος), 아들(Υιος), 구세주(Σωτηρ)라는 단어의 첫 문자를 합치면 '익투스'라는 단어가 만들어지기 때문에, 물고기 형상은 그리스도교 신앙을 나타나는 상징으로 널리 쓰이게 되었

10 〈물고기와 닻, 그리고 십자가〉
도미틸라(Domitilla) 카타콤바, 로마

다(그림10). 물고기는 박해기의 신자들이 서로를 알아보는 표시였다고도 하며, 미로처럼 복잡한 카타콤바에서 이정표와 같은 역할을 했다고도 한다. 또한 '닻'은 안전하고 든든한 보호, 그리고 구원의 상징으로 쓰였다. 올리브 가지를 주둥이에 물고 있는 비둘기의 모습은 평화와 안식, 그리고 불사조는 부활의 상징물로 각각 사용되었다.

카타콤바는 그려진 그림들의 주제가 죽음과 부활, 그리고 구원에 대한 희망으로 모아지는 이유는 이곳이 단순한 묘지이기 이전에 구원의 손길을 기다리는 희망의 장소였기 때문이다. 초기 그리스도교 미술, 그리고 비잔티움 미술에서 확립된 이러한 시각표현의 전통은 현재까지도 이어져 내려오며, 현대인의 삶에도 계속 영향을 미치고 있다. 본서가 추구하는 것은 이러한 예술 표현과 양식의 기원을 추적하는 데 그치지 않고, 그러한 것들이 왜 만들어졌는가, 그 당시에는 어떻게 받아들여졌는가, 그리고 현대의 우리가 그것을 이해하고 받아들이기 위하여 필요한 것은 무엇인가에 대한 답을 찾아가는 것이다.

2. 석관Sarcophagus/Sarcophagum

석관을 만드는 것은 2세기 이후 로마제국에 널리 퍼진 풍습이었다. 부유한 사람들은 화려하게 조각된 거대한 대리석 관을 만들어 영묘에 안치하기도 하였으며, 조각의 주제로는 그리스 신화의 이야기나 역사적 전쟁 이야기가 주를 이루었고, 죽은 사람의 초상이나 생애가 다뤄지기도 하였다.

그런데 313년에 밀라노 칙령이 반포되고 그리스도교가 공식적인 종교로 인정받은 이후부터는, 그리스도교적 주제로 조각된 대리석 관의 제작도 활발해졌다. 석관은 로마의 풍습으로서 카타콤바의 소박한 그리스도교 장례풍습과는 거리가 있었지만, 당시 사회적으로 지위가 높은 사람들은 그리스도교로 개종한 후에도 자신들이 속했던 로마 귀족 사회의 비그리스도교적 풍습을 버리지 않았고, 로마의 화려한 장례의식 풍습은 그리스도교 미술 안으로 들어오게 되었다. 종교적인 주제로 장식된 석관은 개인적 신심의 표현이기도 하고, 동시에

이런 관을 만들 수 있는 경제력이 뒷받침되는 계층의 사회적 신분의 표시이기도 하였다.

점점 늘어나는 석관 수요에 응하기 위해 대리석 조각 석관을 제작하는 아틀리에가 생겨났고, 각각의 단계를 나누어서 전문가들이 작업하는 분업형태로 제작되었다. 4세기경에는 석관을 제작하는 아틀리에가 주로 로마에 집중되어 있었고, 북부 이탈리아와 프랑스, 스페인과 달마티아 등지로 수출하였다. 400년이 되어서야 로마 이외의 다른 지역에서도 장례용 석관을 제작하게 되었는데, 프랑스 남서부, 콘스탄티노플, 그리고 라벤나Ravenna에 아틀리에가 있었던 것으로 추정된다.

로마 미술에서 그리스도교 미술로 변화하면서, 석관은 조각의 주제와 구성 면에서 많은 변화를 보였다. 4세기 전반기에 제작된 석관으로부터 시작하여, 그리스도교 석관조각의 전개 양상을 살펴보도록 하자. 〈삼위일체의 석관 또는 부부의 석관〉이라 불리는 작품은 중앙의 메달리온medallion 안에 죽은 부부의 흉상을 조각해 넣었다(그림11). 이 석관의 정면은 관 뚜껑을 포함해서 세 개의 프리즈frieze로 구성되며, 각각의 프리즈에는 아담과 이브, 아브라함과 이사악, 동방박사의 경배, 그리고 예수의 기적 등 성경의 여러 이야기들이 빼곡하게 들어차 있다. 그리스도교 박해시기의 억눌려 있던 종교적 열정을 표출하기라도 하듯, 여러 주제가 연속된 한 화면에 조금의 여백도 없이 가득 차 있다. 조각의 주제는 구약과 신약성경에서 가져온 것이나, 석관의 화면 구성에 대해 체계적이고 신학적인 설명을 하기에는 아직 어려움을 보이는 단계이다.

그러나 4세기 중반 무렵이 되면, 석관의 화면 구성이 간결해지고 주제도 단일화되어 좀 더 체계적이고 신학적으로 다듬어지게 된다. 바티칸 박물관에 소장되어 있는 〈유니우스 바수스〉Junius Bassus 석관의 경우, 조각의 주제는 예수 그리스도와 몇 가지 성경의 이야기로 요약되며, 각 이야기는 고전적 건물의 기둥으로 구분되어 시각적으로도 명료한 인상을 준다(그림12). 중앙의 메달리온 안에 죽은 사람의 초상을 조각해 넣는 대신, 베드로와 바오로를 대동한 채 옥좌에 앉은 '그리스도가 새 계명을 주는 모습'Traditio Legis을 배치하여, 석관의 주제는 성경의 다양한 이야기로부터 그리스도에게로 집중되는 양상을 보이기 시작한다.

11 〈삼위일체의 석관 또는 부부의 석관〉
4세기 전반, 대리석, 아를르 고대박물관, 프랑스

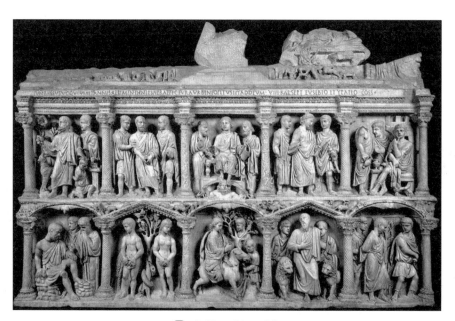

12 〈유니우스 바수스 석관〉
4세기 후반(359년경), 바티칸 박물관

이후 석관의 구성은 더욱 간결해지며, 주제도 단일화된다. 예수 그리스도가 사도들에게 새로운 계명을 주는 장면이 화면 전체를 차지하게 되는데, 교회의 설립과 연결되는 이 주제는 당시 교회의 제단 장식에도 동시에 나타나며, 그리스도의 새 계명이 구원의 열쇠라는 믿음을 반영하고 있다(그림13). 밀라노에 위치한 성 암브로시오 성당의 스틸리콘Stilicone 석관에서 보듯, 4세기 말부터는 양식상의 변화가 가속화되며, 고대 로마식의 전통적 구성 방법과 사실적인 표현은 점차 사라지고, 단순화된 형태와 정적이고 엄숙한 표현이 나타난다.

성경의 여러 이야기를 나열하던 이전 방식과는 달리 '계명을 전해주는 그리스도'라는 한 가지 주제만을 다루고 있으며, 인물들의 표현은 움직임보다는 정지된 듯한 느낌을 주는 부동성(不動性)이 강조되었다. 예수 그리스도는 제자들보다 훨씬 높은 위치에 자리하여 위엄과 권위를 나타내며, 그의 양쪽으로는 열두 명의 제자들이 그리스도의 말씀을 경청하는 모습으로 표현되었다. 예수 그리스도의 발치에는 구원과 자비를 간구하는 고인의 모습이 작게 새겨졌다.

5세기가 되면, 이전의 모든 구상적 표현은 사라지고, 그리스도교의 상징으로만 장식된 석관을 보게 된다. 라벤나의 산 아폴리나레 인 클라쎄 성당Sant'Apollinare in Classe의 석관에는 '키로 십자가'가 조각되어 있다(그림14). 키로 십자가는 그리스도를 의미하는 그리스어 'ΧΡΙΣΤΟΣ'의 처음 두 글자, Χ(키)와 Ρ(로)를 합쳐서 만든 모노그램monogram으로서, 콘스탄티누스 황제 이후로 익숙한 그리스도교 이미지가 되었음을 이미 언급하였다. 이 모노그램은 그리스

⑬ 〈스틸리콘 석관〉
4세기 말(385경), 성 암브로시오 성당, 밀라노, (오른쪽) 부분도

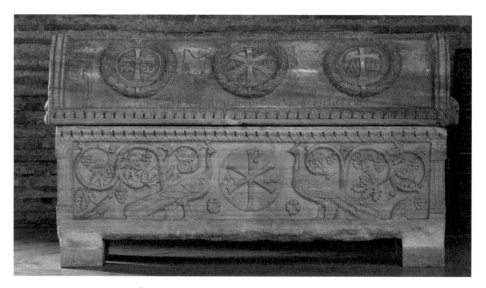

14 산 아폴리나레 인 클라쎄 성당의 석관 5세기, 라벤나.

도의 상징이며, 이것이 새겨진 석관은 거기 묻힌 사람이 그리스도인이었음을 나타낸다. 키로 십자가 사이에 새겨진 알파A와 오메가Ω는 그리스어 알파벳의 첫 글자와 마지막 글자로서, 그리스도가 모든 것의 시작이자 완성이며, 결국 우주만물의 주관자라는 의미이다. 마주보는 두 마리의 새는 불사조를 나타내며 그리스도의 부활과 더불어 구원된 그리스도인들의 영생을 상징한다. 뒷배경에 그려진 포도덩굴 역시 중요한 그리스도교 상징으로서, 성찬식에서 사용하는 포도주, 그리스도의 피, 그리고 인류구원을 위한 그리스도의 희생을 나타낸다. 또한 포도나무는 풍성한 결실을 의미하기도 하는데, 예수는 자신을 포도나무에, 제자들은 포도나무의 가지에 비유한 바 있으며(요한 15,1), 또 천국을 포도원에 빗대어 설명하기도 하였다(마태21, 33-41; 마르12, 1-12; 루카20,9-19).

이렇게 해서, 5세기경에 이르면 고대 로마의 전통적 석관 조각은 사라지고, 그리스도교의 독창적인 미학을 바탕으로 한 작품이 널리 퍼지게 된다. 조각된 석관은 때때로 영묘 mausoleum에 안치되기도 했으나, 일반적으로는 땅에 묻는다. 기껏 조각해서 땅에 묻는다는 것에 대해 당시 사람들은 별로 개의치 않았는데, 이는 이러한 조각이 신에게로의 염원을 상징

하는 것이지, 다른 살아있는 사람들에게 보이려는 데 목적이 있었던 것은 아니었기 때문이었다. 예술품이라는 의미보다는 실제적 용도로서의 가치가 더 중요하게 생각되었던 것이다.

3. 두라에우로포스Dura-Europos의 유적

두라에우로포스는 현재 시리아의 동쪽, 이라크와의 국경에 위치한 매우 역사가 깊은 도시이다. 유프라테스 강을 굽어보는 약 90미터의 절벽 위에 자리잡은 이 도시는 기원전 300년경 군사기지로 건설된 전략적 요충지였을 뿐만 아니라 경제적으로도 번성한 상업도시였으며, 알렉산더 제국에 이어 파르티아 왕국, 그리고 로마의 영토에 차례로 편입되었다.

256년경 사산조 페르시아의 공격에 대비하기 위하여 로마인들은 성벽 근처를 높이 쌓았는데, 이 때 성벽 옆에 지어졌던 건물들은 땅속에 묻히게 되었고, 1930년대의 발굴 작업으로 모습을 드러내게 되었다. 두라에우로포스에는 로마 사원, 조로아스터교 사원, 유대교 시나고그, 그리고 최초의 그리스도교 교회 등 당시의 다양한 종교와 문화, 언어와 예술을 증언하는 고고학적 자료가 남아있다.

두라에우로포스의 그리스도교 교회는 현존하는 가장 오래된 그리스도교 유적으로 꼽힌다. 그리스도교가 공인되기 이전, 3세기 중에 세워진 것으로 추정되는 이 건물은 일반 주택을 교회의 용도에 맞게 개조한 것으로서 주택교회House-Church이라고 한다. 개인 집 또는 성당으로 개조된 개인 집에서 미사를 드렸던 초기 그리스도인들의 생활상을 엿볼 수 있다. 안뜰을 중심으로 방들이 배치되어 있는 구조는 당시의 주택들과 크게 다르지 않으나, 그리스도교 신자로 입문하는 중요한 예식인 세례식을 거행하는 세례당baptisterium이 따로 마련되어 있었다는 점이 매우 특이하다. 세례당 한쪽 벽면에는 두 개의 원기둥으로 아치형 지붕을 올린 세례반(洗禮盤)이 마련되어 있었다(그림15).

세례당의 벽은 〈착한 목자〉(그림16), 〈아담과 이브〉, 〈물 위를 걷는 그리스도〉, 〈중풍병자를 고친 기적〉(그림17), 〈그리스도의 무덤을 찾아간 여인들〉, 〈우물가의 여인〉 등의 그림

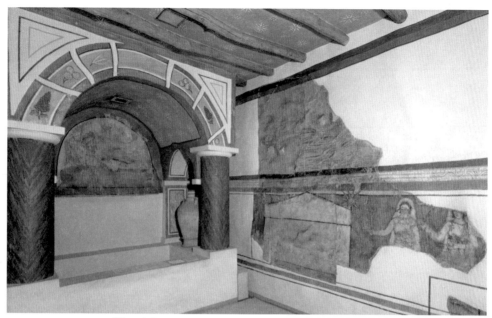

15 두라에우로포스 교회 250년경, 세례당, 예일대학 아트갤러리(복원)

16 〈착한 목자〉
두라에우로포스 교회

17 〈중풍병자를 고친 기적〉
두라에우로포스 교회

으로 장식되었다. 한 마리 양을 목에 얹고 다른 양들을 뒤에서 따라가는 모습으로 그려진 〈착한 목자〉는 원래 고대 그리스로마의 전통적 도상으로서 헤르메스Hermes를 그릴 때 사용하던 것이었으나, 이제 그리스도교 전통 안에 수용되어 신약성경에 나오는 목자의 비유를 형상화하기에 이른다. 신약성경에 묘사된 착한 목자는 한 마리의 길 잃은 양을 찾아 나서기

도 하고, "나는 착한 목자다. 착한 목자는 양들을 위하여 자기 목숨을 내 놓는다(요한10, 11)"라는 구절처럼 자신의 목숨을 바치기까지 하는 인물로서, 인류를 구원하기 위해 생명을 바친 예수 그리스도의 상징이다.

두라에우로포스의 세례당에 그려진 그림들은 비그리스도인에게는 아무런 특별한 의미를 전달하지 못한다. 양을 목에 얹고 가는 목자나, 그의 발치에 아주 작게 그려진 남녀 한 쌍, 물 위에 서 있는 사람, 침대를 메고 가는 남자, 그리고 여인들의 모습은 그 뒤에 숨겨진 상징적 의미를 깨닫기 전까지는 무의미하기 짝이 없다. 그러나 그리스도인들에게는 아담의 원죄와 대비되는 그리스도의 구원, 그리스도의 신적 권능과 기적, 그리고 그리스도의 부활 사건을 매우 뚜렷한 메시지로 전달한다. 여기서의 회화는 단순한 장식기능을 넘어, 이곳에서 세례를 받는 입문자에게 그리스도교 교리를 전하기 위한 교육적인 방편으로 사용되었다.

4. 교회 건축의 시작

그리스도교를 공인한 313년의 밀라노 칙령은 그리스도교 예술이 본격적으로 전개되는 데 결정적인 역할을 하였다. 공식적 예식을 위한 집회가 허용되었고, 콘스탄티누스 대제의 재정적 지원으로 제국의 수도와 그리스도교 성지에 최초의 교회들이 건립되었다. 로마에는 라테라노Laterano 대성전과 성 베드로 대성전(그림19)이 세워졌고, 베들레헴에는 예수탄생 성당, 그리고 예루살렘에는 예수무덤 성당이 각각 모습을 드러내었다.

교회란 신자들이 모이는 곳이다. 이곳은 기도와 묵상의 장소이며, 무엇보다도 미사Missa를 드리기 위한 곳이다. 교회의 형태는 미사전례(典禮)와 밀접한 관련이 있으므로, 우선 미사의 구조와 의미를 알아보기로 하자. 미사는 예수가 로마병사들과 유대인들에게 잡히기 전, 제자들과 함께 한 최후만찬의 양식을 따르며, 크게 '말씀의 전례'와 '성찬의 전례'로 구분되어 있다. 말씀의 전례 부분은 회개와 자비를 간구하는 기도로 시작한다. 이어 하느님의 영광을 노래한 후, 구약성경과 신약성경이 차례로 낭독되고, 사제의 강론이 있으며, 신자들

이 공동체를 위한 기도를 바친다. 성찬의 전례에서는 빵과 포도주를 예물로 바치고, 사제는 이를 축성하여 그리스도의 살과 피로 변화시킨다. 신자들은 평화의 인사를 서로 나눈 뒤, 성체(聖體)와 성혈(聖血)을 받아먹고, 예수 그리스도의 제자로서 새 생활을 하고 복음을 전하라는 사명을 받아 세상으로 파견됨으로써 미사가 끝난다.

미사에는 예수 그리스도가 인류를 위해 바친 속죄의 희생제사라는 의미가 담겨있다. 구약의 유대인들이 짐승을 잡아 바치는 희생제사를 통해 자신들의 죄를 씻고 하느님과 화해하는 길을 찾았다면, 예수 그리스도는 스스로 희생제물이 되어 십자가에서 죽음으로써 인류의 죄를 씻는 유일하고도 완전한 희생제사를 바쳤다는 것이 그리스도인들의 생각이다. 빵을 쪼개어 나눠 먹고 포도주를 함께 마시는 것은 예수의 최후만찬을 기억한다는 의미로, 또한 예수의 십자가상 희생과 인류구원을 기념한다는 의미로 행해진다. 하지만 이것은 과거의 사건에 대한 기억이면서 동시에 현재에 벌어지는 예식이며, 또 장차 미래에 '그리스도의 다시 오심'Parousie을 기다리는 희망으로서 행해진다. 그리스도인에게 이렇듯 중요한 의미를 지닌 미사는 매우 시각적인 예식이다. 성경을 낭독하는 사람이나 강론을 하는 사제는 신자들의 눈에 잘 띄는 장소로 이동하며, 특히 성찬의 전례 부분에서는 모든 신자가 제대(祭臺)를 향해 주의를 집중해야 한다. 제대는 성찬례가 거행되는 곳으로서 그리스도의 현존을 담는 장소이며, 구원자가 '지금 여기에' 있다는 믿음은 공간의 의미변화를 초래한다. 일상적인 평범한 공간에서 성스러운 영원의 공간으로의 변화가 미사를 통해 이뤄지는 것이다.

교회는 이와 같은 내용을 포괄하는 장소이지만, 콘스탄티누스 대제 이전에는 그리스도교 건축이라는 이름에 걸맞은 건물이 지어지지 않았다. 신자들은 개인 집이나 종교적 용도가 아닌 건물에 모여야 했고, 그 중 제일 나았던 경우가 위에서 언급한대로 세례당을 갖춘 두라에우로포스의 그리스도인의 집이었던 것이다.

1) 바실리카

공식 종교로 인정을 받고 황제의 후원까지 받게 된 그리스도교 공동체가 역사상 처음으

로 지은 교회는 어떤 모습이었을까? 당시는 교회라는 건물이 따로 없었고 또 신속하게 지어
야만 했으므로, 바실리카Basilica라는 기존의 로마 건축양식을 따라 최초의 교회들이 건립되었
다. 로마의 바실리카는 주로 광장에 세워지는 공공집회 장소로서, 궁전이나 회의장, 또는 상
업적 용도의 건물로 사용되었다. 물론 당시에도 로마의 사원을 비롯한 종교건축이 있었지
만, 창문이 없는 컴컴한 실내에 신상만을 안치하고 신자들이 참석하는 희생제사는 외부에
마련된 제단에서 따로 바치는 사원의 구조는 그리스도교의 미사를 거행하기에는 매우 부적
당한 것이었다. 노천극장의 경우는 신자들을 한 곳에 수용할 수는 있지만 날씨의 제약을 받
는다는 단점이 있었다. 하지만 바실리카는 넓고 환한 실내공간을 가지고 있었으므로 신자들
이 모두 모여 미사에 참여하기에 적당한 공간을 제공하였고, 비록 로마의 공공건물이었지만
그리스도교 전례의 요구에 부응하는 것이었다.

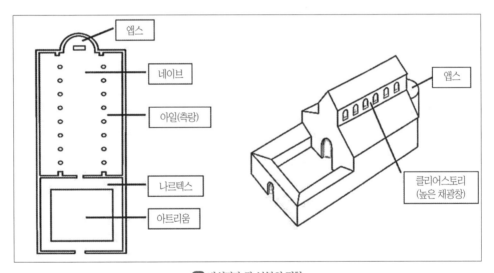

⑱ 바실리카 각 부분의 명칭

　　바실리카의 구조는 비교적 단순하다(그림18). 직사각형의 길쭉한 내부에는 원기둥이
좌우로 늘어서 있고, 이 열주(列柱: 줄지어 늘어선 기둥) 위로 벽을 올렸다. 벽의 윗부분에
는 채광창이 뚫려있어 내부를 환하게 밝혀준다. 삼각형 지붕은 목재골조로 되어있어 가볍고
부하가 적으며, 건물의 크기를 더 넓거나 더 길게 조절하기가 용이하다. 길쭉한 중앙회랑은

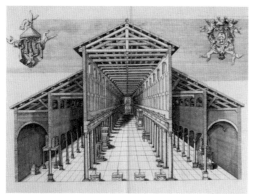
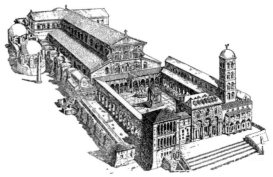

19 성 베드로 대성전 313년 이후, 로마

네이브nave, 열주로 구획된 양쪽 회랑은 아일aisle, 그리고 가장 안쪽에 제대를 마련하는 부분은 앱스apse라고 한다. 앱스의 형태는 외부로 돌출된 반원형인 경우가 많다. 교회에 들어서면 신자들의 시선은 열주를 따라 앱스로 집중되기 때문에 미사가 거행되는 제대의 중요성이 자연스럽게 부각되었다. 바실리카는 단순한 직사각형의 도면에서 출발하였으나, 트란셉트transept가 덧붙여져 전체적으로 십자가 형태를 띤 경우도 있다.

성 베드로 대성전은 여러 차례의 증·개축을 통해 현재의 모습에 이르게 된 것이다. 애초에는 예수의 열두 제자 중 한 명인 성 베드로의 묘지에 바실리카 형태로 세워졌으며, 회랑으로 둘러싸인 안뜰인 아트리움atrium을 거쳐 교회 내부로 들어가도록 되어 있었다(그림19). 아트리움은 외부 세속 세계로부터 신이 머무는 성스러운 교회 내부로 이행하는 전이(轉移) 구역으로 해석되었으며, 신자들은 이곳을 통과하는 동안 마음을 가다듬는 시간을 갖게 된다. 나르텍스narthex는 아트리움과 교회 내부 사이의 가로로 길쭉한 공간으로서, 초기 교회에서는 예비신자들을 위한 장소, 또는 미사 행렬의 출발 장소, 그리고 장례예식을 위한 장소 등 여러 용도로 사용되었다.

예수무덤 성당Holy Sepulchre은 십자가 처형 장소인 골고타와 예수의 무덤, 그리고 헬레나 성녀가 성십자가를 발견했다는 곳에 지은 성당이다. 전해오는 이야기에 의하면, 324년 예루살렘으로 성지순례를 온 헬레나 성녀는, 하드리아누스Hadrianus, 76-138 황제가 예루살렘에 세

운 로마신전의 주피터 상과 비너스 상이 있는 곳이 각각 예수의 무덤과 골고타의 십자가 처형장소라는 이야기를 듣게 되었다고 한다. 헬레나 성녀는 아들에게 성지 복원을 위한 도움을 요청했고, 콘스탄티누스 대제는 326년 로마신전을 헐고 예수의 무덤을 발굴하여 기념성당을 지었다. 예수의 무덤을 둘러싼 원형건물인 로톤다rotonda가 세워졌고, 골고타와 헬레나 성녀가 성십자가를 발견했다는 저수지 위에는 바실리카 양식의 성당이 건립되어 로톤다에 연결되었다(그림20).

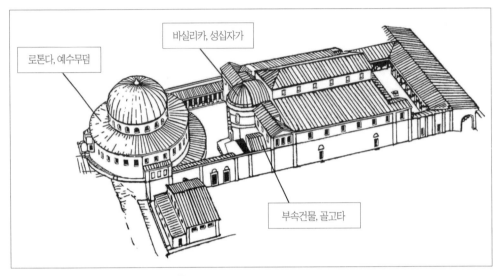

바실리카, 성십자가

로톤다, 예수무덤

부속건물, 골고타

⑳ 예수무덤 성당 326년 이후, 예루살렘

2) 초기 건축의 다양성

5-6세기 건축의 특징은 비잔티움 제국의 각 지역별 전통과 문화적 특성을 보여주는 형태의 다양성에 있다. 로마의 경우, 콘스탄티누스 대제에 의해 최초의 교회가 세워진 이래, 대부분의 교회는 바실리카 양식을 따르게 되었다.

432년경 건립된 산타 사비나 성당Santa Sabina은 당시 이탈리아의 전형적인 바실리카 양식을 보여준다. 벽돌로 지어진 이 성당은 삼각형 지붕을 목조골재로 지탱하고, 길쭉한 네이브

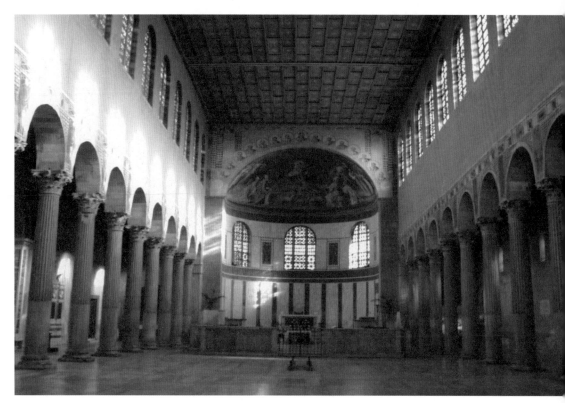

21 산타 사비나 성당 422-432년경, 로마

와 양쪽 측랑이 있으며, 기둥이 늘어선 아케이드 위로 높은 채광창이 나 있다(그림21).

　그러나 그리스의 경우, 같은 바실리카 양식의 교회라 하더라도 내부의 형태가 조금 다르다. 그리스에서는 미사 중에 네이브를 비워두었고, 신자들은 양 측랑 쪽으로 모여 있었다. 따라서 양 측랑 사이의 간격이 좀 더 가까웠고, 측랑 이층에 트리뷴Tribune이 있는 경우가 많았다. 일례로 테살로니키의 성 데메트리오스 성당Hagios Demetrios에는 채광창 아랫부분, 즉 측랑의 위층에 트리뷴이 마련되어 있다(그림22).

　한편 시리아의 건축은 큰 돌로 정확하게 짜 맞춘 외부가 특징적이다. 일반적으로 두 개의 큰 탑이 교회의 서쪽 정면에 세워지며, 도면은 바실리카형을 따르고 있다(그림23). 시리아 북부지방은 초기 그리스도교 유적이 비교적 많이 남아있어, 당시 그리스도교 세계에서 이 지역의 중요성을 알려준다.

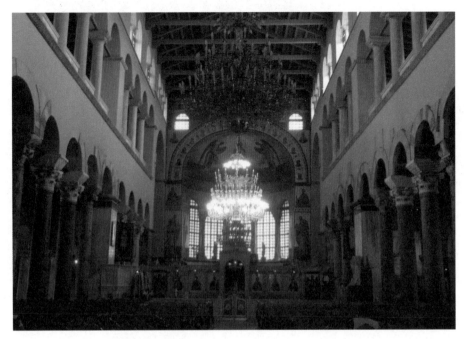

22 하기오스 데메트리오스 성당 5세기 후반, 테살로니키, 그리스

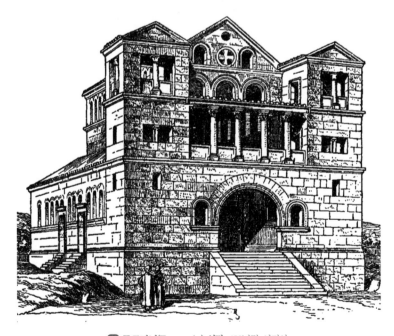

23 투르마닌(Turmanin) 성당 480년경, 시리아

3) 중앙집중식 건물

　바실리카 이외에 중앙집중식 건물들도 있었는데, 이런 형태는 주로 순교자의 무덤martyrium이나 세례당baptisterium에 많이 쓰였다.

　성 시메온 성당은 5세기경 건립된 대표적 중앙집중식 건물 중 하나이다. 이 성당은 시리아의 알레포Aleppo에서 동서쪽으로 약 30킬로미터 지점에 자리잡고 있는데, 현지어로는 칼랏 세만(시메온 성채)Qalaat Semaan 또는 데이르 세만(시메온 수도원)Deir Semaan으로 불린다. 현세를 떠나 종교적 삶을 영위하는 수도생활은 이집트에서 시작되어 4세기경에는 그리스도교 세계에 널리 퍼지게 되었고, 주상고행자(柱上苦行者) 성 시메온St. Simeon Stylite, 389-459은 엄격한 고행과 극기를 통한 수도생활의 본보기를 보여 주었다. 주상고행자stylite라는 말은 그리스어의 기둥Stylos에서 파생한 것으로, 기둥 위에서 생활한 성 시메온이 최초의 예이다.

　살아있을 때 이미 성인으로 공경받을 정도로 덕행에 뛰어났던 주상고행자 성 시메온은 그를 만나려는 사람들이 너무 많이 몰려들었으므로 422년경부터는 16미터의 기둥에 가로 세로 2미터 정도 크기의 단을 만들어 그 위에서 지냈다고 한다. 그가 기둥 위에서 행한 설교는 굉장한 영향력이 있어 고위 성직자와 황제를 포함한 수많은 사람들을 감화시켰고, 사후 그를 기념하여 여기에 찾아오는 순례객이 늘자 시메온의 기둥을 중심으로 성당을 짓고, 수도원, 부속건물, 그리고 순례객을 위한 숙박시설 등이 점차로 지어졌다. 만 명을 수용할 수 있을 정도로 거대한 성 시메온 성당은 성인의 고행기둥을 중심으로 중앙집중식 도면을 따르면서 동시에 십자 형태를 띤 매우 독특한 구조를 보인다. 5세기 후반에 건립된 성 시메온 성당은 매우

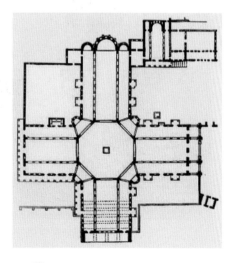

24 성 시메온 성당 도면, 시리아

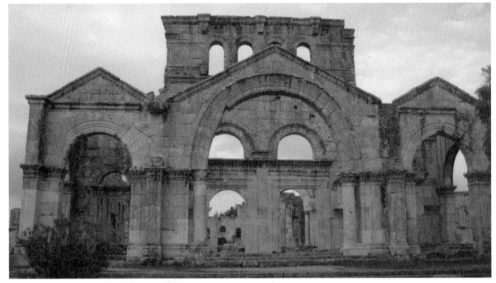

㉕ 성 시메온 성당 입구, 476-490경, 시리아

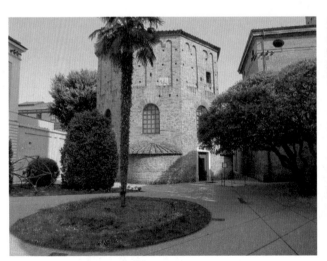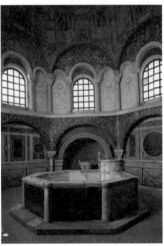

㉖ 네온 세례당 458년경, 라벤나, (왼쪽) 외부, (오른쪽) 세례반

새로운 구조의 거대한 건물로서, 로마의 전통적 바실리카 양식에 익숙한 사람들에게 찬탄과 경이의 대상이 되었다. 당시 중개무역 등으로 부유했던 시리아는 그리스도교의 중심지로 떠올라 로마와 동양문화가 절충된 이 같은 새로운 건물들을 탄생시켰다(그림24, 그림25).

초기 그리스도교 교회에는 장엄하게 지어진 세례당이 따로 있는 경우가 많다. 그리스도교로 개종하는 사람들을 위해 부활절 미사 중 성대한 세례식이 거행되었고 이를 위한 특별한 장소가 필요했기 때문이었다. 그러나 이후 유아 세례가 일반화되면서 세례당은 축소되는 경향을 보이게 된다. 이탈리아 라벤나의 네온 세례당Baptistery of Neon은 건물 내부의 세례반을 중심으로 8각형으로 지어진 중앙집중식 건물의 대표적인 예이다(그림26). 이 건물은 같은 도시의 동고트족 세례당과 구별하기 위하여, 정교 세례당Orthodox Baptistery이라고 불리기도 한다.

4) 바실리카형 교회의 내부 장식

신앙과 종교심의 전달을 목적으로 한 그리스도교 회화는 이미 3세기경부터 종교예식을 위한 공간에서 나타나기 시작했음을 두라에우로포스 교회에서 확인한 바 있다. 그러나 교회 건물의 벽면을 장식하는 데 회화를 사용하는 것이 일반적인 경향은 아니었다. 4세기 초엽, 스페인에서 열린 공의회(公議會)의 결정은 이 같은 회화의 역할에 대해서 회의적인 태도를 보여준다. 그림으로 교회내부를 장식하는 것을 탐탁지 않게 생각하였다는 것은 최초의 교회 역사가인 카이사리아 주교, 에우세비우스Eusebius, 260-339의 서한에도 나타나는데, 당시 주교들은 그림을 종교적 목적으로 사용하는 데 있어 부정적인 시각을 갖고 있었고, 종교적 예식을 위한 장소를 그림으로 장식하는 것은 교회의 전폭적 지지를 받지 못했던 것이다. 따라서 그림은 장례와 관련된 분야나 또는 개인적인 필요에 의해서 사용되는 정도에 그쳤다.

그러나 5세기에 들어서면서 상황이 뒤바뀌기 시작했다. 교회 내부는 회화로 장식되었고, 그림에 대한 수요가 증가하였다. 이런 변화의 원인은 무엇일까? 당시 그리스도인 중 많은 사람들이 그리스로마 문명권에서 개종한 사람들이었고, 이들에게 있어서 회화는 모든 추

상적, 종교적 개념을 설명하고 표현해주는 좋은 방편이었다. 내세의 삶이나 영혼의 구원 등과 같은 개념을 설명하기에는 어려운 신학적 용어보다 그림이 훨씬 효과적이었다. 또 다른 이유로는 그리스도교를 국교로 삼으면서 황실미술이 종교적 성격을 띠게 되고, 이것이 다른 분야에도 영향력을 미쳤기 때문이었다.

상황이 이렇게 되자, 교회내부를 장식하는 데 있어서 그림들을 체계적이고 조직적으로, 또 미사전례의 의미에 맞게 배치하려는 노력을 기울이게 되었다. 성 닐루스St. Nilus of Ancyra, 출생연도 미상-430는 교회 내부에 그림들을 배치하는 방식과 그림의 긍정적 역할에 대해 다음과 같은 기록을 남겼다. "성역에는 십자가를 그리십시오……. 탁월한 화가들로 하여금 교회의 벽을 구약성경과 신약성경 이야기로 채우게 하십시오. 비록 성경을 읽을 수 없는 문맹의 그리스도인일지라도, 성경 내용을 그린 그림을 주의 깊게 바라보면서 신을 진심으로 모신 사람들에 대해 알게 될 것이고, 그들의 공적을 본받기 위해 노력하게 될 것입니다." 성당 장식에 있어서 그림의 사용은 이런 과정을 거쳐 정당화되고 서서히 자리 잡혀 나갔다.

① 앱스 장식

앱스는 바실리카형 교회의 가장 안쪽에 위치하며, 사제가 앱스의 제대에서 미사를 집전하는 동안 교회 내부의 모든 시선이 집중되는 가장 중요한 곳이다. 앱스는 천상을 상징하므로, 천상과 신의 현현Theophany의 이미지가 그려진다. 눈에 보이지 않는 신, 성부(聖父)의 모습은 본래 그림으로 그릴 수가 없지만, 눈에 보이는 사람으로 태어난 성자(聖子) 예수 그리스도의 모습을 통해서는 그림으로 표현할 수 있고, 또한 십자가라는 상징을 통해서도 신을 나타내는 것이 가능해진다. 따라서 교회의 앱스에는 '영광의 그리스도'Majestas Domini, '십자가', 그리고 예수의 신성(神性)이 드러나는 장면인 '예수의 변모'가 그려지게 되었다.

로마의 산타 푸덴지아나 성당Santa Pudenziana에는 〈영광의 그리스도〉가 앱스의 세미돔semi-dome을 장식하고 있다(그림27). 400년경에 제작된 이 모자이크 작품은 옥좌에 앉은 그리스도를 중앙에 커다랗게 그렸고, 좌우로는 사도들을 배치하였다. 예수의 오른쪽에는 성 바오

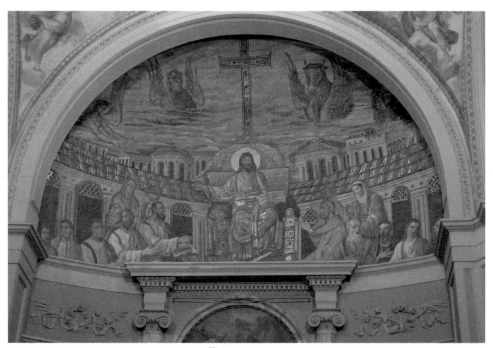

로, 왼쪽에는 성 베드로가 있으며, 뒤에서 이들에게 관을 씌워주는 여인들은 각각 이방계 그리스도인 공동체와 유대계 그리스도인 공동체를 상징한다. 한편 화려한 보석으로 장식된 영광의 십자가가 예수 그리스도의 머리 위에 그려졌고, 날개달린 네 생물체가 하늘에 떠 있다. 네 생물체는 구약성경의 에제키엘 예언자가 환시(幻視) 가운데 주님의 발현을 보는 장면에 처음 등장하며(에제1.5-10; 10.14), 신약성경의 요한이 '하늘나라의 예배'를 본 환시에도 나오는데, 그 내용은 다음과 같다. "…… 그리고 옥좌 한가운데와 그 둘레에는 앞뒤에 눈이 가득 박힌 생물이 네 마리 도사리고 있었습니다. 첫째 생물은 사자와 같았고 둘째 생물은 송아지와 같았으며 셋째 생물은 얼굴이 사람의 얼굴과 같았고 넷째 생물은 날아다니는 독수리와 같았습니다. 그 네 생물은 각각 날개를 여섯 개씩 가졌고, 그 몸에는 앞뒤에 눈이 가득 박혀 있었습니다. 그리고 그들은 쉬지 않고 "거룩하시다. 거룩하시다. 거룩하시다. 전능하신 주 하느님. 전에 계셨고 지금도 계시고 장차 오실 분이시로다!"하고 외치고 있었습니다."(묵

시4.6-9) 사도들을 좌우에 대동하고 높은 옥좌에 앉은 예수 그리스도의 이미지에는 황제의 모습을 묘사한 로마미술의 영향이 남아있으나, 영광의 십자가와 네 생물체를 하늘에 그려넣음으로써 눈에 보이지 않는 초월적 세계를 상징적으로 표현하는 새로운 방식으로 로마미술을 넘어서고 있음을 보여준다.

〈영광의 그리스도〉는 그리스와 이집트 등 비잔티움 제국 각 지역으로 퍼져나갔으며, 로마의 사실적인 표현방식으로부터 멀어져 상징성이 점차 강해지고 정형화되는 양상을 보였다.

테살로니키의 호시오스 다비드 성당Hosios David의 경우, 로마의 산타 푸덴지아나와는 다른 형태의 〈영광의 그리스도〉가 제작되었다(그림28). 예수 그리스도는 옥좌대신 무지개 위에 앉아 있는데, 이는 요한묵시록의 내용을 직접적으로 형상화한 것이다. "하늘에는 한 옥좌가 있고 그 옥좌에는 어떤 한 분이 앉아 계셨습니다. 그 분의 모습은 벽옥과 홍옥 같았으며, 그 옥좌 둘레에는 비취와 같은 무지개가 걸려 있었습니다."(묵시 4.2) 한편 '하늘나라의

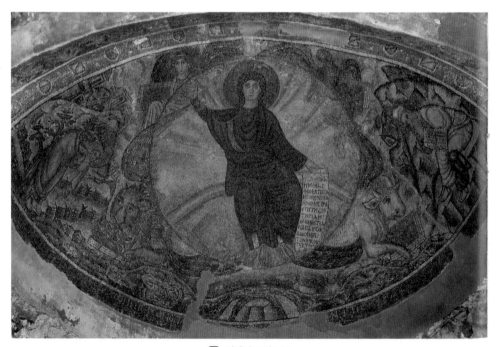

28 〈영광의 그리스도〉
5세기 말, 앱스 모자이크, 호시오스 다비드 성당(Hosios David), 테살로니키

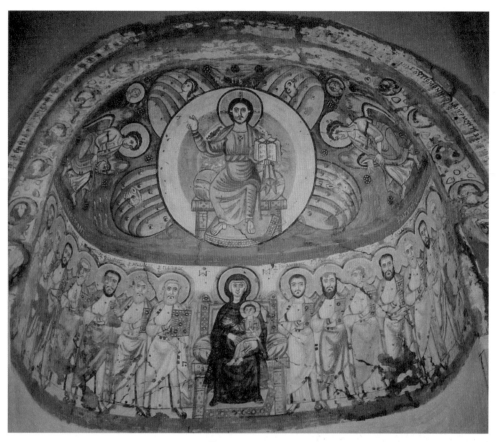

예배'에 등장하는 네 생물은 그리스도의 광륜으로부터 사방으로 모습을 드러내며 여섯 개의 날개에는 눈이 총총히 박혀있다. 이들은 화려하게 제본 장식된 책을 한 권씩 들고 있어서 신약성경의 4 복음서 저자의 상징으로 해석하기도 한다. 인간의 얼굴은 마태오 복음서, 사자는 마르코 복음서, 황소는 루카 복음서, 그리고 독수리는 요한 복음서를 각각 상징한다. 화면(畫面)의 양쪽 가장자리에는 환시를 통해 하느님의 현현을 본 예언자 에제키엘Ezekiel과 하바쿡Habakkuk이 자리잡고 있어, 앱스의 모자이크에 하늘나라의 모습이 펼쳐지고 있다는 것을 상징적으로 나타내고 있다.

 이집트 바우이트Bawit의 성 아폴로 수도원성당St. Apollo Monastery 역시 ⟨영광의 그리스도⟩가

앱스의 세미돔을 장식한다(그림29). 그러나 이 경우, 그림의 상부에는 옥좌에 앉은 그리스도와 네 생물, 대천사들, 그리고 해와 달이 그려졌고, 그림의 하부에는 성모자(聖母子)를 중심으로 열두 사도가 나란히 서있는 모습으로 표현되었다. 상하로 나뉜 구성은 이전의 그림들보다 도식적이며 엄격한 위계질서를 보여준다. 하늘나라의 네 생물, 천상군대를 대표하는 대천사들, 그리고 해와 달까지 거느린 예수 그리스도는 매우 위엄 있는 자세로 표현되어 온 우주의 지배자임을 드러낸다.

'마에스타스 도미니', 즉 '영광의 그리스도' 외에 십자가도 신의 현현에 관한 주제로서 앱스를 장식하는 중요한 그리스도교 도상이다. 초기 그리스도교 시기의 십자가는 처형도구로서의 의미보다는 영광과 승리가 강조된 신적 현현의 상징으로 쓰이게 되며, 콘스탄티누스 대제를 승리로 이끈 영광의 십자가는 그 결정적인 예로서 받아들여졌다.

라벤나의 산 아폴리나레 인 클라세 성당Sant'Apollinare in Classe에는 별들이 반짝이는 푸른 창공에 떠있는 커다란 십자가가 앱스의 세미돔에 그려졌다. 십자가의 중심부에는 예수 그리스도의 얼굴이 작은 메달리온medallion 안에 새겨져 있어, 신의 현현으로서의 십자가의 의미가

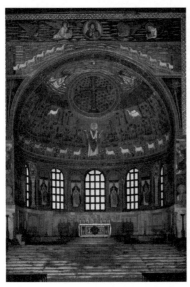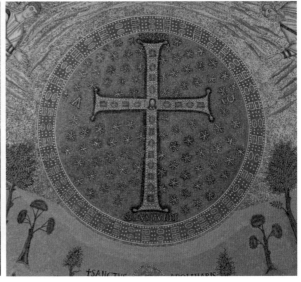

30 〈십자가〉
6세기 중엽, 앱스 모자이크, 산 아폴리나레 인 클라세 성당, 라벤나, (오른쪽) 부분도

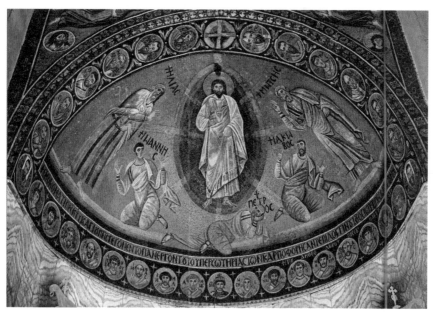

31 〈예수의 변모〉
560년경, 앱스 모자이크, 성 카타리나 수도원, 시나이.

뚜렷하게 드러난다(그림30).

　'예수의 변모'는 성자 그리스도의 신성(神性)을 드러내는 이미지로서 신약성경의 다음과 같은 내용을 반영한다. "……예수께서는 베드로와 야고보와 야고보의 동생 요한만을 데리시고 따로 높은 산으로 올라가셨다. 그 때 예수의 모습이 그들 앞에서 변하여 얼굴은 해와 같이 빛나고 옷은 빛과 같이 눈부셨다. 그리고 난데없이 모세와 엘리야가 나타나서 예수와 함께 이야기하고 있었다……. 구름 속에서 '이는 내 사랑하는 아들, 내 마음에 드는 아들이니 너희는 그의 말을 들어라' 하는 소리가 들려왔다. 이 소리를 듣고 제자들은 너무도 두려워 땅에 엎드렸다."(예수의 영광스러운 변모, 마태 17,1~16; 마르 9,2-10; 루카 9,28-36) 신약성경이 전하는 이 이야기는 예수라는 인물이 인간일 뿐만 아니라 신적 존재라는 것을 강조한다. 따라서 '예수의 변모'는 예수가 신으로 드러난 사건, 즉 신의 현현의 또 다른 모습인 것이다.

　성 카타리나St. Catherine 수도원은 모세가 십계명을 받은 장소인 시나이 산Mt. Sinai 아래 자

리잡고 있다. 수도원 내부에 바실리카 양식의 성당이 있으며, 앱스의 세미돔은 〈예수의 변모〉로 장식되어 있다(그림31). 예수의 신성을 드러내는 이미지이자 모세가 함께 등장하는 이 도상은 모세와 관련된 장소에 자리 잡은 성 카타리나 수도원의 성당을 장식하기에 매우 적합한 것이었다. 예수 그리스도는 만돌라mandorla, 즉 아몬드형 광륜에 둘러싸여 있고, 밝은 흰색 빛줄기가 그의 몸으로부터 여섯 갈래로 뻗어 나온다. 엘리야와 모세가 좌우에 서 있고, 예수의 발치에는 세 명의 제자, 좌측으로부터 요한, 베드로, 야곱이 놀라움과 두려움에 휩싸인 모습으로 표현되었다.

한편 여러 인물의 흉상이 담긴 메달들이 '예수의 변모'를 둘러싸고 있는데, 이 인물들은 사도들과 예언자들로서, 중앙에 있는 메달에는 솔로몬도 그려졌다. 이는 당대의 신학논쟁을 반영하는 것으로서, 이 그림은 예수의 양성론(兩性論)을 지지하기 위한 것이었다. 예수는 참 인간이자 참 하느님이라는 그리스도교의 정통교리에 반하는 주장들은 초기 그리스도 교회에 격렬한 신학논쟁을 불러일으켰다. 당시 문제가 되던 단성론(單性論)은 예수의 신성을 강조한 나머지 예수가 완전한 인간이 아니라는 결론에 도달하게 되었다. 이에 대응하여, 성 카타리나 수도원 성당의 그림은 변모사건을 통한 예수 그리스도의 신성을 보여주면서도, 동시에 인간 예수의 역사적 실재를 증언하는 예언자와 사도들을 함께 그려넣음으로써, 예수는 참 인간일 뿐 아니라 참 하느님이라는 사상을 시각적으로 일깨우고 있다.

② 네이브 장식

앱스가 천상을 상징한다면, 네이브는 천상과 지상의 중간에 있는 교회를 상징한다. 따라서 이곳에는 역사를 따라 전개된 신의 섭리와 믿는 이들의 발자취를 담은 구약성경과 신약성경의 이야기를 서술적으로 전개한 그림으로 장식하거나, 실제로 이 세상에 살았던 성인들과 예언자들의 초상을 그린다.

로마의 산타 마리아 마조레 대성전Santa Maria Maggiore은 바실리카 양식을 따라 352년 건립되었다. 432-440년경 재건되면서 성모 마리아에게 봉헌되었고, 네이브의 채광창 아랫부분은 구약성경의 이야기들을 주제로 한 모자이크가 사각형 패널 형태로 제작되었다(그림32, 33).

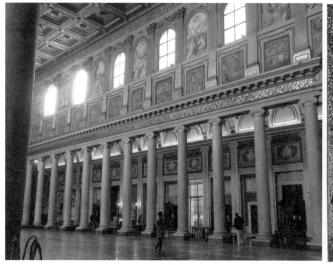

32 모자이크 패널
432-440 경, 남쪽 네이브, 산타 마리아 마조레 성당, 로마

33 〈여호수아와 예리고 함락〉

라벤나의 산 아폴리나레 누오보 Sant'Apollinare Nuovo 성당은 신약성경의 이야기, 예언자들의 초상, 그리고 성인들의 행렬을 그린 모자이크로 네이브 벽면을 장식하였다(그림34). 신약성경의 이야기를 담은 모자이크화는 라벤나가 동고트족의 통치를 받던 시절, 테오도리쿠스 왕 Theodoricus, rex Osthrogothorum, 재위 488/491-526 의 치하에서 제작된 것으로, 네이브 벽면의 가장 윗부분에 패널 형태로 되어 있다. 네이브 벽면의 하단은 비잔티움 제국이 라벤나를 탈환한 이후에 덧붙여진 것으로서, 성인들과 성녀들이 줄지어서 앱스 쪽을 향하여 행진하는 모습이 그려졌다.

네이브를 장식하는 성경의 이야기들 중 가장 중요한 주제 중의 하나는 아브라함에 관한 것이다. 믿음의 조상으로 불리는 아브라함은 하느님만을 주님으로 믿고 충실히 섬겼던 인물이며, 하느님은 그와 언약을 맺어 큰 민족을 이루게 해 주실 것을 약속하였다. 그 약속의 실현은 아브라함이 백 세가 되었을 때 아들 이사악을 얻게 됨으로써 확인되었지만, 하느님은 아브라함에게 아들 이사악을 제물로 바치라는 지시를 내려 그의 믿음을 시험하였다. 아브라함은 명령에 순종함으로써 하느님에 대한 절대적인 믿음을 보여주었다. 다음은 창세기에 실린 아브라함의 이야기의 일부이다.

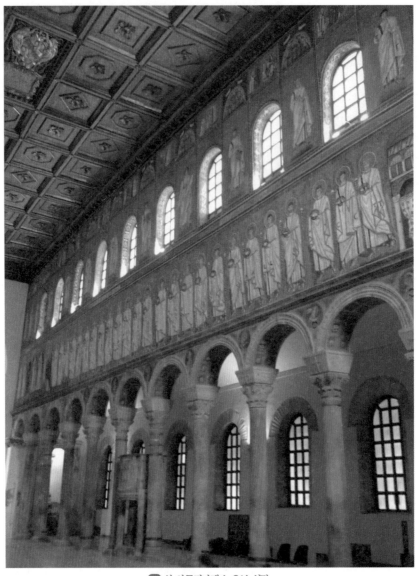

34 산 아폴리나레 누오보 성당
500년-6세기 중반, 남쪽 네이브 모자이크, 라벤나

그 무렵 하느님께서 아브라함을 시험해 보시려고 "아브라함아!" 하고 부르시자, 그가 "예, 여기 있습니다." 하고 대답하였다. 그분께서 말씀하셨다. "너의 아들, 네가 사랑하는 외아들 이사악을 데리고 모리야 땅으로 가거라. 그곳, 내가 너에게 일러 주는 산에서 그를 나에게 번제물로 바쳐라." 아브라함은 아침 일찍 일어나 나귀에 안장을 얹고 두 하인과 아들 이사악을 데리고서는, 번제물을 사를 장작을 팬 뒤 하느님께서 자기에게 말씀하신 곳으로 길을 떠났다. 사흘째 되는 날에 아브라함이 눈을 들자, 멀리 있는 그곳을 볼 수 있었다. 아브라함이 하인들에게 말하였다. "너희는 나귀와 함께 여기에 머물러 있어라. 나와 이 아이는 저리로 가서 경배하고 너희에게 돌아오겠다." 그러고 나서 아브라함은 번제물을 사를 장작을 가져다 아들 이사악에게 지우고, 자기는 손에 불과 칼을 들었다. 그렇게 둘은 함께 걸어갔다. 이사악이 아버지 아브라함에게 "아버지!" 하고 부르자, 그가 "얘야, 왜 그러느냐?" 하고 대답하였다. 이사악이 "불과 장작은 여기 있는데, 번제물로 바칠 양은 어디 있습니까?" 하고 묻자, 아브라함이 "얘야, 번제물로 바칠 양은 하느님께서 손수 마련하실 거란다." 하고 대답하였다. 둘은 계속 함께 걸어갔다. 그들이 하느님께서 아브라함에게 말씀하신 곳에 다다르자, 아브라함은 그곳에 제단을 쌓고 장작을 얹어 놓았다. 그러고 나서 아들 이사악을 묶어 제단 장작 위에 올려놓았다. 아브라함이 손을 뻗쳐 칼을 잡고 자기 아들을 죽이려 하였다. 그때, 주님의 천사가 하늘에서 "아브라함아, 아브라함아!" 하고 그를 불렀다. 그가 "예, 여기 있습니다." 하고 대답하자 천사가 말하였다. "그 아이에게 손대지 마라. 그에게 아무 해도 입히지 마라. 네가 너의 아들, 너의 외아들까지 나를 위하여 아끼지 않았으니, 네가 하느님을 경외하는 줄을 이제 내가 알았다." 아브라함이 눈을 들어 보니, 덤불에 뿔이 걸린 숫양 한 마리가 있었다. 아브라함은 가서 그 숫양을 끌어와 아들 대신 번제물로 바쳤다. 아브라함은 그곳의 이름을 '야훼 이레'라 하였다. 그래서 오늘도 사람들은 '주님의 산에서 마련된다.'고들 한다. 주님의 천사가 하늘에서 두 번째로 아브라함을 불러 말하였다. "나는 나 자신을 걸고 맹세한다. 주님의 말씀이다. 네가 이 일을 하였으니, 곧 너의 아들, 너의 외아들까지 아끼지 않았으니, 나는 너에게 한껏 복을 내리고, 네 후손이 하늘의 별처럼, 바닷가의 모래처럼 한껏 번성하게 해 주겠다. 너의 후손은 원수들의 성문을 차지할 것이다. 네가 나에게 순종하였으니, 세상의 모든 민족들이 너의 후손을 통하여 복을 받을 것이다"(창세 22,1-18).

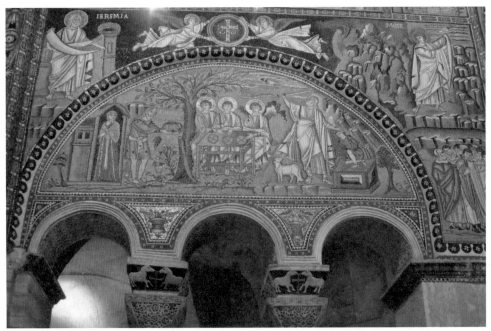

35 〈아브라함과 세 천사, 이사악의 희생〉
547년, 모자이크, 산 비탈레 성당, 라벤나

　　라벤나의 산 비탈레 성당San Vitale에는 아브라함의 이야기를 주제로 한 화려한 모자이크
화가 성무일도석의 북쪽 벽을 장식하고 있다. 반원형 화면의 왼쪽에는 세 나그네를 맞이하
는 아브라함과 부인 사라의 모습이 보인다. 성경이 전하는 바에 의하면, 어느 날 아브라함은
세 나그네를 맞이하여 식사 대접을 하게 되는데, 나그네들은 하느님의 천사들이었고, 아브
라함이 이듬해 아들을 갖게 될 것이라고 말해준다. 한편 화면의 오른쪽은 아브라함이 아들
이사악을 제물로 바치려는 순간을 그린 것이다. 매우 늦은 나이에 어렵게 얻은 외아들이지
만 번제물로 바치기 위해 칼을 높이 들어 찌르려 하고 있으며, 하늘에 그려진 손(마누스 데
이Manus Dei)은 아브라함의 이러한 행동을 제지하는 하느님을 표현한 것이다.

　　아브라함의 이야기는 하느님에 대한 절대적 순명을 보여주는 것으로서, 순명은 곧 믿음
에서 비롯된다는 것을 말하는 것이기도 하다. 아브라함은 하느님에 대한 완전한 신뢰를 가
지고 있었기 때문에, 비록 그가 요구하는 것이 자신의 눈에는 비합리적인 것으로 보일지라
고 기꺼이 따를 수 있었던 것이다. 아들을 찌르려는 아버지의 모습은 그리스도인들의 눈으

로 보지 않는다면 그 의미를 전혀 이해할 수 없는 이상한 행위에 지나지 않는다. 하지만 그리스도인들에게는 매우 강렬한 의미로 다가온 엄청난 사건이었으며, 아브라함은 그리스도교의 복음삼덕인 믿음과 희망과 사랑 중, 첫 번째 덕목의 완벽한 소유자로 받아들여졌다. 교회를 믿는 이들의 공동체라고 정의한다면, 아브라함은 그 교회가 따라야할 길을 제시한 모범에 해당하며, 따라서 거의 모든 교회에 아브라함의 모습이 그려지게 되었던 것이다.

③ 바닥 장식

교회의 바닥은 땅을 상징한다. 식물과 동물, 그리고 인간의 여러 활동을 주제로 삼아 다양한 그림들이 제작되었다.

요르단의 네보 산Mt. Nebo은 모세가 유대 민족에게 약속된 땅을 바라보기 위해 올랐던 산으로 알려져 있다. 구약성경의 신명기에는 다음과 같은 구절이 있다. "너는 예리코 맞은쪽, 모압 땅에 있는 아바림 산맥의 느보 산으로 올라가서, 내가 이스라엘 자손들에게 소유하라고 주는 가나안 땅을 바라보아라"(신명 32,49). 산 정상에는 모세를 기념하는 바실리카형 성당이 자리잡고 있다. 4세기에 세워진 사제요한 성당Chappel of the Priest John을 중심으로 7세기

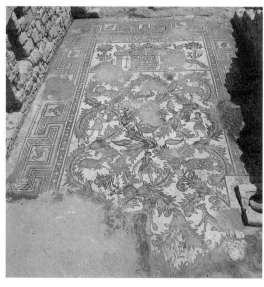

36 네이브 바닥 모자이크
430년경, 요한 사제 성당, 네보 산(Mt. Nebo), 요르단,
(위) 부분도

37 〈십자가 처형〉과 〈동방박사의 경배〉
422-432년경, 산타 사비나 성당, 로마

까지 계속 증축되어 현재의 모습에 이르고 있다. 사제요한 성당의 바닥은 모자이크로 장식되었는데, 땅을 의인화한 모습, 동물들과 사냥꾼, 수확물을 바치는 사람, 봉헌물을 들고 가는 사람 등 지상세계의 다양한 활동이 표현되었다.

　초기 그리스도교시기에 교회는 하나의 소우주로 인식되었고, 내부 장식은 그러한 사상에 맞춰 체계화되었다. 앱스는 천상을 상징하는 부분으로서 신의 현현을 드러내는 주제로 장식되며, 네이브의 양쪽 벽면은 천상과 지상의 중간역할을 하는 교회를 상징하므로 교회의 역사, 즉 성경의 이야기와 성인들의 모습을 담았다. 한편 지상세계를 상징하는 교회의 바닥은 일반 사람들과 동물들로 장식하였다. 이렇듯 초기 교회의 내부 장식은 언뜻 보기에는 단순히 그림들의 집합이지만, 실상은 깊은 신학적 의미가 함축되어 있으며, 그리스도교의 체계적인 우주질서를 반영하는 것이었다.

④ 문

　교회의 문은 신비로운 예식이 행해지는 영적 장소로 인도하는 곳, 즉 세속과 영적인 세계를 이어주는 장소로 해석되었다. 따라서 교회의 문에도 세심한 주의를 기울인 장식을 하게 되었다. 위에서 언급한 로마의 산타 사비나 성당의 문은 사이프러스 나무로 만들어 졌는데, 여러 개의 패널에는 구약성경과 신약성경의 주요장면이 조각되어 있으며, 예수 그리스도의

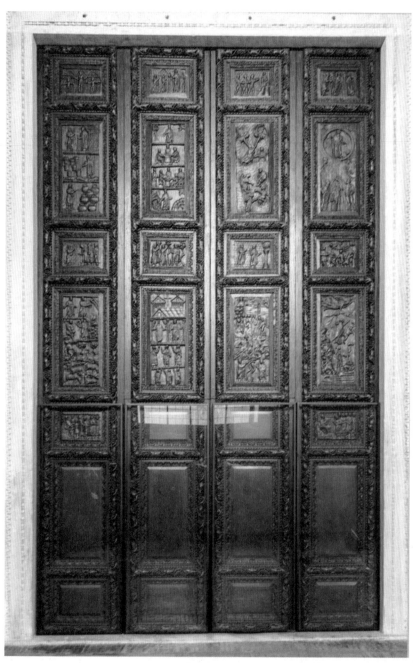

38 〈서쪽 문〉

422-432년 경, 산타 사비나 성당, 로마

십자가처형Crucifixion 장면은 그리스도교 미술역사상 최초의 것으로 알려져 있다(그림37).

5) 중앙집중식 건물의 내부 장식

위에서 살펴본 바실리카형 교회 내부 장식의 일반적인 주제와 배치 외에, 중앙집중식 도면을 따르는 건물의 경우 각각의 설립 목적에 따라 그림의 주제나 배치가 정해지기도 하였다. 세례당의 경우, 세례를 베푸는 곳이라는 특성을 반영하여 그리스도의 세례 장면이 그려지는 경우가 많았고, 순교자의 유해와 유물이 있는 마르티리움Martyrium의 경우는 관련된 순교자의 초상이나 생애를 그린 그림들로 장식되었다.

라벤나의 네온 세례당의 천장에는 〈그리스도의 세례〉를 그린 모자이크화가 있다(그림 39). 요르단 강에서 세례를 받는 예수 그리스도와 세례자 요한을 열두 명의 사도들이 둘러

39 〈그리스도의 세례〉 458년경, 천장 모자이크, 네온 세례당, 라벤나

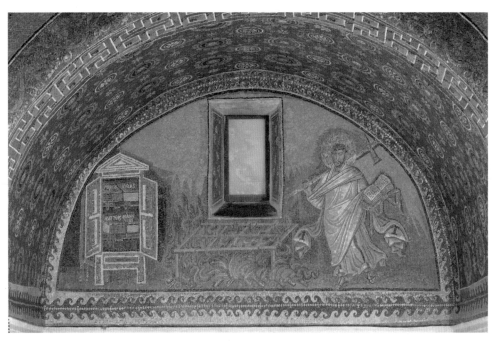

40 <성 라우렌티우스>
424-450년경, 서쪽 창 모자이크, 갈라 플라키디아(Galla Placidia) 영묘, 라벤나

싼 형태로 표현되었다. 비둘기 모양의 성령이 예수 그리스도의 머리 위로 내려오고 있으며, 요르단 강을 의인화한 인물은 로마미술의 흔적을 보여준다.

라벤나의 갈라 플라키디아 영묘Mausoleo di Galla Placidia에는 호노리우스 황제의 누이인 갈라 플라키디아의 묘가 안치되어 있다. 서쪽 벽면에는 성 라우렌티우스St. Laurentius, 출생연도 미상-258의 초상이 그려졌는데, 로마의 일곱 부제(副祭) 중 한명이었던 그는 교회의 보물을 로마황제에게 바치라는 명령을 어기고 고아와 가난한 사람들에게 나누어주었다는 죄목으로 체포되어 석쇠 위에서 화형에 처해진 초기 교회의 순교 성인이다(그림40). 그러나 모자이크화에 성인의 이름이 명시되지 않았기 때문에, 최근의 연구에서는 사라고사의 성 빈센티우스St. Vincentius, 출생연도 미상-304의 초상으로 보기도 한다.

초기 비잔티움 미술의 특징은 고대에서 중세로 변화하는 시기라는 측면에서 찾아볼 수

있으며, 따라서 고대와도 다르고 중세와도 다른 독특한 성격이라고 할 수 있다. 첫 번째 특징은 황실미술이 비잔티움 미술 형성에 적지 않은 영향을 미쳤다는 것이다. 군주의 이미지나 궁정 예식 장면 등에서 매우 정적으로 표현되고 양식화된 인물들은 마치 지상에 속하지 않은 존재처럼 보이며, 이러한 표현방식은 권력의 신성화라는 황실미술의 목표에 일조하는 것이었다. 황제를 표현하는 이런 양식은 그리스도의 표현에도 점차적으로 사용되었으므로, 예수 그리스도는 초기의 자연스러운 모습에서 근엄하고 위엄 있는 모습으로 변화해가게 되었다. 초기 이콘의 경우, 그림에 그려진 인물의 부동성(不動性)은 원형archetype에서 방출되는 빛을 그림으로 고정시키는 방편이라고 생각되었는데, 이는 바로 황제의 이미지를 그릴 때와 마찬가지의 방법을 따른 것이었다. 즉, 황실예술 표현법이 종교적 의미를 띠고 재사용되었던 것이다. 한편 이와 반대되는 현상도 생겨났는데, 황제의 권위를 강화하기 위하여 오히려 종교적 상징물을 이용하기도 한 것이다. 황제의 머리에 후광을 그려넣거나, 그의 주위에 네 복음서 저자의 상징을 그려넣어 마치 그리스도의 초상처럼 보이게 하는 예가 여기에 해당하며, 이는 황제의 신성함을 강조하기 위하여 종교적 이미지에 의지하는 경우라 하겠다.

두 번째 특징은 위에서 언급한 부동성에 관한 것으로, 이는 플라토니즘과 같은 철학적 사상에 부합하는 것이었다. 이 학파의 대표적 철학자인 플로티누스Plontinus, 204-270에 따르면, 어떤 존재나 사물의 본질을 꿰뚫기 위해서는 겉모습을 초월해야 하는데, 따라서 미술에 있어서도 사실적 표현대신 상징성이 중요시된다. 다음 장에서 보게 될 라벤나의 산 비탈레San Vitale성당에 그려진 유스티니아누스 황제와 막시미아누스 대주교의 경우가 대표적인 예이며, 초기 비잔티움 미술은 육체를 사실적으로 묘사하고 공간을 깊이 있게 그려내는 방식, 즉 인물을 현실감 있는 공간에 배치하는 것에 이전보다 관심을 덜 가지게 되었다. 색채와 재료도 이 새로운 목적을 드러내는 데 적합한 방식으로 사용되었다. 벽화의 배경으로 그려지는 하늘은 옅은 푸른색에서 짙은 밤의 하늘색으로 바뀌었고, 이어서 금색을 사용하여 완전히 추상적인 공간으로 변모하였으며, 추상적이고 양식적인 표현이 강조되는 모자이크화가 점차 활기를 띠고 제작되었다.

제 3 장
유스티니아누스 대제 통치기(재위 527-565)

1. 콘스탄티노플과 하기아 소피아 대성당

1) 비잔티움 제국의 수도 콘스탄티노플

324년, 콘스탄티누스 대제는 공동통치자였던 리키니우스에게 승리를 거둔 후, 제국의 수도를 로마로부터 동방으로 옮길 계획을 세우고, 자신의 이름을 딴 새로운 도시, 즉 콘스탄티노플의 건설을 시작하였다. 학자에 따라서는 이 해를 비잔티움 제국의 원년으로 보기도 한다. 콘스탄티노플로의 천도는 6년 후인 330년에 이뤄졌다. 보스포러스Bosphorus 해안가에 위치한 고대 도시 비잔티움Byzantium에 세워진 콘스탄티노플은 유럽과 아시아를 잇는 전략적 요충지로서의 중요성 외에도, 제국의 수도로서 새로운 로마이자 최초의 그리스도교 도시라는 상징적 의미를 지니게 되었고, 중세를 통해 가장 영향력 있는 도시로 떠오르게 되었다. 비잔티움 황제들은 이 도시의 위상을 드높이고 아름답게 꾸미는데 힘을 기울였다.

유스티니아누스 대제Justinianus I, 재위 527-565의 통치기는 비잔티움 문화의 황금기로 불린다(그림41). 유스티니아누스 대제는 북아프리카와 이탈리아, 그리고 스페인 남부를 탈환하여 제국의 영토를 확장하였고, 페르시아와는 평화를 이루어, 제국의 안정과 성숙을 바탕으로 한 보편주의적 정치이념을 실현하였다. 후대 모든 법의 원천이 되는 『로마법 대전』이 이때 편찬되었고, 그리스어와 라틴어, 콥트어와 시리아어가 통용되는 다양성과 위대함의 시대가 펼쳐졌다.

유스티니아누스 대제 시기에 성 소피아 성당을 비롯하여, 수로와 기념물, 성채와 도로, 다리와 숙박시설 등 수많은 건축물이 콘스탄티노플에 세워졌으며, 유럽에서 가장 중요한 도시이자 그리스도교 세계의 중심지로서의 명성이 한층 높아지게 되었다. 한편 회화와 조각, 공예와 필사본 제작에서는 완전히 그리스도교적인 새로운 예술의 탄생을 보게 되었다.

2) 성벽

콘스탄티노플은 외적의 침입을 받기 쉬운 길목에 위치하였지만, 든든한 성벽으로 둘러싸인 요새와도 같은 도시의 형태 덕분에 고트족과 아랍인, 그리고 불가리아인들의 공격으로부터 천년 이상 안전하게 지탱될 수 있었다. 도시를 둘러싼 성벽은 마르마라Marmara 해에서 골든 혼Golden Horn까지 연결되며, 총길이가 6.5킬로미터에 달하는 큰 규모로 지어졌다. 본래 콘스탄티누스 대제가 건설한 성벽이 있었지만, 도시의 팽창에 테오도시우스 2세Theodosius II, 재위 408-450의 통치 시절에 더 큰 규모의 성벽을 도시 외곽에 다시 쌓은 것이다. 성벽은 삼중구조로서, 해자(垓子: 땅을 파서 도랑처럼 만든 곳), 외부방어벽, 그리고 내부방어벽으로 이뤄져 있으며, 중간 중간에 망루와 탑, 그리고 성문이 있다(그림42).

테오도시우스 성벽의 남쪽에 위치한 금문Golden gate은 테오도시우스 1세Theodosius I, 재위 379-395와 테오도시우스 2세의 통치기 사이에 건설되었다. 금문은 콘스탄티노플로 들어가는 주요 입구로서, 황제의 개선식이 거행되는 곳이었다(그림43).

3) 지하저수지

콘스탄티노플은 지정학적 요충지로서 중요한 위치에 자리잡고 있음에는 틀림없으나, 강이나 호수가 없다는 약점을 지니고 있었다. 따라서 식수와 생활용수를 공급하기 위해서는 수로aqueduc를 만들어 베오그라드Beograd로부터 물을 끌어와야 했고, 지하 저수지를 만들어 충분한 양을 저장해 놓았다.

41 〈바르베리니(Barberini) 딥티크〉
6세기 전반, 루브르 박물관, 중앙의 인물은 승리자 유스티니아누스 대제로 추정

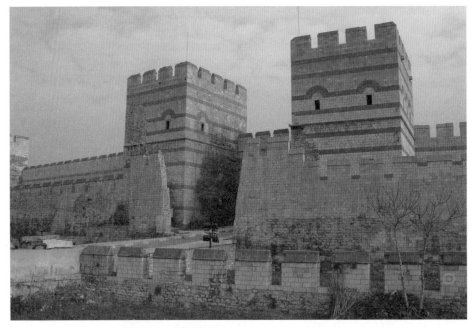

42 테오도시우스 2세의 성벽 412-413년경, 현재 복원된 모습

43 금문(Golden Gate) 테오도시우스 성벽 남단

콘스탄티노플에는 여러 개의 지하저수지가 있었는데, 그 중 '바실리카 저수지'Basilica Cistern는 가장 크고 아름다운 건축물이다(그림44). 콘스탄티누스 대제 시절에 건설된 이 저수지는, 유스티니아누스 대제에 의해 532년에 확장된 것으로서, 가로와 세로의 길이가 각각 70미터, 140미터에 달하며, 건물 내부에는 몸체와 주두(柱頭) 장식이 서로 다른 9미터 높이의 대리석 기둥 336개가 약 5미터 간격으로 줄지어 있다. 바실리카 저수지에 사용된 도리아 양식, 이오니아 양식, 코린트 양식 등 다양한 모양의 주두장식은 이 건물을 짓기 위해 제국의 여러 지역으로부터 건축자재를 가져와 재사용하였음을 보여준다. 대리석 기둥 중에는 콘스탄티노플의 테오도시우스 광장에서 가져온 것도 있으며, 메두사의 머리 조각을 기둥의 받침대로 재사용한 경우도 있다.

44 바실리카 저수지 4세기 전반-532년, 콘스탄티노플, (오른쪽 위) 테오도시우스 광장에서 가져온 기둥, (오른쪽 아래) 메두사의 머리 조각을 기둥의 받침대로 재사용

4) 히포드롬Hippodrome(대경기장)

성 소피아 성당과 이웃해 있으며, 황제의 대궁전에 연결되어 있는 히포드롬은 로마의
원형경기장과 같은 역할을 하였다. 약 10만 명의 인원을 수용할 수 있는 히포드롬은 경마,
전차 경주 등, 각종 경기 및 황제를 위한 축제 등이 거행되는 비잔티움 생활의 중심지였다.
황제는 대궁전으로부터 연결된 통로를 통하여 카티스마kathisma로 불리는 히포드롬의 황제
전용석으로 이동할 수 있었다. 황제는 이곳에서 콘스탄티노플의 시민들과 직접 대면할 수
있었는데, 이는 통치자와 백성의 소통이라는 매우 중요한 의미를 지닌 것이었다. 히포드롬
은 현재 사라지고 없으나, 스펜던sphendone이라 불리는 경기장의 휘어진 남쪽 끝 부분과 스피
나spina로 불리는 경기장 중간 구조물에 세워진 기념물 중 몇몇은 아직도 남아있다. 기념물
가운데는, 델피 신전에서 가져온 청동 뱀 조각상을 비롯하여 로물루스와 레무스에게 젖을
먹이는 암늑대 조각상, 그리고 테오도시우스 1세가 이집트의 카르낙 신전에서 가져온 오벨
리스크obelisk도 있었다(그림45). 오벨리스크의 대리석 받침대에는 승리자에게 화환을 수여

45 〈테오도시우스 1세의 오벨리스크〉
히포드롬, 콘스탄티노플

〈승리자에게 화환을 선사하는 테오도시우스 1세〉
오벨리스크의 받침대, 부분도

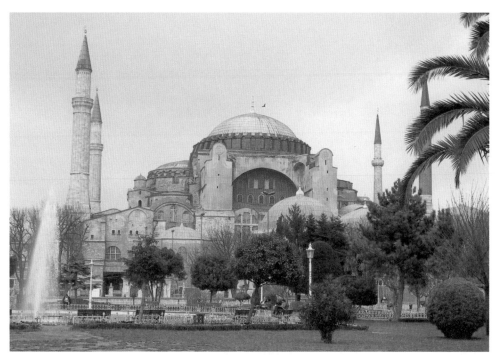

46 하기아 소피아 대성당

532-537년, 콘스탄티노플. 1453년 오스만 제국이 콘스탄티노플을 점령한 후 모스크로 개조되었고, 이때 외부에 네 개의 미나렛(minaret: 첨탑)이 세워지게 되었다. 현재는 박물관으로 사용 중이다.

하는 황제, 마차 경주를 관람하는 황제의 가족과 경호원, 그리고 관람객들의 모습이 조각되어 있어, 당시의 모습을 생생하게 전해준다. 당대의 유명한 마차경기자였던 포르피루스Porphyrus의 모습을 새긴 청동조각상도 히포드롬에 세워졌으나, 현재는 조각상의 받침대만 남아있다.

5) 하기아 소피아 대성당Hagia Sophia

하기아 소피아 대성당의 건립에 관한 자료는 역사가 프로코피우스Procopius, 500-565가 쓴 〈건축〉De Aedificiis에서 찾을 수 있다. 유스티니아누스 대제는 프로코피우스로 하여금 자신의 업적을 기록하게 하였는데, 콘스탄티노플에 할애된 제1권에는 하기아 소피아 대성당에 관

한 자세한 설명을 읽을 수 있다.

하기아 소피아Ἁγία Σοφία란 그리스어로 거룩한 지혜라는 뜻이다. 이는 곧 하느님의 지혜인 예수 그리스도를 지칭하는 것이며, 풀이하자면 인간이 되신 하느님의 지혜라는 의미이다. 하기아 소피아 대성당은 하느님께 봉헌된 성당으로서, 천 년 동안 콘스탄티노플 주교좌 성당으로 사용되었다. 비잔티움 제국을 대표하는 건물이자, 다른 모든 건축물을 능가하게 하려는 유스티니아누스 대제의 의도에 따라 지어진 하기아 소피아 대성당은 현재 세계 최대의 비잔티움 양식의 성당으로 남게 되었다. 전체적인 크기는 가로 77미터, 세로 79미터에 달하며, 높이는 무려 62미터이고, 거대한 돔의 직경은 약 33미터이다(그림46).

하기아 소피아 대성당은 같은 자리에 세워진 세 번째 건물이다. 첫 번째 성당은 바실리카 양식을 따른 작은 건물이었을 것으로 추정되며, 콘스탄티누스 대제의 아들인 콘스탄티우스 2세Constantius II, 317-361가 360년 건립한 것으로 알려졌다. 하지만 이 성당은 404년에 일어난 소요로 불타버렸다. 이후 415년에 테오도시우스 2세가 성당을 재건하였으나, 두 번째 성당 역시 유스티니아 대제 시절에 일어난 '니카의 반란'으로 소실되었다. 니카의 반란은 532년의 민란사건으로, 유스티니아누스 대제의 부인인 테오도라Theodora, 497경-548 황비에 대한 불만 때문에 불거졌다. 콘스탄티노플의 시민들은 황비가 이집트 출신이라는 것에 부정적 시각을 갖게 되었는데, 이것은 특정지역에 대한 편견이라기보다는 그리스도교의 도그마dogma에 관련된 것이었다. 왜냐하면 이집트는 그리스도교의 정통교리인 양성론(兩性論)대신 단성론(單性論)을 따랐기 때문에, 콘스탄티노플 시민들의 입장에서 보자면 황비는 이단의 신봉자였던 것이다.

예수 그리스도가 참된 인간이자 참된 신이라고 믿는 양성론과 달리, 단성론은 그리스도의 신성을 강조하였다. 콘스탄티노플의 시민들은 '데모이' 즉 민중(民衆)으로 불리는 정치세력을 형성하여 그들의 요구를 주장하였고, 반란 도중 일어난 방화로 인해 수도장관의 관저와 황제의 대궁전 일부, 그리고 하기아 소피아 대성당과 하기아 이레네Hagia Irene 성당이 불타게 되었다. 민란사건을 진압한 유스티니아누스 대제는 실추된 황제의 권위를 되살리고 제국의 단합된 힘과 교회의 영광을 드러내기 위하며 세 번째의 성당을 세우기로 결정하였다.

532년에 시작된 공사는 신속하게 진행되어 537년에 완공되었고, 비잔티움 제국을 대표하는 성당으로서, 이후로 교회와 황실의 중요 예식이 이곳에서 거행되었다.

하기아 소피아 대성당의 평면도를 보면, 지금껏 보아왔던 바실리카 양식과는 사뭇 다른 형태임을 알게 된다(그림47). 두개의 나르텍스를 통해 들어가게 되는 교회의 내부는 거의 사각형의 평면이라고 할 수 있으며, 불규칙한 형태의 거대한 기둥들이 있고, 사이사이로 원기둥들이 직선 혹은 곡선으로 배열되어 있어, 직사각형의 평면에 원기둥들이 일직선상에 배열된 바실리카와는 거리가 멀다. 그러나 전통적인 바실리카와 가장 큰 차이점은 다른 데 있다. 바로 지붕의 형태가 더 이상 삼각형이 아니라 둥근 모양, 즉 돔dome이라는 것이다.

규모와 형태면에서 기존의 모든 건물을 능가하는 성당을 건립하려는 황제의 의도를 실현시킨 인물은 밀레투스의 이시도루스Isidorus와 트랄레스의 안테미우스Anthemius였다. 이시도루스와 안테미우스는 단순한 건축가가 아니라 수학자이자 구조학자로서 기하학과 공학에 뛰어난 기사(技士)로 기록되어 있는데, 이는 하기아 소피아 대성당의 축조사업이 전례 없이 거대한 규모와 새로운 건축구조에 대한 도전이었을 반증한다.

거대한 규모의 돔을 지붕으로 올리기 위해서는 크게 두 가지 문제점을 해결해야 했다.

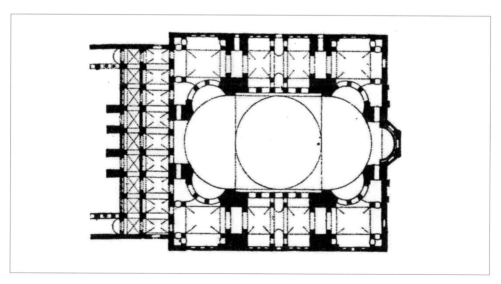

47 하기아 소피아 대성당 평면도

첫 번째는 원형의 돔을 어떻게 네 개의 기둥 위에 연결시킬 것인가라는 문제이다. 우선 직경이 33미터나 되는 돔의 무게를 지탱하기 위해서는 육중하고 거대한 기둥을 만들어야 했다. 그리고 네 개의 기둥이 만들어내는 사각형의 틀과 돔의 원형을 이어주는 오목한 삼각형 모양의 펜던티프pendentif를 사용하여 돔의 무게가 효과적으로 기둥으로 전달되도록 하였다. 돔의 무게는 펜덴티프를 따라 기둥으로 전해지게 되므로, 무게분담에서 자유로워진 벽에는 창문을 많이 만들 수 있었다.

두 번째 문제는 돔의 횡압력에 관한 것이다. 하기아 소피아 대성당의 평면도를 살펴보면, 거대한 중앙 돔의 동쪽과 서쪽으로 하부돔이 있고, 하부돔은 더 작은 하부돔들에 의해 지탱된다. 세미돔semi-dome 형태의 하부 돔들은 마치 버팀목처럼 중앙돔을 떠받치며, 무게를 분산시키는 역할을 한다. 중앙 돔의 남쪽과 북쪽은 하부돔을 만드는 대신 외부에 버팀벽을 만들어 건물을 지탱하도록 하였다.

하기아 소피아 대성당의 단면도를 보면, 남쪽과 북쪽 면의 제일 아랫부분에는 원기둥들이 늘어선 아케이드가 있고, 계단을 통하여 2층 갤러리로 이동할 수 있게 하였다(그림48). 성당 내부에서 보면, 중앙 돔을 받치는 거대한 기둥은 아케이드의 원기둥들에 교묘하게 가려져 그 육중함이 눈에 띄지 않으며, 거대한 돔은 아무런 지지장치 없이 공중에 떠 있는 듯

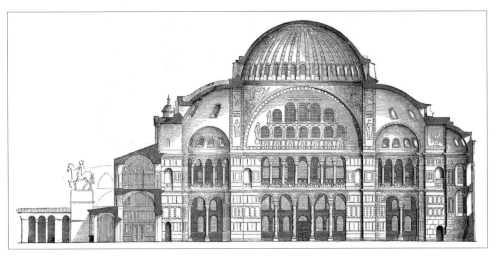

48 하기아 소피아 대성당 단면도

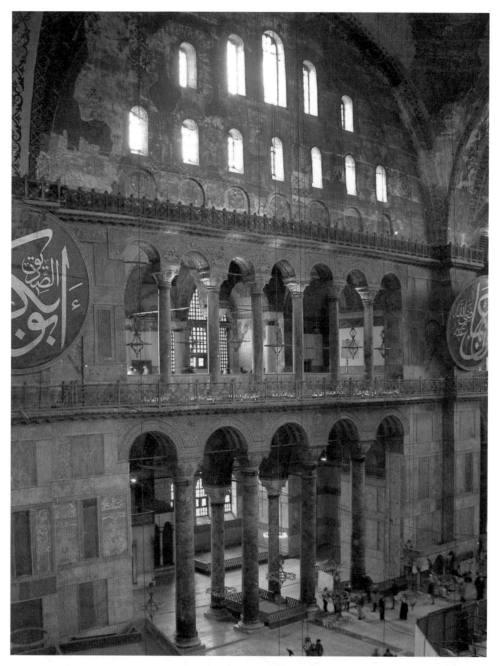

49 하기아 소피아 대성당 남쪽벽

한 느낌을 준다. 제일 윗부분에는 반원형 모양의 팀파늄tympanum이 있고, 열두 개의 창문이 나 있어, 중앙돔 주위의 아치형 창문들과 함께 풍부한 빛으로 내부를 밝혀준다.

프로코피우스는 하기아 소피아 대성당의 돔이 당대인들에게 얼마나 특이하고 강한 인상을 남겼는가를 말해주는 다음과 같은 기록을 남겼다. "성당을 특별히 아름답게 하고 있는 거대한 반구형의 돔이 있다. 그것은 튼튼한 구조물 위에 세워져 있는 것이 아니고 마치 하늘에서 금줄로 내려뜨려 공간을 뒤덮고 있는 것처럼 느껴진다." 돔은 천국을 상징하는 공간으로 해석되어, 하기아 소피아 대성당 이후 비잔티움 건물은 이런 돔양식을 많이 사용하게 되었고, 성벽으로 둘러싸인 요새와도 같은 콘스탄티노플은, 6세기부터는 수많은 둥근 돔이 솟아 있는 도시로 알려지게 되었다.

성당의 내부는 매우 화려하게 꾸며졌다. 현재는 사라지고 없지만, 제단은 황금으로 만들어졌으며, 그 주위에는 은 조각상이 있었다. 벽은 대리석 판으로 장식되었고, 고대 건축물에서 가져온 대리석 기둥으로 아케이드를 만들었다. 주두 장식은 매우 특이한데, 이오니아 양식의 소용돌이 모양이 어렴풋이 남아있지만, 그물망을 씌운 것처럼 평평하면서도 화려한 디자인을 사용하였고, 양식화된 아칸서스 나뭇잎 모양 사이에 유스티니아누스 대제와 테오도라의 모노그램을 새겨 넣기도 하였다(그림50).

50 하기아 소피아 대성당 주두 장식

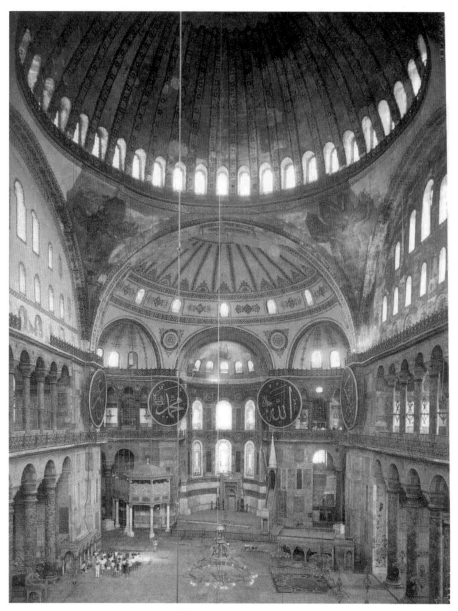

51 하기아 소피아 대성당
532–537년, 내부, 콘스탄티노플

6) 하기오스 폴리에욱토스 성당Hagios Polyeuctos

하기오스 폴리에욱토스 성당은 유스티니아누스 대제의 정적이었던 아니키아 율리아나 Anicia Juliana, 462-527/528가 건립하였다. 524년에 시작하여 527년에 완공된 이 성당은 현재 건물의 기초 부분만 남아있는 상태이지만, 당시의 기록에 따르면 직경 17미터 정도의 돔을 얹은 거대한 규모였으며, 지붕은 도금되어있었다고 한다. 유스티니아누스는 이를 능가하는 건물을 지으려는 의도로 하기아 소피아 성당의 재건을 지시했을 것이다.

52 하기오스 폴리에욱토스 성당의 부조 기둥(왼쪽)과 아니키아 율리아나의 모노그램(위) 524-527년, 베네치아

베네치아의 산 마르코 대성당 파사드façade의 남쪽 입구 근처에 세워진 두 개의 기둥은 하기오스 폴리에욱토스 성당에서 반출된 것인데, 정교하고 풍부한 모티프를 사용한 부조 조각을 보면 하기오스 폴리에욱토스의 내부 장식 역시 매우 화려했을 것임을 짐작케 한다. 포도 덩굴 문양 사이에 아니키아 율리아나의 모노그램이 새겨져 있다(그림52).

7) 성 세르기우스와 박쿠스 성당 Hagioi Sergios kai Bacchos

유스티니아누스 대제는 황제의 자리에 오른 후 호르미스다스 궁전 Hormisdas Palace 으로 불리던 자신의 거처를 부콜레온 궁전 Bucoleon Palace 으로 새롭게 단장하면서, 근처에 성 세르기우스와 박쿠스에게 봉헌하는 자그마한 성당을 건립하였다. 527년에 시작된 성당 신축 공사는 536년에 마무리 되었다. 황제가 되기 전 유스티니아누스는 유스티누스 Justinus, 518-527 황제를 거슬러 반란을 일으키려 한다는 소문으로 곤란을 겪던 시기가 있었는데, 전해지는 바에 의하면 세르기우스 성인과 박쿠스 성인이 유스티누스 황제의 꿈에 나타나 유스티니아누스의 결백함을 증명해 주었고, 훗날 이에 대한 감사의 표시로 성당을 짓게 되었다고 한다. 오스만 제국의 통치 이후 모스크로 개조되면서 모자이크 등 내부 장식이 소실되었고 미나렛이 첨가되었으며, 현재 남아있는 서쪽 현관은 이때 덧붙여진 것이다.

성 세르기우스와 박쿠스 성당은 성 베드로와 바오로 성당에 연이어 지었기 때문에 약간 불규칙한 구조를 보이며, 두 건물은 나르텍스와 아트리움을 공유하게 되었다. 또한 북쪽으

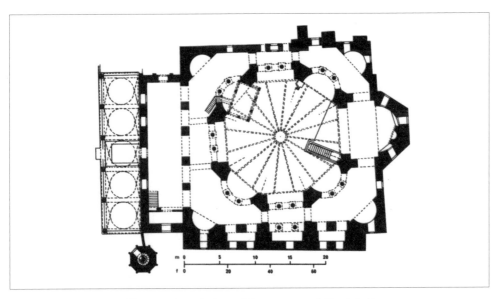

53 성 세르기우스와 박쿠스 성당 도면 527-536년, 콘스탄티노플

로는 궁전과 연결된 통로가 있었다. 성 세르기우스와 박쿠스 성당은 매우 혁신적인 구조를 보이는데, 사각형의 평면 안에 기둥들이 팔각형으로 배치되어 있으며, 그 위에 돔을 얹은 중앙집중식 형태이다(그림53). 기둥과 기둥 사이에는 원기둥들을 직선과 곡선으로 번갈아 배열하였으며, 돔의 형태도 편평한 부분과 오목한 부분이 교차되어 건물 전체에 리드미컬한 느낌을 준다.

1층의 기둥들은 코니스comice로 연결되어 있으며, 여기에는 유스티니아누스 대제와 테오도라, 그리고 성 세르기우스와 박쿠스의 이름이 새겨져 있다. 회색 줄무늬의 대리석으로 만들어진 코니스는 드릴을 이용해 깊게 파들어가는 새로운 방식으로 조각되었다(그림54). 성 세르기우스와 박쿠스 성당은 붉은색과 녹색의 대리석 기둥, 화려하게 조각된 코니스, 돔의 황금색 모자이크로 장식되어 '작은 하기아 소피아' 성당이라 불릴 정도로 아름다운 건물이었다(그림55).

2. 라벤나Ravenna의 건축과 모자이크

이탈리아 북동부에 위치한 라벤나는 유네스코 세계문화유산으로 지정된 산 비탈레 성당, 갈라 플라키디아 영묘, 산 아폴리나레 누오보 성당, 아리우스파 세례당, 정교 세례당, 테오도리쿠스 영묘, 그리고 근교의 산 아폴리나레 인 클라쎄 성당 등 중요한 유적들이 모여 있는 도시로, 후기 로마제국과 초기 비잔티움 제국의 면모를 연구하는 데 귀중한 자료를 제공해주고 있다. 비잔티움 제국의 수도였던 콘스탄티노플의 유적이 이슬람 문화의 영향 아래 본래의 빛을 제대로 발산하지 못한 채 퇴색된 자취를 남기고 있는 것과는 대조적으로, 라벤나의 비잔티움 유적은 원형의 유지와 꾸준한 복원의 노력으로 인해 비교적 작은 규모에도 불구하고 역사의 생생함을 전달한다.

다양한 문화가 하나로 섞여드는 용광로 같은 역할을 하였던 라벤나는 402년부터는 서로마 제국의 수도였고, 민족대이동과 제국의 멸망(476년) 이후에는 동고트 왕국의 수도가

54 코니스의 조각장식

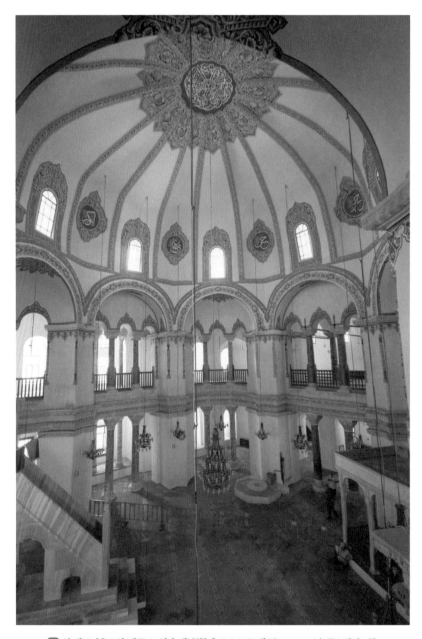

55 성 세르기우스와 박쿠스 성당 내부(현재 모스크로 개조) 527-536년, 콘스탄티노플

되었으며, 유스티니아누스 황제의 정복(540년)으로 말미암아 비잔티움 제국의 주요 도시가 되었다. 또한 이 시기에는 페르시아의 전통도 라벤나에 전해졌다. 따라서 라벤나는 문명의 탄생과 소멸, 변화와 수용, 그리고 재창조라는 주제를 한 눈에 볼 수 있는 특별한 장소라고 할 수 있다.

1) 산 비탈레 성당

526년에 착공되어 547년에 봉헌된 산 비탈레 성당은 콘스탄티노플의 성당들처럼 중앙 집중식 형태의 건물로서, 바실리카 형태에 익숙한 이탈리아에서는 생소한 것이었다. 팔각형 평면 위에 돔이 올려져 있고 동쪽으로 향한 앱스는 외부로 돌출되어 있다. 산 비탈레 성당은 콘스탄티노플 대궁전의 공식 접견실이었던 크리소트리클리노스chrysotriklinos의 건축모델이 되었을 것으로 추정된다(그림56).

내부는 매우 화려한 모자이크와 대리석으로 장식되어 있다(그림57). 사제석의 아치에

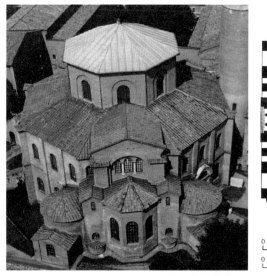
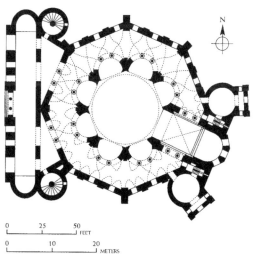

56 산 비탈레 성당 외부(왼쪽), 도면(오른쪽)

는 예수 그리스도와 사도들의 초상을 새긴 메달리온이 있으며, 천장에는 예수 그리스도의 상징인 어린 양을 네 명의 천사가 떠받드는 모습이 그려졌다. 양쪽 벽에는 복음서의 저자들(마태오, 마르코, 루카, 요한)과 예언자들(모세, 예레미야, 이사야)의 모습과 함께, 아브라함의 이야기와 〈아벨과 멜키세덱의 봉헌〉이 있다. 앱스에는 예수 그리스도가 그려졌는데, 천사들과 성 비탈리스, 그리고 라벤나의 주교인 에클레시우스가 좌우에서 보좌하는 모습이다.

앱스의 벽면에는 특이하게도 황제와 황비의 초상을 볼 수 있는데, 바로 유스티니아누스 대제와 그의 부인 테오도라를 그린 것이다(그림58, 59). 향과 성경을 든 부제들, 십자가를 든 막시미아누스Maximianus, 재직546-554 주교를 따라 유스티니아누스 대제가 미사에 사용할 제병(祭餠)이 담긴 커다란 성합(聖盒)을 들고 입장하는 모습이다. 황제의 뒤로는 라벤나를 탈환한 벨리사리우스Belisarius, 500-565 장군과 신하들, 키로 모노그램이 새겨진 방패를 든 병사들이 뒤따르고 있다. 황제와 주교 사이에 있는 인물은 나르세스Narses, 478-573 장군이다. 한편 맞은편 벽면에 그려진 황비 테오도라는 포도주를 담는 성작(聖爵)을 들고 앞으로 나아가고 있으며, 시녀들의 무리가 그녀를 뒤따르고 있다. '동방박사의 경배'가 수놓인 자주색 망토로 성대하게 차려입은 테오도라는 황제와 마찬가지로 매우 근엄하고 위엄 있는 모습으로 표현되었다. 천상을 상징하는 앱스는 '신의 현현'의 주제로 장식하는 것이 일반적이다. 따라서 앱스에 그려진 황제와 황비, 그리고 일반인들의 초상은 매우 이례적인 것이었으며, 경우에 따라서는 보는 이를 당황스럽게 했을 수도 있다. 하지만 그림에 그려진 모든 인물들이 제대에서 거행되는 미사에 참여하기 위해 행진하는 것으로 묘사되었고, 그나마 제대에 아주 가까이 다가가야만 보이는 장소에 그려졌기 때문에, 이질적인 주제가 야기하는 시각적 긴장감이 어느 정도 완화될 수 있었다.

2) 산 아폴리나레 누오보Sant'Apollinare Nuovo 성당

산 아폴리나레 누오보 성당은 동고트족의 수장인 테오도리쿠스 대왕Theodoricus, 재위 488/491-526에 의해 건립된 바실리카 양식의 왕궁부속 성당이었다. 유스티니아누스 대제가 라벤나

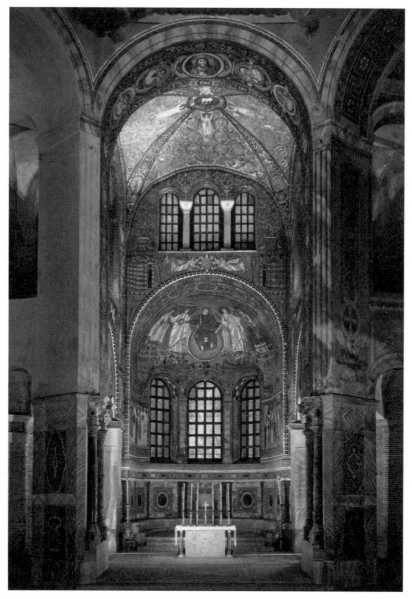

57 산 비탈레 성당 앱스 526-547년, 라벤나

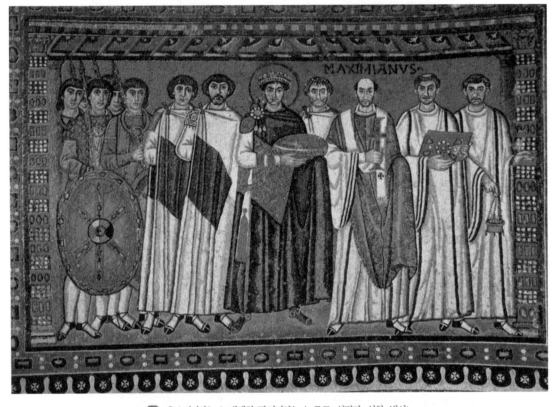

58 〈유스티니아누스 대제와 막시미아누스 주교, 성직자, 신하, 병사〉
모자이크, 산 비탈레 성당, 라벤나

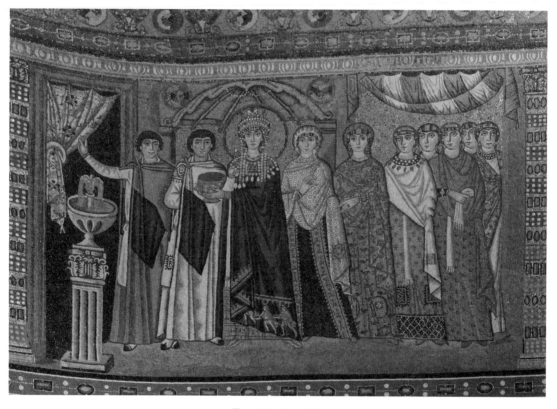

59 〈테오도라와 시녀들〉
모자이크, 산 비탈레 성당, 라벤나

를 비잔티움 제국의 영토에 편입시킨 이후 이 성당은 556년부터 565년 사이에 투르의 주교 성 마르티누스St. Martinus, 316?-397에게 재봉헌되었고, 9세기 중엽에는 산 아폴리나레 인 클라세 Sant'Apollinare in Classe성당으로부터 아폴리나리스St. Apollinaris 성인의 유해를 옮겨오게 되면서 성당 의 명칭이 현재와 같은 산 아폴리나레 누오보로 바뀌게 되었다.

네이브의 벽면은 전체가 모자이크로 장식되어 있으며, 구성은 좌우 동일하게 3단으로 나뉘어 있다. 채광창의 윗부분, 상단의 패널화는 예수의 일생에 할애되어 있으며, 이는 동고 트 시기에 제작된 것이다. 그 아래로 예언자들의 초상이 그려졌고, 하단에는 유스티니아누 스 대제 치하에서 제작된 성인들의 행렬 모자이크가 남아있다. 동고트족은 아리우스파 이단 을 따르고 있었으므로, 비잔티움 성당으로 재봉헌된 이후 동고트족의 모자이크 장식을 제거 하고 성인들의 행렬로 대체하였던 것이다. 하지만, 네이브 벽면의 가장 윗부분에 자리하고 있었던 '예수의 일생' 패널은 그대로 남겨두었다(그림34).

'예수의 일생'에 관련된 그림의 주제는 다음과 같다. 북쪽 네이브의 앱스 쪽으로부터, 〈카나의 혼인잔치〉, 〈오천 명을 먹인 기적〉, 〈베드로와 안드레아를 제자로 부르는 예수〉, 〈눈 먼 두 사람을 고치는 예수〉, 〈하혈하는 부인을 고치는 예수〉, 〈예수와 사마리아 여자〉, 〈다시 살아난 라자로〉, 〈바리사이와 세리의 비유〉, 〈가난한 과부의 헌금〉, 〈최후의 심판-양 과 염소를 가름〉, 〈카파르나움의 중풍병자를 고치는 예수〉, 〈마귀들과 돼지 떼〉, 〈벳자타 못 가에서 병자를 고친 기적〉, 그리고 남쪽 네이브의 앱스 쪽으로부터, 〈최후의 만찬〉, 〈겟세마 니에서 기도하는 예수〉, 〈유다의 배반〉, 〈잡히시는 예수〉, 〈최고의회에서 심문을 받는 예수〉, 〈베드로가 당신을 모른다고 할 것을 예언하는 예수〉, 〈예수를 모른다고 하는 베드로〉, 〈유 다의 후회〉, 〈빌라도의 사형언도〉, 〈십자가를 지고 가는 예수〉, 〈예수의 부활-빈 무덤의 천 사와 두 명의 마리아〉, 〈엠마오로 가는 두 제자에게 나타난 예수〉, 〈토마스와 제자들에게 나 타난 예수〉이다.

동고트족이 남긴 '예수의 일생' 패널에는 예수의 탄생 장면이나 십자가 처형 장면이 없 다는 점이 특징적이다. 이는 그들이 신봉한 아리우스주의에 기인하는 바, 예수의 인성과 그 리스도의 신성을 구분하는 그리스도 가현설Doketismus의 입장을 취하기 때문이다. 아리우스

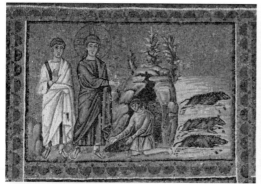
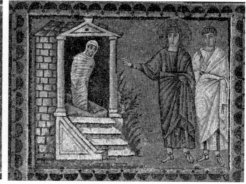
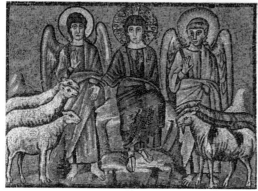

60 〈마귀들과 돼지 떼〉(왼쪽 위)
〈다시 살아난 라자로〉(오른쪽 위)
〈최후의 심판-양과 염소를 가름〉(왼쪽 아래)
모자이크, 산 아폴리나레 누오보, 라벤나

파는 "성자 그리스도가 나자렛의 인간 예수에게서 가짜로 육체를 취하였으며, 그는 다만 가현적(假現的)으로 활동하고 수난하였고, 결코 실제로 수난하고 십자가에서 죽을 수 없었다고 가르쳤다. 또한 요르단 강에서 세례를 받을 때 비로소 그리스도 로고스가 인간 예수에게 강림하였고, 이 때 그를 메시아로 만들었다고 가르쳤다. 수난 당하기에 앞서 그리스도는 인간 예수에게서 떠났고, 그래서 십자가에서는 다만 나자렛의 예수가 순수한 인간으로서 죽었다는 것이다. 그러므로 어떠한 경우에도 십자가의 죽음에 구원적 의의를 부여할 수 없게 된다. 설교와 기적의 활동만이 주요한 것이고, 그리스도 로고스의 비의(祕義)를 이해하고 따르는 자만이 참으로 '구제될' 것이다."* 따라서 아리우스파의 중요 교리에서 제외되는 인간 예수의 탄생이나 십자가 위에서의 처참한 인간적 죽음을 산 아폴리나레 누오보 성당에 그려서

* 아우구스트프란쯘, 『敎會史』, 최석우 역(분도출판사, 1982), 63.

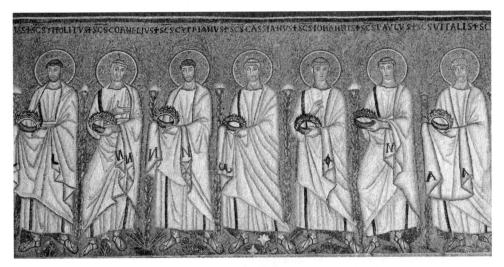

61 〈성인들의 행렬〉
남쪽 네이브 모자이크, 산 아폴리나레 누오보 성당, 라벤나

는 안 되었던 것이다.

　남쪽 벽면의 가장 아랫단은 라벤나의 팔라티움으로부터 앱스 쪽에 그려진 그리스도를 향해 스물 여섯 명의 성인들의 행렬이 시작되며, 머리 위쪽으로 그들의 이름이 각각 쓰여 있다. 이들은 모두 흰색 키톤chiton과 히마티온himation을 입고 있으나, 행렬 맨 앞에 그려진 성 마르티누스는 자색 옷차림이다.* 앱스 쪽 벽면에 그려진 그리스도는 우주의 지배자로서 옥좌에 앉은 모습이며, 네 명의 천사가 호위하고 있다. 수금모양의 등받이와 보석으로 장식된 화려한 옥좌나 길쭉한 방석은 전형적인 비잔티움 도상이다. 오른손을 들어 축복하는 그리스도는 정면을 똑바로 응시하며, 왼손에는 'EGO SUM REX GLORIAE(나는 영광의 왕이다)'라

* 성인들의 이름은 다음과 같다. 마르티누스(St. Martinus), 클레멘스(St. Clemins), 식스투스(St. Systus), 라우렌티우스(St. Laurentius), 히폴리투스(St. Yppolitus), 코르넬리우스(St. Cornelius), 치프리아누스(St. Ciprianus), 카시아누스(St. Cassianus), 요한네스(St. Iohannis), 파울루스(St. Paulus), 비탈리스(St. Vitalis), 제르바시우스(St. Gervasius), 프로타시우스(St. Protasius), 우르시치누스(St. Ursicinus), 나보르(St. Namor/ Nabor), 펠릭스(St. Felix), 아폴리나리스(St. Apollinaris), 세바스티아누스(St. Sebastianus), 데미테르(St. Demiter), 폴리카르푸스(St. Policarpus), 빈첸티우스(St. Vincentius), 판크라투스(St. Pancratus), 크리소고누스(St. Crisogonus), 프로투스(St. Protus), 히아친투스(St. Iacintus), 사비누스(St. Sabinus).

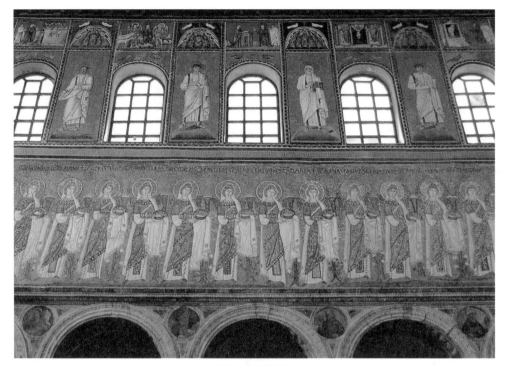

62 〈성녀들의 행렬〉
북쪽 네이브 모자이크, 산 아폴리나레 누오보 성당, 라벤나

는 문구가 새겨진 성경을 펼쳐 보이고 있었으나, 성경은 후대의 복원공사 이후 왕홀처럼 보이는 물체로 변경되었다.

　네이브의 북쪽 벽면에는 항구 도시 클라세Civitas Classis에서 출발하여 성모 마리아와 아기 예수에게로 향하는 성녀들의 행렬이 그려졌다. 스물 두 명의 성녀들은 다양한 색상의 장식으로 수놓은 흰색 드레스, 보석으로 가장자리를 장식한 화려한 튜닉, 그리고 디아뎀diadem으로 마무리한 흰색 베일로 화려하게 차려 입었다.* 모두 젊고 미소 띤 아름다운 얼굴의 성녀들은 손에 승리의 왕관을 든 채 열매 달린 종려나무와 꽃들, 장미와 백합이 피어있는 에메랄

* 행렬의 순서대로, 에우페미아(St. Eufimia), 펠라지아(St. Pelagia), 아가타(St. Agatha), 아녜스(St. Agnes), 에울라리아(St. Eulalia), 체칠리아(St. Caecilia), 크리스피나(St. Crispina), 발레리아(St. Valeria), 빈첸티아(St. Vincentia), 페르페투아(St. Perpetua), 펠리치타스(St. Felicitas), 유스티나(St. Justina), 아나스타시아(St. Anastasia), 다리아(St. Daria), 에메렌티아나(St. Emerentiana), 파울리나(St. Paulina), 빅토리아(St. Victoria), 아나톨리아(St. Anatolia), 크리스티나(St. Cristina), 사비나(St. Savina), 에우제니아(St. Fugenia)이다.

드 빛 풀밭을 가로질러 앞으로 나아가는 모습이다. 얼굴과 동작, 의상이 같은 듯하면서도 조금씩 다 다르게 표현된 점이 특이하며, 성녀들의 머리 윗부분에 각자의 이름이 라틴어로 쓰여 있는데, 특히 성녀 아녜스의 발치에는 작은 양 한 마리가 그려졌다.

성녀들의 행렬을 이끄는 인물은 성경에 기록된 동방박사들(마태 2, 1-12)이다. 카스파르Caspar, 멜키오르Melchior, 그리고 발타사르Balthassar라는 이름이 각자의 머리 위에 쓰여 있다. 이들은 황금과 유향과 몰약을 들고 앞으로 몸을 구부린 채 아기예수에게 경배 드리러 나가는 모습이며, 금색 하늘에는 여덟 갈래의 빛줄기를 발하는 별이 메시아의 탄생을 알리고 있다. 성모 마리아는 금색 띠줄로 장식된 자색 드레스와 마포리온maphorion을 입고 있으며, 무릎에는 흰색 키톤과 히마티온을 입은 아기 예수를 안고 있다. 보석으로 장식된 옥좌에 앉은 성모자는 각각 오른손을 들어 축복하는 자세로 그려졌고, 좌우에는 네 명의 천사가 호위하고 있다.

3. 채색삽화

당시의 기록문서는 인쇄술 발달 이전이므로 소나 양, 새끼 염소의 가죽으로 만든 양피지 위에 직접 손으로 쓴 필사본이다. 양피지parchment는 기원전 2세기경에 페르가몬에서 처음 만들어졌기 때문에 그리스어로는 페르가메네pergamene라 부르며, 세척과 털 뽑기 작업, 석회표백, 건조, 경석(輕石)으로 갈기, 초크로 마무리하는 여러 과정을 거쳐 마무리된다. 양피지는 파피루스보다 훨씬 견고하고 내구성이 좋은 반면, 부피가 크고 무거우며 제작비용이 많이 든다. 기원후 1세기경, 두루마리 형태의 필사본에서 코덱스codex, 즉 접는 형태의 책으로 바뀌게 되는데, 직사각형의 양피지를 반으로 접어 여러 장을 하나로 묶는 방법을 사용했다. 하나의 장을 폴리오folio라고 하며, 앞면recto과 뒷면verso으로 구분하였다. 예를 들어 '로사노 복음서 fol. 1v'라고 적혀있다면, 로사노 복음서 첫째 장의 뒷면이라는 의미이다.

필사본에 그려진 채색삽화는 본문의 이해를 돕게 할 뿐만 아니라, 장식적 효과도 얻을 수 있게 한다. 주로 복음서, 창세기, 미사경본, 그리고 의학서적 등에 사용되었으며, 특히 성

경은 하느님의 말씀을 전달하는 중요한 매체로 인식되어 가장 호화롭게 장식되었다. 장정에는 상아 조각판, 보석, 칠보장식을 사용하기도 하고, 양피지는 금박과 염색재료를 사용하여 가치를 더했다. 필사본 제작은 많은 시간과 노력, 그리고 제작비가 드는 작업이므로 황실이나 귀족, 고위 성직자 등 사회 고위층의 주문으로 제작되었다. 스크립토리움Scriptorium에서는 본문 정서, 첫머리 글자, 삽화, 권두화Frontispiece를 각각 나누어 분업방식으로 제작하였다.

1) 로사노 복음서 Codex Purpureus Rossanensis

이탈리아 남부의 로사노Rossano 대성당 보물실에 소장된 『로사노 복음서』는 6세기 말 안티오키아 또는 예루살렘에서 제작된 것으로 추정된다. 자줏빛 푸르푸라purpura 염료로 물들인 양피지 위에 은으로 글씨를 썼기 때문에 자주색 로사노 필사본으로 불리기도 한다. 당시 자주색은 황제의 색으로서 위엄과 권위의 상징이었고, 따라서 신의 말씀인 성경을 담는 데 적합한 것으로 여겨졌다. 로사노 복음서에는 마태오와 마르코 복음이 수록되어 있으며, 전체 188장folio으로 구성 되었다.

『로사노 복음서』 첫 장(folio 1r)은 예수 그리스도와 라자로의 이야기를 그린 권두화frontispiece로 시작한다(그림63). 그런데 예수 그리스도가 죽은 라자로를 살린 또는 살리는 장면을 그린 다른 작품과는 달리, 로사노 복음서는 예수 그리스도가 라자로를 다시 살리기 직전의 긴장된 상황을 보여준다는 점이 특이하다. 라자로의 누이 마리아와 마르타는 예수의 발치에 엎드려 애원하고 있으며, 무덤에는 묻힌 지 이미 나흘이나 되는 라자로가 보인다.

염포로 감긴 라자로를 예수에게 보여주는 사람은 시체에서 풍기는 악취를 피하기 위해 옷으로 코를 막고 있다. 둘러서서 이 광경을 지켜보는 사람들의 태도는 각양각색이다. 죽은 라자로를 근심스럽게 쳐다보는 사람이 있는가하면, 두 손을 치켜들거나 머리를 감싸면서 슬픔과 격한 감정을 표시하는 사람도 있다. 예수를 따라나선 제자들도 앞으로 어떤 일이 벌어질 것인지 궁금한 모습으로 스승을 바라보고 있다. 『로사노 복음서』의 채색삽화가는 화면에

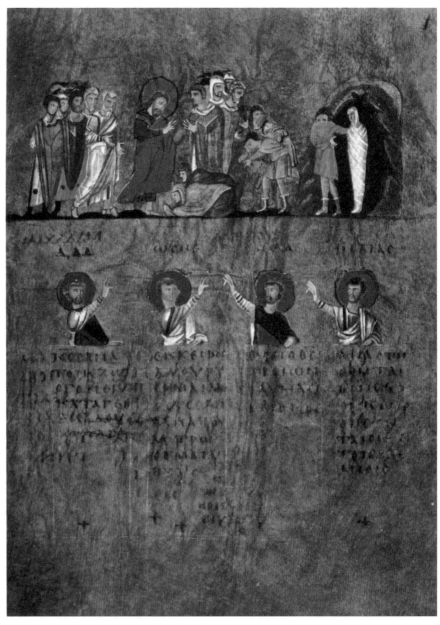

63 〈라자로를 다시 살리시는 예수 그리스도와 구약의 선지자들〉
6세기, 로사노 복음서, fol. 1r, 30.7 26cm, 로사노 대성당 보물실

등장하는 인물들의 성격과 태도, 그리고 상황의 추이를 극적으로 묘사하여 보는 이로 하여금 성경의 내용에 깊이 빨려들도록 하며, 다음 장면을 기대하도록 만들고 있다.

그런데 더욱 놀라운 것은 그림이 여기서 그치지 않고, 화면 하단에 그려진 구약의 선지자들에게 연결되는 독특한 구조를 가지고 있다는 점이다. 선지자들은 라자로를 다시 살리는 예수의 기적 사건(요한 11.1-44)을 바라보며 이 장면을 향하여 한 손을 뻗고, 다른 손으로는 펼쳐진 두루마리를 각각 들고 있다. 이 두루마리에는 선지자들이 구약성경에서 예수가 라자로를 다시 살리는 사건을 예견한 구절이 적혀있다. 좌측으로부터 다윗은 "야훼께서는 사람의 생사를 쥐고 계시어 지하에 떨어뜨리기도 하시고 끌어올리기도 하신다(1 사무 2.6)", 호세아는 "내가 그들을 저승의 손에서…… 죽음에서 구원해야 하는가……(호세 13.14)", 다시 다윗은 "당신 홀로 놀라운 일을 행하셨으니 이스라엘의 하느님, 야훼는 찬미 받으소서(시편 72.18)", 이어서 이사야는 "…… 이미 죽은 당신의 백성이 다시 살 것입니다. 그 시체들이 다시 일어나고 땅 속에 누워 있는 자들이 깨어나 기뻐 뛸 것입니다……(이사 26.19)"라고 적힌 두루마리를 펼쳐보이고 있다.

『로사노 복음서』의 채색삽화는 본문의 내용을 상기시키는 단순한 삽화나 장식이 아니다. 예수 그리스도에 관련된 일들은 이미 구약의 선지자들을 통해 예언되었고, 이런 일은 실제로 예수 그리스도를 통해 성취되었다는 것, 이스라엘의 역사이기도 한 구약성경은 예수 그리스도의 탄생과 인간 구원을 위한 십자가의 희생, 그리고 죽음과 부활의 사건들 안에서 의미를 얻게 된다는 것, 즉 구약은 신약에 의해서 완성된다는 신학적 논의를 반영하고 있다. 따라서 로사노 복음서의 권두화는 예수 그리스도가 구세주 메시아이며 부활과 생명이라는 사상을 시각적으로 재현한 것이라 하겠다.

2) 시노페 복음서 Codex Sinopensis

6세기경에 제작된 이 복음서의 이름은 문서가 처음 발견된 흑해 연안의 고대 도시 시노페Sinope에서 유래하며, 현재는 파리국립도서관에 소장되어 있다. 자주색 양피지 위에 금색

64 <예리코에서 눈 먼 두 사람을 고치는 예수>
6세기, 시노페 복음서, fol.29r, 파리국립도서관, ms. suppl. gr. 1286. (오른쪽) 부분도

으로 글씨를 쓴 시노페 복음서의 채색삽화는 로사노 복음서와 같은 화면구성, 즉 신약성경의 이야기를 구약성경의 예언적 내용에 연결시키는 형식을 취한다.

예리코에서 눈 먼 두 사람을 고치는 예수(마태 20,29-34; 마르 10,46-52; 루카 18,35-43)의 이야기를 그린 장면에는 각각 두루마리를 펼쳐 든 다윗과 예언자 이사야를 화면 좌우에 배치시켜, 예수의 기적이 이미 구약성경에서 예언되었음을 보여주고 있다(그림64). 왼쪽에 그려진 다윗의 두루마리에는 "뒤에서도 앞에서도 저를 에워싸시고 제 위에 당신 손을 얹으십니다."라는 시편(139, 5)의 구절이 적혀있고, 오른쪽에 있는 이사야의 두루마리에는 "그때에 눈먼 이들은 눈이 열리고 귀먹은 이들은 귀가 열리리라"(이사 35, 5)라는 예언 구절이 적혀있다. 마태오 복음서에 기록된 내용은 다음과 같다.

그들이 예리코를 떠날 때에 큰 군중이 예수님을 따랐다. 그런데 눈먼 사람 둘이 길가에 앉아 있다가 예수님께서 지나가신다는 말을 듣고, "다윗의 자손이신 주님, 저희에게 자비를 베풀어 주십시오"하고 외쳤다. 군중이 그들에게 잠자코 있으라고 꾸짖었지만 그들은 더욱 큰 소리로 "주님, 다윗의 자손이시여, 저희에게 자비를 베풀어 주십시오"하고 외쳤다. 예수님께서 걸음을 멈추시고 그들을 부르신 다음, "내가 너희에게 무엇을 해 주기를 바라느냐?"하고 물으셨다. 그들이 "주님, 저희 눈을 뜨

게 해 주십시오." 하고 대답하였다. 예수님께서 가엾은 마음이 들어 그들의 눈에 손을 대시자 그들은 곧 다시 보게 되었다. 그리고 그들은 예수님을 따랐다(마태 20, 29-34).

3) 라불라Rabbula 복음서

시리아어로 쓰여진 이 복음서는 라불라 수사가 베트 자그바Beth Zagba의 베트 마르 요하난Beth Mar Yohannan수도원을 위해 586년 제작하였다. 베트 자그바는 시리아-팔레스타인 지역에 있었을 것으로 추정되나, 정확한 위치는 알려지지 않았다. 『라불라 복음서』는 가로 33.8 센티미터, 세로 27.9센티미터의 크기로, 전체 293장folio으로 구성되었다. 『라불라 복음서』의 채색삽화는 각 복음이 시작되는 첫머리에 전체 페이지 크기로 그려진 권두화frontiepiece 형식으로 되어있으며, 〈십자가 처형〉, 〈마티아를 사도로 선출함〉, 〈예수의 승천〉, 〈성령강림〉의 이야기를 주제로 삼았다. 또한 그리스도에게 복음서를 헌정하는 장면도 그려졌는데, 옥좌에 앉은 그리스도 주위에 기증자와 수도자들이 둘러선 형태로 되어 있으며, 이런 형태의 도상은 앞으로 황제에게 필사본을 헌정하는 장면에 종종 쓰이게 된다.

한편 카논 목록표canon table도 권두화 형식으로 그려졌는데, 카논 목록표란 공관(共觀)복음서인 마태오, 마르코, 루카, 그리고 요한 복음서의 비슷한 구절들이 각각의 복음서의 어디에 있는지 쉽게 찾을 수 있도록 한 대조 목록을 의미한다. 일례로 예수의 최후의 만찬 사건은 마태오 복음(26장 20-30절), 마르코 복음(14장 12-26절), 루카복음(22장 7-23절), 그리고 요한 복음(13장 21-30절)에서 비슷한 내용을 찾을 수 있다.

『라불라 복음서』의 〈예수의 승천〉은 하늘로 오르는 예수 그리스도의 모습과 이를 바라보는 제자들의 모습을 그렸다(그림65). 제자들 가운데는 두 손을 올려 기도하는 자세의 성모 마리아가 있고, 제자들에게 "갈릴래아 사람들아, 왜 너희는 여기에 서서 하늘만 쳐다보고 있느냐? 너희 곁을 떠나 승천하신 저 예수께서는 너희가 보는 앞에서 하늘로 올라가시던 그 모양으로 다시 오실 것이다"(사도1, 6-11)라고 말하는 두 천사의 모습도 볼 수 있다. 그러나 이 작품은 사도행전에 기록된 예수의 승천에 관한 개별적 이야기를 그린 것이 아니라

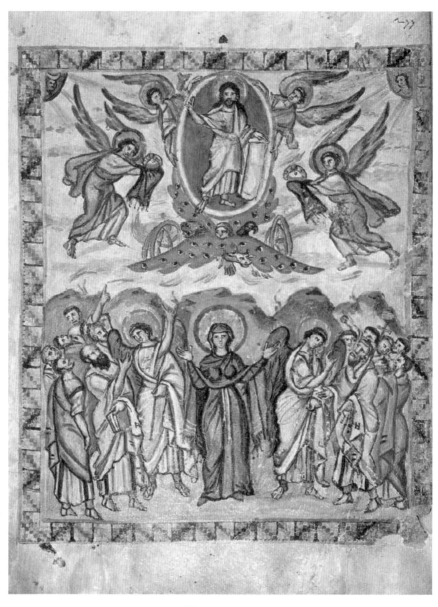

65 〈예수의 승천〉

586년, 라불라 복음서, fol. 13v, 메디체아-라우렌치아나 도서관(Ms Plut. I, 56), 피렌체

그리스도교 전통과 전승을 시각적으로 종합한 이미지이다. 화면 상단의 양측 모서리에 그려진 태양과 달은 우주의 지배자로서 예수 그리스도의 신성을 강조하며, 승천하는 예수를 호위하는 천사들과 케루빔, 그리고 승리의 관을 바치는 천사들은 구약성경 이래로 천상적 존재들로 인식되어 왔으므로 이 장면에 포함되었다. 성모 마리아는 예수의 부활 이후 줄곧 제자들과 함께 지냈기 때문에, 예수의 승천 사건도 함께 목격한 것으로 생각되었고, 따라서 라불라의 권두화에도 자연스럽게 등장할 수 있었던 것이다.

4) 비엔나 창세기 | Vienna Genesis

『비엔나 창세기』는 구약성경의 창세기만을 수록한 책으로, 6세기경 시리아에서 제작된 것으로 추정되며, 현재는 오스트리아 국립도서관에 소장되어 있다. 자주색 양피지 위에 은색으로 글씨를 썼으며 전체 279장folio으로 구성되었다.

〈레베카와 아브라함의 종〉은 창세기 24장의 이야기 중 레베카와 아브라함의 종이 만나는 장면을 그렸다(그림66). 페이지의 상단에는 창세기의 본문 내용이 있고, 하단에는 삽화를 그려넣는 형식으로 되어있다. 창세기에 따르면, 아브라함은 종을 시켜 자신의 고향에 가서 아들 이사악의 아내가 될 여자를 데려오게 하였다. 아브라함의 종은 선물과 낙타 열 마리를 이끌고 아람 나하라임에 도착하였는데, 자신과 낙타 떼에게 마실 물을 길어주는 처녀를 이사악의 신붓감으로 정하기로 결심하고 우물 곁에서 기다리고 있었다. 마침 아브라함의 친척이 되는 레베카가 물을 길으러 우물가로 나왔다가, 아브라함의 종과 낙타 떼에게 마실 물을 친절하게 길어주었고, 결국 이사악은 레베카를 아내로 맞아들이게 되었다.

『비엔나 창세기』에 그려진 삽화는 본문의 내용을 시각적으로 전달하는 역할을 한다. 그림은 마치 이야기를 하듯 서술식으로 전개되며, 화면 오른쪽에 그려진 성문으로부터 물동이를 어깨에 멘 레베카가 걸어 나와 우물을 향해 가는 모습이 보인다. 한편 우물가에는 한 여인이 비스듬히 앉아 항아리에 담긴 물을 우물에 붓고 있는데, 이 여인은 우물을 의인화한 것으로 고전미술에서 즐겨 다루던 소재였다. 레베카는 다시 한 번 더 그려졌는데, 이번에는 아

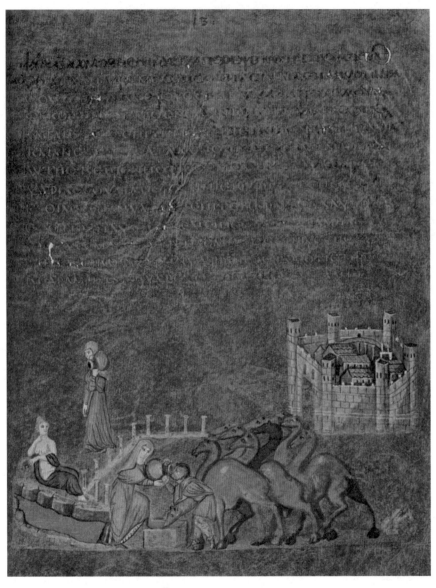

66 〈레베카와 아브라함의 종〉
6세기, 비엔나 창세기, fol.7, 33.525cm, 오스트리아 국립도서관(cod. theol. gr. 31), 비엔나

브라함의 종에게 물을 마시게 해주는 모습으로 표현되었다. 『비엔나 창세기』의 삽화가는 같은 공간 안에 다른 여러 시간의 행위를 동시에 그렸고 따라서 동일 인물이 반복해서 나타나게 된다. 이는 비엔나 창세기의 삽화가가 실제의 공간과 시간 묘사보다는 이야기의 전달에 일차적인 관심을 두었기 때문이다.

5) 비엔나 디오스코리데스 Vienna Dioscorides

『비엔나 디오스코리데스』로 불리는 필사본은, 고대 그리스의 의사이자 식물·약초학자인 디오스코리데스Pedanius Dioscorides, 40~90년경가 저술한 『약물지』De Materia Medica를 512년경 콘스탄티노플에서 필사한 것으로서 현재 비엔나의 오스트리아 국립도서관에 소장되어 있다. 400여 점에 달하는 삽화는 의학과 과학에 관련된 동·식물, 특히 약초를 그린 것으로 매우 사실적이고 세밀한 묘사가 특징적이며, 당시 종교화와는 또 다른 세계를 보여준다(그림67).

유스티니아누스 황제의 정적이었던 아니키아 율리아나는 콘스탄티노플의 교외의 호노라타이 주민들에게 성당을 건립해준 적이 있었는데, 이에 대한 보답으로 호노라타이의 주민들은 이 책을 아니키아 율리아나에게 헌정하였다. 폴리오 6v에는 아니키아 율리아나가 옥좌에 앉은 모습으로 그려졌고, 그의 좌우에는 관대함과 사려 깊음을 의인화한 두 여인이 있다(그림68). 아니키아 율리아나는 오른손을 뻗쳐 푸티putti가 받쳐 든 책을 받아들이고 있으며, 그의 발치에는 호노라타이의 주민이 무릎 꿇고 엎드려 있다.

4. 회화 - 이콘의 등장

이콘이란 그리스어로 이미지, 형상, 또는 초상을 뜻하는 에이콘εἰκών에서 비롯된 단어이다. 비잔티움 미술에서 주로 예수 그리스도와 테오토코스 그리고 성인들의 모습을 그리게 되고 이를 종교적 차원으로 끌어올리면서, 이콘은 점차로 성화상(聖畵像)이라는 의미를 갖

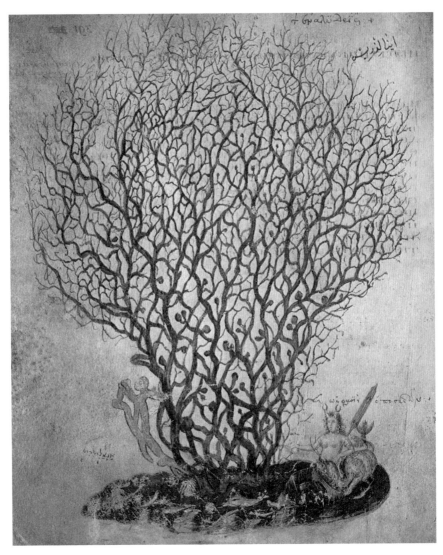

67 〈산호〉

512년 경, 비엔나 디오스코리데스, fol.391v, 37×30cm, 오스트리아 국립도서관(Codex medicus Graecus 1)

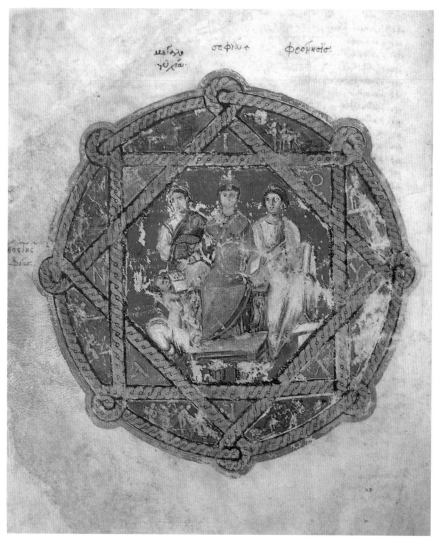

68 〈아니키아 율리아나〉
512년 경, 비엔나 디오스코리데스, fol.6v, 오스트리아 국립도서관

게 되었다. 처음에는 벽화나 패널화의 구별 없이 쓰였으나, 후대로 가면서 나무 패널 등에 그려 이동이 가능한 형태를 의미하게 되었다.

이콘이 성스러운 그림으로 여겨지는 것은 최초의 이콘이 지니는 신적, 또는 초월적 성격에 기인한다. 최초의 이콘에 관한 기록은 6세기 초반으로 거슬러 올라간다. 하기아 소피아 대성당의 독서직자(讀書職者)였던 테오도로스Theodoros Anagnostes가 집필한 『교회의 역사』 Historia tripartite, 520-530에는 복음사가 루카가 직접 그렸다고 하는 성모상에 관한 기록이 있다.

테오도시우스 2세의 부인인 에우도키아Aelia Eudocia, 401-460 황후는 이 성모상을 예루살렘으로부터 가져와 자신의 올케인 성녀 풀케리아St. Pulcheria, 399-453에게 선물했으며, 이후 이 성모상은 콘스탄티노플의 파나기아 호데게트리아Panaghia Hodegetria 수도원에 보관되었다고 한다.

이 기록에 따르면 성 루카는 아마도 첫 번째 이콘 화가인 셈이다. 최초의 이콘이 예수의 어머니인 성모 마리아의 실제 초상이라는 점은 이콘의 성격을 규정하는데 있어서 매우 중요한 역할을 한다. 성 루카가 그린 이콘은 성모 마리아를 직접 보고 재현한 것, 즉 원형prototype을 반영하며 실재(實在)를 표상하는 특별한 그림이 된다. '콘스탄티노플의 호데게트리아'로 불리게 된 성모 마리아 이콘은 콘스탄티노플을 수호하는 팔라디온palladion의 역할을 하게 되었는데, 일례로 아랍인들의 침공(717-718) 때는 콘스탄티노플의 성벽으로 옮겨져 도시를 지켜냈으며, 성상파괴논쟁 시기에도 파괴되지 않고 보존되었다.

테오도로스가 성모 마리아의 이콘에 대한 기록을 남긴 것과 같은 시기에 이콘의 역사에서 매우 중요한 또 다른 사건이 벌어진다. 바로 아케이로포이에타acheiropoieta라고 명명된 몇몇 이콘의 발견으로서, 이는 '사람의 손으로 제작된 것이 아닌', 즉 '신으로부터 내려진' 이콘이라는 의미이다. 그 중 가장 유명한 것은 카파도키아의 카물리아나Kamuliana에서 발견된 그리스도의 이콘이다. 이 이콘은 한 여인이 우물에서 물을 길어 올리다가 발견하게 되었는데, 물속에 있었음에도 불구하고 조금도 젖어있지 않았으며, 콘스탄티노플로 옮겨진 이후에는 비잔티움 군대를 적으로부터 보호하였다고 한다.

아케이로포이에타의 또 다른 예는 만딜리온Mandylion, 즉 천 위에 새겨진 그리스도의 얼굴로서, 에데사의 주교이자 교회사가인 에바그리우스Evagrius, 536-600에 따르면, 에데사의 왕 아

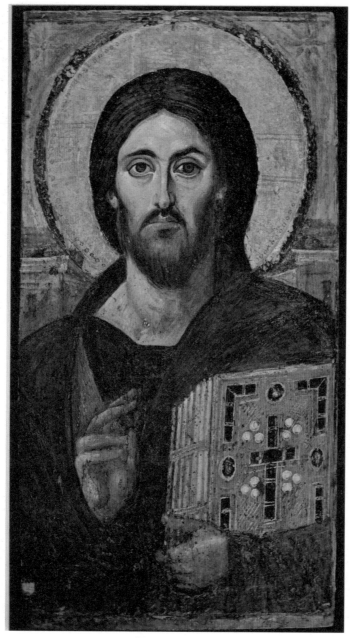

69 〈예수 그리스도〉
6세기, 이콘, 성 카타리나 수도원, 시나이

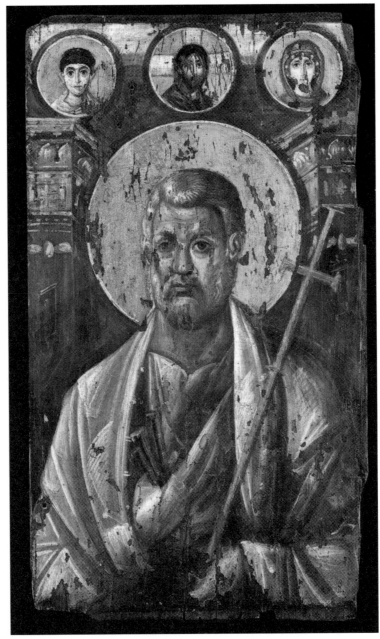

70 ⟨성 베드로⟩
6-7세기, 이콘, 성 카타리나 수도원, 시나이

브가르Abgar, 재위 기원전 4-50에게 기적적으로 전해진 것이라고 한다. 신의 육화에 대한 증언이기도 한 만딜리온은 그리스도를 그림으로 나타내는 것을 옹호하는 역할을 하게 되며, 544년 콘스탄티노플이 페르시아로부터 포위되었을 때, 성문에 만딜리온을 붙이자 적의 공격으로부터 도시를 지켜주었다고 한다.

이 같은 사실은 이콘이 신적 에너지를 전달하는 통로이며, 그 자체로 하나의 기적이라는 생각을 널리 퍼지게 했다. 이콘은 신의 권능과 은혜의 수단이자 신과 접촉하는 통로로서, 초월적 세계를 향한 창으로 인식되었다. 즉, 이콘은 그리스도나 테오토코스에 대한 단순한 환기가 아니라, 초월적인 곳에 실재로 존재하는 그들과의 교류를 가능하게 하는 가시적인 형태의 매개물로서 자리 잡았던 것이다. 성문에 붙여지기도 하고, 행렬 때 들고 가기도 하는 이콘은 현세의 삶에서도 적으로부터 보호해 주고 승리로 이끄는 신의 손길을 상징하는 것이 되었고, 6세기 후반부터는 개인적인 신앙생활에서도 점점 중요한 위치를 차지하게 되었다. 천재지변이나 질병으로부터 구해졌다는 많은 이야기들이 이콘에 결부되었으며, 성화상 공경과 제작은 비잔티움 제국의 도처에서 행해지는 종교생활의 일상적인 모습이 되었다(그림 69, 70, 71).

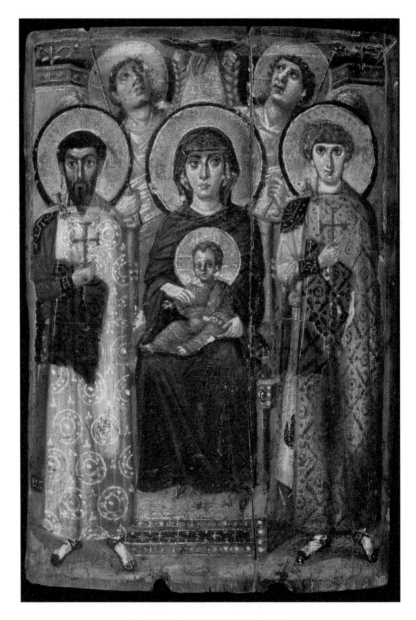

71 〈성인들과 천사들과 함께 있는 성모자〉
6세기, 이콘, 성 카타리나 수도원, 시나이

제 4 장
변모의 시기

1. 7-9세기경의 사회·문화적 변화와 비잔티움 예술

7세기 초반에서 9세기 중반에 이르는 시기는 비잔티움 역사상 '변모의 시기'로 불리며, 앞으로의 비잔티움 예술 전개에 결정적인 역할을 하게 된다. 유스티니아누스 대제 통치하에서 번영을 구가하던 비잔티움 제국은 그의 사후 이민족의 침입에 점차로 시달리게 되었는데, 슬라브족은 발칸반도를 공격하였고, 롬바르디아인은 이탈리아로 쳐들어 왔으며, 634년부터는 페르시아 제국과 패권을 다투게 되었다. 비잔티움 제국은 결국 시리아와 팔레스타인, 이집트와 북아프리카, 그리고 메소포타미아 등 제국의 부유한 지방을 잃어버리게 되었고, 그 와중에 성십자가를 약탈당하는 사건까지 발생하였다. 후에 헤라클리우스Heraclius, 재위 610-641 황제가 성십자가를 되찾기는 했지만, 비잔티움 제국의 정치적 세력은 점점 약화되어 갔다. 한편, 아바르인의 공격은 매우 치명적인 것이어서 제국의 존립을 위험하게까지 할 정도였으며, 팽창하는 아랍 세력은 비잔티움 제국의 새로운 위협으로 떠오르게 되었다.

이러한 정치적 변동은 비잔티움 제국으로 하여금, 로마 제국과는 전혀 다른 새로운 면모를 갖도록 했다. 안티오키아나 알렉산드리아 등 근동지방의 주요도시에 분산되어 있던 제국의 정치, 종교, 문화적 원동력이 콘스탄티노플로 집중되어 강력하고 단일한 효과를 얻게 되었으며, 동방정교와 그리스어를 중심으로 하는 비잔티움의 고유한 문화체계를 지니게 되었다. 제국의 공용어가 그리스어로 변함에 따라, 황제의 직함도 그리스어 바실레우스Βασιλεύς

로 바뀌게 되었다.

이 같은 격변은 예술계에는 부정적인 영향을 미칠 수밖에 없었다. 전쟁으로 황폐화한 제국은 재정적 어려움으로 인해 예술분야에 적극적인 지원을 할 여력이 없어졌고, 성화상 논쟁Iconoclast Controversy이라는 사건까지 겪게 된 예술계는 일대 침체기를 맞게 되었다.

1) 건축 – 돔을 얹은 십자형domed cross의 확립

콘스탄티노플과 테살로니카, 그리고 에페소를 제외한 대부분의 도시는 경제적 활력을 잃고 축소되었으며 활발한 건축이 이뤄지지 못했다. 건축은 주로 방어용 성벽공사, 지진 등 으로 무너진 건물의 보수공사에 국한되었으며, 현재까지 남아 있는 교회는 극소수이다.

이와는 대조적으로 아르메니아와 조지아 등지에서는 비잔티움 제국의 영향을 받은 건 물이 상당수 건립되어 비잔티움 건축의 명맥을 이어갔다. 아르메니아의 마스타라Mastara와 에치미아진Etchmiadzin에는 소규모이지만 콘스탄티노플의 하기아 소피아 대성당처럼 돔을 얹 고 중앙집중식으로 지어진 교회건물들이 현재까지도 남아있다(그림72).

이 시기에는 대규모 건축사업이 이뤄지지는 않았으나, 비잔티움 교회의 독특한 건축 양

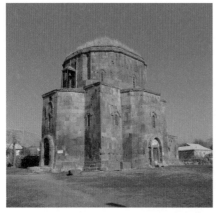
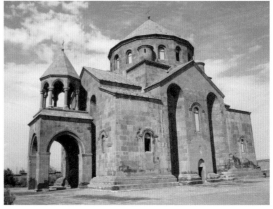

72 성 요한 성당(왼쪽) 648년, 마스타라, 아르메니아
성 흐리프시메(St. Hripsime) 성당(오른쪽) 618-630년경, 바가르샤팟(Vagharshapat, 前 에치미아진), 아르메니아

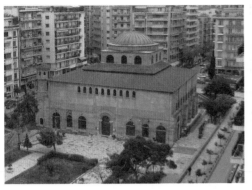
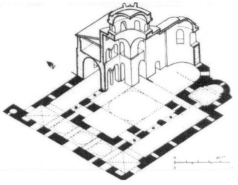

73 하기아 소피아 성당(왼쪽) 7세기 초~8세기 경, 외부, 테살로니키, 그리스
하기아 소피아 성당(오른쪽) 도면, 테살로니키

식이 확립되었는데, 그것은 바로 '돔을 얹은 십자형'domed cross이다(그림73). 중앙 돔이 펜던 티프로 연결되는 구조는 기본적으로 콘스탄티노플의 하기아 소피아 대성당과 같으나, 교회 내부공간은 길쭉한 직사각형 모양이던 네이브 대신 그리스 십자가 형태의 나오스naos로 변 화하게 되었다. 나오스의 십자가의 네 팔 부분은 반원형 천장으로 덮이게 되었고, 동쪽 팔 부분은 앱스에 통합되어 성무일도(聖務日禱)석으로 쓰이기도 하였다.

한편 앱스는 중앙 앱스와 좀 더 작은 두 개의 측면 앱스로 분화하였다. 측면의 앱스는 각각 프로테즈prothese와 디아코니콘diakonikon이라 불렸는데, 나오스로 통하는 문이 나 있었다. 프로테즈는 성찬식을 준비하는 곳으로서 탁자 위에 빵과 포도주를 놓아두었으며, 디아코니콘 은 성경과 미사경본, 기도서, 그리고 제의 등을 보관하는 장소로 사용되었던 것으로 추정된다.

7-8세기에 걸쳐 완성된 이 중앙 집중식의 일관성 있는 건축형태는 미사예식의 요구에 완전히 부합하는 것으로서 앱스와 중앙통로는 사제들의 입장과 행렬을 위해 비워두었고, 신 자들은 나오스의 양쪽 옆 부분과 2층에 자리하였다.

2) 회화 - 이콘과 벽화

7세기경에 제작된 회화작품은 소수의 예가 남아있을 뿐이다. 이콘의 경우는 〈성 세르기

우스와 성 박쿠스〉(그림74)와 〈그리스도와 성 메나스 수도원장〉(그림75)이 당대의 것으로 알려졌다. 성 세르기우스St.Sergius와 성 박쿠스St.Bacchus는 4세기 초엽에 활동한 로마의 장교들이었는데, 그리스도교 신자였던 이들은 주피터 신에게 제사드리기를 거부하였다는 죄목으로 순교하였다. 유스티니아누스 대제는 성 세르기우스가 순교한 곳을 재건하면서 세르지오폴리스Sergiopolis라고 명명하였고, 콘스탄티노플에는 전술한대로 두 성인을 기리는 성 세르기우스와 박쿠스 성당을 건립하였다.

〈성 세르기우스와 성 박쿠스〉 이콘은 두 명의 젊은 순교성인의 모습을 담고 있다. 정면을 향해 부동의 자세를 취하고 있는 이들은 각각 순교를 상징하는 작은 십자가를 손에 쥐고 있으며, 크게 뜬 눈으로 관람자를 응시하고 있다. 화면 중앙의 작은 메달리온에는 예수 그리스도의 초상이 그려져 있어, 이들이 목숨을 바쳐 순교한 이유가 그리스도에 대한 사랑과 교회에 대한 충성심 때문이었음이 암시되어 있다.

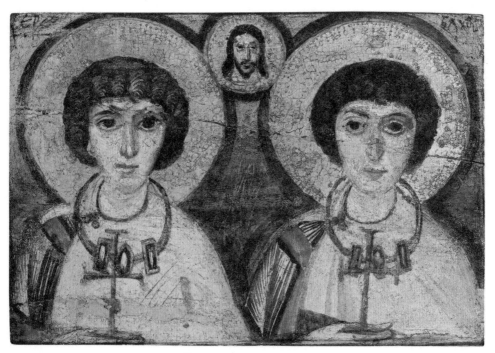

74 〈성 세르기우스와 성 박쿠스〉
6-7세기, 이콘, 시나이 카타리나 수도원 출토, 키예프 박물관(Bogdan and Varvara Khanenko Art Museum, Kiev)

이쯤에서 우리는, 이콘에 인물을 그리는 방식이 점차 초기와는 다른 방향으로 발전해가고 있음을 감지하게 된다. 인물들의 정지된 자세와 정면을 향한 얼굴, 커다란 후광과 그 뒤에 펼쳐진 평평하고 비물질적인 공간은 비교적 자연스럽고 사실적이던 초기의 그림들과는 달리 엄숙하고 초월적인 느낌을 강하게 준다.

〈그리스도와 성 메나스 수도원장〉 이콘은 이러한 경향을 더욱 뚜렷하게 보여주는 작품이다. 성 메나스St. Menas, 285-309는 이집트 중부의 바우이트 수도원에서 장상직을 수행한 중요한 인물로서, 그의 어깨에 손을 얹은 그리스도는 두 인물 사이의 친밀한 관계를 드러내듯 그려졌다. 진주와 보석으로 장식된 복음서를 든 그리스도와 두루마리를 손에 쥔 성 메나스 수도원장은 정면을 향해 서 있는 모습으로 표현되었는데, 이상하리만치 커다란 눈과 비율이 전혀 맞지 않는 신체는 보는 이를 어리둥절하게 만든다(그림75).

이콘 제작의 새로운 경향은, 물질계의 피상적 유사성을 추구하는 대신 심오한 영적 세계의 진리를 더욱 효과적으로 표현하고자 하는 의도로 설명된다. 비사실적인 신체 표현과 정적인 경직성, 그리고 무겁고 딱딱해 보이는 분위기는 관람자로 하여금 형태나 색채를 감상하며 이콘의 표면에 오래 머무르기보다는 그 너머의 세계로 시선을 옮기도록 도움을 준다. 이콘은 결코 미적 쾌감을 주기 위해 제작된 것이 아니라는 점을 잊지 말아야 할 것이다.

얼어붙은 듯한 동작과 무표정한 얼굴은 인물들의 신성함을 드러내는 중요한 요소가 되는데, 성스러움이란 속됨으로부터 멀리 떨어진 곳에 존재한다는 일반적 개념과 마찬가지로, 미술에 있어서도 비현실적 재현이 될수록 성스러움의 느낌은 배가되기 때문이다. 추상적이고 비물질적인 표현, 엄격하고 엄숙한 스타일을 따를 때 이콘은 신적 실재를 인간 영역으로 끌어당길 수 있으며, 초자연적 힘을 지닌 진실한 이미지로서의 구실을 다 할 수 있게 된다.

그리스도의 이콘을 보는 사람은 그리스도 자신을 보는 것이며, 따라서 이콘은 단순한 환기나 상징이 아니라 거기에 그려진 인물이 이콘을 통하여 실재(實在)하게 한다는 사상이 비잔티움 세계에 널리 받아들여졌다. 이전 장에서 언급한대로, 이콘은 그 자체로서 하나의 기적이자 전례(典禮)로서 인식되었다.

그렇다면, 이콘을 만드는 일은 예술가의 사적 창작영역에 속하는 것이기보다는 교회의

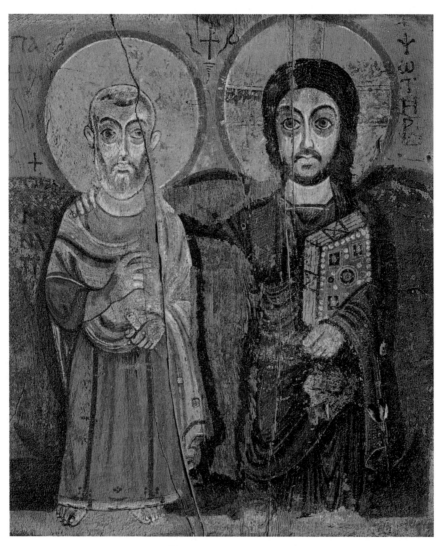

75 〈그리스도와 성 메나스〉

8세기, 이콘, 이집트 바우이트(Bawit) 수도원 출토, 루브르 박물관

전통과 그리스도교 도그마의 영역에 속하는 것이 된다. 이콘을 개인적 취향이나 상상력에 의존하여 그려서는 안 되고, 이미 그려진 모델을 충실히 따라야 한다는 생각은 바로 이러한 배경에서 싹트게 된 것이다. '아케이로포이에타'로 불리는 최초의 이콘들에 대한 믿음도 여기에 일조했다. 완성된 규범으로서 전해 내려오는 이콘에 만약 어떤 변경을 임의로 가한다면, 그 이콘은 그려진 대상을 제대로 나타낼 수 없고, 이콘으로서의 존재이유를 상실하게 된다. 독창적인 이콘보다는 의복이나 얼굴모양, 자세 등이 비슷한 이콘이 많은 것은 이런 이유 때문이다. 오늘날 우리가 중시하는 화가의 개성과 창의성이라는 개념은 비잔티움 세계에서는 오히려 낯선 것으로 인식될 수밖에 없었다.

이콘의 표현양식은 모자이크화에도 영향을 미치게 되었으며, 테살로니키의 성 데메트리오스 성당에 남아있는 작품 〈성 데메트리오스와 기증자〉는 당시 유행하던 반고전주의Anti-classique 양식, 즉 이콘의 추상화된 양식을 잘 보여준다. 〈성 데메트리오스와 기증자〉는 정면을 향한 부동의 자세로 표현되었으며, 어떤 무게감이나 볼륨도 갖지 않은 육체가 2차원적인 배경의 각진 틀 안에 그려졌다.

4) 금속공예와 주화

공예, 특히 은세공 분야에서는 성경의 이야기는 물론이고, 세속적인 주제나 신화의 이야기, 또는 전원 풍경 등을 소재로 한 작품들이 비록 소규모이기는 하나, 전통적 양식에 따라 계속 제작됨으로써 고전미술의 명맥을 이어나갔다. 〈사울 왕에게 소개되는 다윗〉은 구약성경에 수록된 다윗의 이야기를 주제로 삼은 여섯 개의 은접시 중 하나이다(그림76). 아직 어린 소년에 불과했던 다윗이 사울 왕에게 나아가, 이스라엘 군대를 공포로 떨게 한 필리스티아의 장수 골리앗에게 맞서 싸우기 위해 허락을 청하는 장면이다(1사무 17,32-37).

콘스탄티노플에서 제작된 이 은접시는 돋을새김 기법을 사용하였으며, 인물의 자세나 표정, 옷 주름의 처리 등에서 헬레니즘 풍의 고전양식을 따르고 있다. 다윗의 업적을 찬양하는 이 작품은, 구약성경에 등장하는 인물의 이야기에 빗대어 당시 비잔티움의 통치자였던

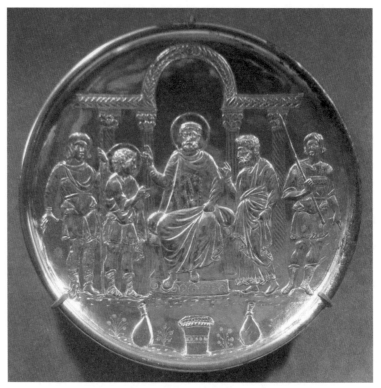

76 〈사울 왕에게 소개되는 다윗〉
629-630, 은접시, 콘스탄티노플 제작, 키프러스 출토, 메트로폴리탄 미술관

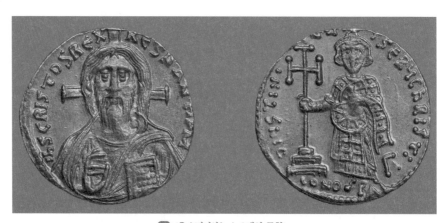

77 〈유스티니아누스 2세의 금화〉
692-695, 금화, 4.46g, 19mm, 콘스탄티노플, 하버드 대학교 덤바튼옥스 컬렉션(Dumabarton Oaks, Havard University)

헤라클리우스 황제의 업적을 칭송하려는 의도로 제작된 것이다.

'코가 잘린 황제'로 불리는 유스티니아누스 2세Justinisnus II Rhinotmetus, 685-695, 705-711는 매우 특이한 금화 솔리두스Solidus를 만들어 내었다(그림77). 역사상 처음으로 주화의 앞면에 그리스도의 초상이 새겨진 것인데, 이는 비잔티움 미술사에 있어서 중요한 도상학적 의미를 지닌다. 일찍이 콘스탄티누스 대제가 화폐제도를 개혁하여 금화 솔리두스를 주조한 이래로, 정면을 바라보는 황제의 초상을 금화의 앞면에 새기고, 십자가나 천사와 같은 그리스도교 이미지, 또는 공동통치자의 모습을 뒷면에 새기는 것이 일반적이었다. 그러나 유스티니아누스 2세는 이 같은 전례를 과감히 깨고 새로운 방식을 도입하여, 한 손에는 성경을 들고 축복을 내리는 예수 그리스도의 초상을 솔리두스의 앞면에 새기고, 커다란 승리의 십자가를 쥐고 서있는 자신의 모습을 뒷면에 새기게 하였다.

열여섯 살에 황제의 자리에 오른 유스티니아누스 2세는 패기 있고 야심찬 인물로서, 제국의 수비를 강화하고, 전략적 요충지에는 이주정책을 펴는 등 군사력 강화를 위해 힘썼으며, 농민에게 유리한 농민법을 제정하기도 하였다. 또한 692년에는 퀴니섹스툼Quinisextum 공의회를 소집하여 종교문제를 해결하려고도 하였다. 솔리두스 금화는 황제의 절대권을 나타내는 중요한 상징물이다. 젊고 야망에 찬 유스티니아누스 2세는, 금화의 앞면에 그리스도의 초상뿐만 아니라 '예수 그리스도, 왕으로써 다스리신다hS CRISTOS REX REGNANTIUM'라는 문구를 함께 새겨 넣음으로써, 자신이 그리스도의 지상 대리자라는 것을 한층 부각시켰으며, 황제의 정치적 권력이 세속적 차원을 넘어서 종교적 정당성까지 지니는 신성한 것으로 보이게 했던 것이다.

이후 유스티니아누스 2세는 코가 잘리는 비운을 겪고 황제의 자리에서 쫓겨나 유배생활을 하게 되었지만, 우여곡절 끝에 다시 황제의 자리를 되찾게 되자, 자신의 치세가 그리스도의 보호 아래 있기를 바라는 마음으로 그리스도의 초상을 전면에 새긴 또 다른 금화를 제작하였다.

5) 직조

이 시기의 예술에 영향을 미친 중요한 요인 중의 하나는 바로 동방예술, 특히 사산조 페르시아의 비단 제품이었다. 비단제조는 이미 6세기부터 비잔티움 제국에서 큰 발전을 이루고 있었는데, 궁정과 귀족층, 그리고 고위 성직자들을 위해 주로 제작되었으며, 의복과 가구, 장신구 등에 다양하게 사용되었다. 비잔티움의 비단제품은 외교적 선물로도 이용되었으며, 성인의 유물함을 싸는 용도로도 쓰였다. 작품의 소재로는 종교적인 것 이외에 그리스로마 신화의 이야기도 채택되었으며, 이 시기에 와서는 마주 선 짐승과 생명나무, 그리고 사냥 장면 등 동양풍의 모티프 사용이 눈에 띄게 증가하였다.

페르시아의 영향이 증대한 이유는 당시의 종교와 정치적 상황에서 찾아볼 수 있다. 제국의 시초에 헬레나 성녀가 예루살렘에서 찾아낸 성십자가Holy Cross는 비잔티움 제국의 상징과도 같은 것이었으나, 페르시아의 침공으로 예루살렘이 함락되면서 성십자가를 적의 손에 빼앗기는 치욕스런 사건이 발생했었다. 헤라클리우스 황제는 페르시아와의 전쟁을 통해 성십자가를 되찾는데 성공하였는데, 이 같은 정치적 상황은 두 문명 간의 교류를 촉진시키는

78 〈히포드롬의 승자〉
8세기, 비단, 샤를마뉴무덤 출토, 파리국립중세박물관

79 〈사자사냥〉
750년경, 비단, 바티칸 도서관

80 〈삼손과 사자〉
7-9세기, 비단, 하버드대학교 덤바튼옥스 컬렉션

계기가 되었다. 이후 헤라클리우스 황제는 페르시아로부터 비단직조 기술자들을 불러들였고, 그들은 동양풍의 모티프를 비잔티움 세계로 자연스럽게 들여왔던 것이다.

이 시기 비잔티움 예술의 주요 특징은 이콘의 발전에 따른 엄숙하고 추상적인 양식의 완성, 그리고 한편으로는 고전적 양식의 보존, 마지막으로는 사산조 페르시아의 동양풍 양식의 전파와 모방이라고 할 수 있다.

2. 성화상 논쟁(Iconoclast Controversy, 726-843)

1) 전개양상

726년, 황제 레오3세Leo III, 재위 717-741는 콘스탄티노플의 대궁전 입구인 칼케Chalke에 장식된 그리스도의 대형 황금 성화를 파괴하였다. 칼케는 콘스탄티노플의 가장 중요한 건물 중 하나이자 황제의 상징적 건물이었고, '칼케의 그리스도'Christ Chalkites라 불렸던 성화 역시 콘스탄티노플의 중요한 종교적 상징물이었기 때문에, 이를 성문에서 제거해버렸다는 사실은 비잔티움 역사상 매우 이례적이고도 충격적인 것이었다. 레오 3세는 신민들의 저항에도 불구하고 '성화상숭배금지령'을 공식적으로 선포하였고, 대대적인 성화상 파괴가 제국의 전역에서 시행되었다. 이는 성화상을 제거하는 데만 국한되지 않고 성인의 유해를 파괴하거나 소각하는 데까지 광범위하게 적용되었다.

성화상파괴주의로 번역되는 아이코노클래즘Iconoclasm은 '이미지' 혹은 '성화상'을 뜻하는 그리스어 '에이콘'eikon과 '파괴하다'를 뜻하는 '클라오'klao에서 파생한 단어로서, 그리스도와 천사, 성모 마리아와 성인들을 형상으로 표현하는 것을 금지하고 파괴하는 것을 의미한다. 성화상에 대한 반발은 성화상파괴주의가 본격화된 726년 이전에도 이미 존재했었지만, 황제의 공식적 명령에 따라 성화상을 파괴하고, 더 나아가 성화상을 제작하거나 간직한 자를 조직적으로 혹독하게 탄압하는 것은 전대미문의 일이었다. 레오 3세의 아들인 콘스탄

티누스 5세Constantinus V, 재위 741-775는 성화상을 파괴함은 물론 수도원을 폐쇄하기까지 하였는데, 이 과정에서 수천 명의 수도자들이 공개적인 조롱거리의 대상으로 끌려 나갔으며, 더러는 신체를 절단당하기도 하고 더러는 처형되었다. 이유는 단지 이들이 성화상을 옹호한다는 것뿐이었다.

그러나 787년에 열린 제2차 니체아 공의회는 하느님께 드리는 '흠숭(라트레이아)'λατρεία과 성모 마리아와 성인들에게 드리는 '공경(프로스키네시스)'προσκύνησις을 서로 다른 것으로 구분하여 성화상 공경을 승인하였고, 이에 따라 이레네 여제Irene, 재위 797-802는 '칼케의 그리스도' 성화상을 복원하였다. 이로써 첫 번째 성화상파괴시기가 막을 내리는 듯하였으나, 814년부터 843년까지 두 번째 성화상파괴시기가 다시 시작되었다. 레오 5세Leo V, 813-820 황제는 성화상 공경을 옹호하는 니케포로스Nicephoros, 806-815 총대주교를 해임하고 추방하였다. 하지만 테오도라 여제Theodora, 재위 842-855의 재임기에, 결국 성화상 논쟁은 843년 콘스탄티노플 공의회에서 성화상옹호자들의 승리로 막을 내리게 되었고, 성화상파괴주의자들은 이단으로 파문되었다.

2) 성화상파괴주의Iconoclasm의 논리

성화상파괴주의자들이 내세운 첫 번째 이유는 종교적인 것이었다. 성화상파괴주의의 배경에는 그리스도교의 이단인 단성론(單性論)monophysitism이 자리잡고 있는데, 단성론을 따르는 사람들은 그리스도의 신성(神性)을 주장하는 반면 그분의 인성(人性)은 부정한다. 단성론의 논리에 따르면 그리스도는 신적 존재이므로 인간처럼 묘사하거나 표현해서는 안 되며, 또한 신성 자체는 완전하게 묘사될 수 없는 것이기 때문에 결국 그리스도를 어떤 재료나 형태로든지 나타낼 수 없으며, 또 나타내어서도 안 된다는 것이다. 성화상 공경을 배척한 레오 3세는 이러한 단성론이 우세한 소아시아 지역 출신이었고, 그의 아들 콘스탄티누스 5세 역시 적극적인 단성론자였다.

한편 교회지도자들 가운데도 성화상 공경을 탐탁지 않게 생각하는 사람들이 있었는데,

이유는 단순한 신심을 가진 일반 신자들의 경우, 성화상에 그려진 대상이 아니라 성화상 자체를 중요하게 생각함으로써 자칫 우상숭배에 빠져들 위험이 있었기 때문이었다. 또한 성화상은 그리스도의 인성을 주로 표현하게 되므로, 그리스도의 신성을 부정하는 네스토리우스주의Nestorianism이단에 악용될 우려도 있었다.

두 번째 이유는 이슬람교와 유대교의 영향이다. 7세기에 들어서 비잔티움 제국은 팽창하는 이슬람 문화권과 부딪히게 되었는데, 이슬람교에서는 성화상을 일체 제작하지 않는 대신 기하학적 도안과 아라베스크 장식, 그리고 문양화된 장식적 아랍어 등 엄격하고 비표상적인 미술을 표방했다. 레오 3세 황제는 시리아 출신으로서 이러한 이슬람 문화에 익숙해 있었다.

세 번째 이유는 좀 더 본질적인 것으로서, 요약하자면 교회 권한의 확장에 대한 세속 정치권의 반발이라고 할 수 있다. 당시 교회는 영적, 정신적인 면에서 강력한 지도 역할을 하였고, 지적 영향력을 발휘하는 수도원은 인적, 물적 자원이 몰려들어 물질적으로도 풍요했다. 성화상 제작은 교회와 수도원의 주요한 활동 중의 하나였으며, 특히 수도원은 성상 공경을 옹호하는 사람들의 지지대 역할을 하였다. 비잔티움 황제는 제국과 교회의 수장으로 자처하면서 정치뿐 아니라 종교의 문제에도 결정권을 행사하는 이른바 황제교황주의caesaropapism를 내세우고 있었던 터라, 레오 3세는 교회의 세력을 억제시키는 효과적인 방편으로서 성화상숭배금지령을 내렸던 것이다. 또한 그는 성화상 공경을 지지하는 교회의 전통적 입장을 밝힌 교황을 체포하라는 명령을 내리기까지 하였다. 비록 이 일이 성공을 거두지는 못했지만, 서방교회와의 갈등을 피할 수는 없게 되었다.

3) 성화상 옹호의 근거 – 성화상옹호자Iconodule

성화상 공경을 옹호하는 사람들의 생각은 이와는 다르다. 인간이 지고(至高)의 하느님을 묘사하는 것은 불가능하지만, 계시(啓示)revelation를 통해서는, 즉 하느님이 인간에게 자신을 스스로 드러내 보이는 때에는 묘사가 가능하다는 것이 성화상옹호자들의 입장이다.

우선 이들은 "하느님께서 당신의 모습으로 사람을 창조하셨다(창세 1,27)"는 창세기의 구절을 인용한다. 신의 모습을 따라 창조된 인간은 비록 불순종의 죄로 타락하게 되었지만, 신의 모상(模像)으로서의 본질은 파괴되지 않았으며, 따라서 인간은 신성을 담고 있는 존재로서 그 형상에 의해 하느님을 연상할 수 있다고 한다.

이들이 성상 옹호의 근거로 제시하는 또 다른 계시는 좀 더 결정적인 것이다. 그것은 그리스도의 육화(肉化)Incarnation에 관련된 것으로, 성자(聖子) 즉 인간이 되신 하느님의 경우는 성화상으로 표현할 수 있다는 논리이다. 보이지 않는 하느님을 보이게 한 사건이 바로 예수 그리스도의 탄생과 그의 지상에서의 삶이며, 하느님이 인간의 몸을 취했다는 것은 인간의 육신이 결코 하찮은 것이 아니라는 것을 보여주는 동시에 인간의 본성을 고귀하게 들어 올린 사건이 된다. 또한 인간 육신을 가진 그리스도를 묘사하는 것은 가치 있는 일이 된다.

692년에 열린 콘스탄티노플 공의회, 일명 퀴니섹스툼 공의회는, "말씀이 사람이 되시어 우리 가운데 사셨다(요한 1, 14)", "그분께서는 하느님의 모습을 지니셨지만…… 여러 사람처럼 나타나……(필립 2, 6-7)"라는 성경 구절이 증언하듯 하느님이 예수 그리스도를 통하여 인간의 모습을 갖추게 된 이상, 구약시대의 모상금지는 이제 의미를 상실하였다고 이미 선언한 바 있다. 또한 콘스탄티노플의 총대주교인 제르마노스Germanos, 715-730는 하느님의 아들이 사람이 되셨기 때문에 그 모습을 본뜬 모상을 만들 수 있으며, 그 형상은 이해할 수 없는 하느님의 모습이 아니라 이 땅에 태어나신 사람의 모습이라고 말하였다.

요한 다마셰노Joannes Damascenus, 650-754 역시, 십계명의 형상금지는 우상숭배에 노출되어 있던 구약시대의 유대인들을 대상으로 한 율법이며, 하느님께서 육체를 갖고 나타나신 이후에는 성화상 공경이 우상 숭배와 관련 없는 것이라고 하였다. 그는 성모 마리아와 성인들께 드리는 공경(恭敬)은 하느님께 드리는 흠숭(欽崇)과는 다르다고 하였고, 성화상 공경은 성화상 자체가 아니라 성화로 표현된 인물을 경배하는 것이라고 역설하였다.

보이지 않는 하느님이 보이는 모습으로 인간에게 자신을 드러낸 경우는 예수 그리스도의 육화 이외에도, 삼위일체(三位一體)Trinity의 제3격인 성령이 비둘기와 불꽃, 그리고 혀의 가시적인 모습으로 나타난 사건들을 예로 들 수 있다. 성체성사를 통해서 예수 그리스도가

빵의 형상을 취하는 것 역시 이에 해당한다.

온 백성이 세례를 받은 위에 예수님께서도 세례를 받으시고 기도를 하시는데, 하늘이 열리며 성령께서 비둘기 같은 형체로 그분 위에 내리시고, 하늘에서 소리가 들려왔다. 너는 내가 사랑하는 아들, 내 마음에 드는 아들이다(루카 3,21; 마태 3,13-17; 마르 1,9-11).

오순절이 되었을 때 그들은 모두 한자리에 모여 있었다. 그런데 갑자기 하늘에서 거센 바람이 부는 듯한 소리가 나더니, 그들이 앉아 있는 온 집 안을 가득 채웠다. 그리고 불꽃 모양의 혀들이 나타나 갈라지면서 각 사람 위에 내려앉았다(사도 2,1-3).

한편 성 요한이 파트모스 섬에서 본 환시에는 예수 그리스도의 모습이 마치 그림을 보는 듯 매우 구체적으로 묘사되어 있다.

나는 나에게 말하는 것이 누구의 목소리인지 보려고 돌아섰습니다. 돌아서서 보니 황금 등잔대가 일곱 개 있고, 그 등잔대 한가운데에 사람의 아들 같은 분이 계셨습니다. 그분께서는 발까지 내려오는 긴 옷을 입고 가슴에는 금 띠를 두르고 계셨습니다. 그분의 머리와 머리털은 흰 양털처럼 또 눈처럼 희고 그분의 눈은 불꽃같았으며, 발은 용광로에서 정련된 놋쇠같고 목소리는 큰 물소리 같았습니다. 그리고 오른손에는 일곱 별을 쥐고 계셨으며 입에서는 날카로운 쌍날칼이 나왔습니다. 또 그분의 얼굴은 한낮의 태양처럼 빛났습니다. 나는 그분을 뵙고, 죽은 사람처럼 그분 발 앞에 엎드렸습니다(묵시 1,12-17).

성화상옹호자들은 그림의 매개체적 중요성과 교육적 효과를 강조한다. 글은 사람을 속일 수도 있지만, 이미지는 그렇지 않으며 글보다 훨씬 효과적으로 더 많은 내용을 더 빨리 전할 수 있다. 또한 그림은 문맹인에게 글과 같은 역할을 하기 때문에 이를 통해 성경의 말씀을 잘 알 수 있게 된다는 것이다.

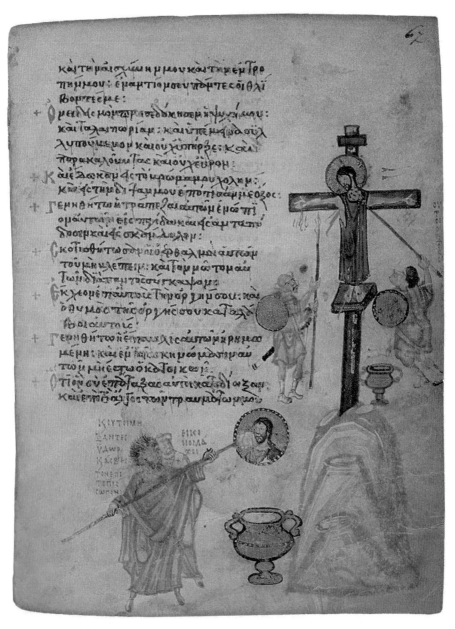

81 ⟨성화상 파괴⟩

850-875, 클루도브 시편집(Chludov Psalter), Hist. Mus. MS. D.29 folio 67r, 모스크바 역사박물관

4) 성화상파괴시기의 미술

성화상파괴주의는 교회로부터 표상적인 회화를 제거하였기 때문에, 이 시기의 비잔티움 미술은 잘 알려져 있지 않다. 성화상 파괴에서 운 좋게 벗어났다 해도 오랜 역사를 거치면서 후대에 가서 파괴된 것들이 많기 때문이다. 9세기 후반에 콘스탄티노플에서 제작되었지만, 후대의 소유자의 이름을 따서 클루도브 시편집으로 불리게 된 필사본에는 성화상 파괴를 그린 채색삽화들이 실려있다(그림81). 클루도프 시편집의 폴리오 67에는 예수 그리스도의 초상을 석회물로 덧칠하는 성상파괴주의자들이 그려졌는데, 이들은 결국 그리스도를 십자가에 못 박아 죽인 로마병정들과 다를 것이 없다는 비난의 내용이 담겨있다.

비슷한 시기에 제작된 아토스 산 시편집Psalter of Mt. Athos, cod.61에도 성화상 공경을 옹호하는 니케포로스 총대주교와 레오 5세, 그리고 성화상 파괴를 결정한 815년의 회의를 비난하는 삽화가 실려 있다. 이 그림들은 이단에 대한 공격적 내용을 담은 것으로서 성화상 옹호론자의 이념을 표현한 것이자 교회의 전통적 가르침에 대한 예술적 주석이라고 할 수 있다.

예수 그리스도와 천사, 성모 마리아와 성인들을 그린 성화상들은 파괴되었지만, 황실예술은 보호를 받았다. 황제의 초상이나 황제를 찬양하는 주제, 또는 세속적인 주제의 그림들, 이를테면 전쟁이나 사냥, 히포드롬의 전차경주와 풍경화 등 종교적이지 않은 그림들은 계속

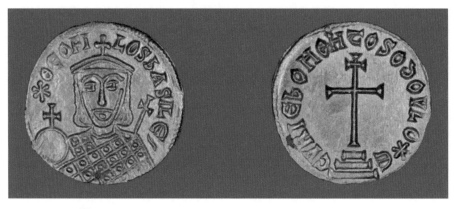

82 테오필로스의 금화 솔리두스 829-831, 2.1cm, 4.4g, 시카고 아트 인스티튜트

제작되었고 또 장려되었다.

테오필로스Theophilos, 재위 829-842의 솔리두스는 이전 시기의 금화와 비교했을 때, 황제의 초상에는 변함이 없으나 그리스도의 초상이 십자가로 대치된 점이 눈에 띈다. 세 개의 단 위에 세워진 거대한 십자가는 예루살렘의 예수무덤에 세워진 십자가를 표현한 것이다. 이전에는 솔리두스 금화의 앞면에 그리스도의 초상이 그려졌었으나, 이제는 황제의 초상이 그 자리를 대신하며, 황제가 있던 자리에는 그리스도교 상징인 십자가를 그리게 되었다(그림82).

바티칸 도서관에 소장되어 있는 프톨레마이오스의 『천문학』 필사본은 9세기에 콘스탄티노플에서 제작된 것으로서, 폴리오 9의 조디악zodiac에는 태양신의 마차가 중심에 그려져 있으며, 둘레는 시간과 달을 의인화한 인물들, 그리고 황도 12궁의 상징들이 둘러싸고 있는

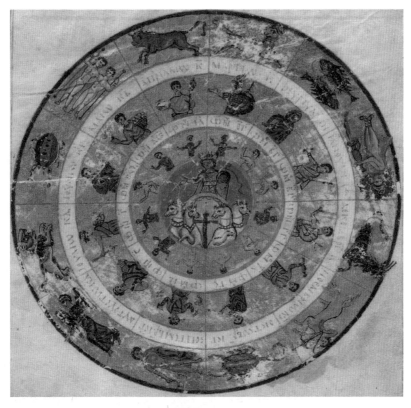

83 〈황도 12궁〉
813-820, 프톨레마이오스의 『천문학』, Vat. gr. 1291, fol.9, 바티칸 도서관, 로마

모양이다(그림83). 각각의 인물과 동물들은 고전적 양식에 따라 자연스러운 자세를 취하고 있으며, 음영을 사용하여 입체감을 나타내는 표현방식으로 그려졌다. 그리스도교의 성화상을 파괴하는 대신, 비그리스도교적인 태양신의 그림을 허용하였다는 것은 성화상파괴주의의 아이러니라고 하겠다.

교회의 입장에서는 황제의 성화상숭배금지령을 위배하지 않으면서도 종교회화에 대한 요구를 충족시키기 위해서, 구체적인 인물의 형상이 없는 이미지, 즉 상징적이거나 순전히 장식적인 그림들을 사용하게 되었다. 따라서 성화상파괴시기의 교회장식에는 십자가와 기하학적 무늬, 또는 양식화된 식물문양 등이 주로 나타나게 된다.

하기아 이레네Hagia Irene 성당은 4세기에 콘스탄티누스 대제가 콘스탄티노플에 최초로 세운 성당으로서 '하느님의 평화'라는 의미를 갖고 있으며, 하기아 소피아 성당의 북동쪽에 자

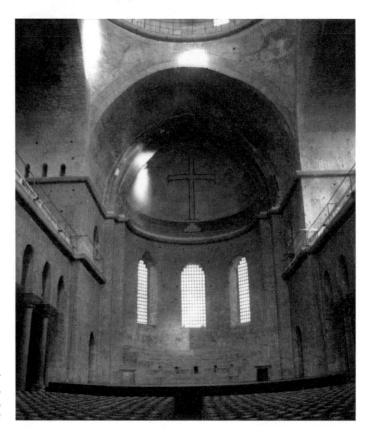

84 〈십자가상〉
8-9세기, 하기아 이레네 성당,
앱스 모자이크(복원된 모습),
콘스탄티노플

리잡고 있다. 이후 유스티니아누스 대제가 548년 재건하였고, 740년의 지진 이후에는 돔형 지붕이 낮은 반원형으로 교체되었다. 하기에 이레네 성당의 앱스에는 신트로논synthronon이라 불리는 반원형의 계단식 사제석이 마련되어 있으며, 커다란 라틴형 십자가가 앱스의 세미돔에 장식되어 있다. 이 십자가상은 성상파괴시기에 제작된 것으로서, 원래의 장식이 제거된 자리에 단순한 금색 바탕의 모자이크화로 꾸며졌다.

성화상숭배금지령은 콘스탄티노플에서 멀리 떨어진 제국의 변경지역, 카파도키아에까지 미쳤다. 지방의 아주 작은 마을에 세워진 성당들도 성화상파괴논쟁을 피해갈 수는 없었던 것이다. 귈뤼데레Güllü dere 5번 성당의 앱스에는 커다란 십자가를 장식적 모티브 사이에 그려넣었고(그림85-1), 카라자외렌Karacaören의 작은 장례용 성당에도 양식화된 식물문양을 가미한 십자가상을 앱스의 장식으로 사용하였다(그림85-2).

기둥고행자 니케타스Niketas the Stylite 성당에는 초기 비잔티움 건축의 바닥장식 모자이크화를 연상시키는 장식적인 그림이 네이브의 반원형 천장에 그려졌다(그림86-1). 중앙에 자리잡은 커다란 십자가를 중심으로 포도나무 덩굴과 식물문양, 그리고 꼬임무늬와 기하학적 문양이 배치되었다. 여기서 포도는 그리스도의 성혈을 상징하며 십자가와 더불어 성체성사를 통한 구원의 신비를 함축적으로 보여준다.

위르귑Ürgüp 지역의 하기오스 바실리오스Hagios Basilios 성당에도 네이브의 평평한 천장 전

85-1 〈십자가〉
5-10세기, 앱스 프레스코화,
귈뤼데레(Güllü dere) 5번 성당, 카파도키아

85-2 〈십자가〉
726-843, 앱스 프레스코화, 카플르 바드스 소성당(Kapılı vadısı kilisesi), 카라자외렌(Karacaören), 카파도키아

체를 커다란 십자가로 장식하였고, 양식화된 나무와 당초무늬를 십자가 주위에 그려넣었다(그림86-2). 앱스에도 세 개의 십자가가 그려졌는데, 그 아래에는 또 다른 세 개의 십자가가 있고 각각 아브라함, 야곱, 그리고 이사악이라는 이름이 적혀있다. 신자들의 입장에서 보자면 이는 결국 그리스도를 중심으로 좌우에 성모와 성 요한을 그린 데이시스Deisis인 것이며, 구약성경에 등장하는 신앙의 세 선조들 - 아브라함, 야곱, 이사악 - 이 그 발치에 자리잡고 있는 그림인 것이다. 성화상파괴주의가 표면적으로는 교회에서 성화상을 제거하는데 성공하였지만, 성화상에 대한 욕구와 신심 자체를 없애지는 못했던 것이다.

그러나 수도에서 멀리 떨어진 지역이나 중앙 통치권이 제대로 미치지 못했던 지역에서는 여전히 표상적 회화가 살아있었는데, 주로 수도원을 중심으로 비밀리에 제작된 성화상들이었다. 시나이산의 성 카타리나 수도원에서 8세기경 제작된 〈예수의 십자가처형〉 이콘이 그 중 한 예이다(그림87). 이 작품은 영광스러운 옥좌에 앉은 모습이 아니라 가시관을 쓴 채

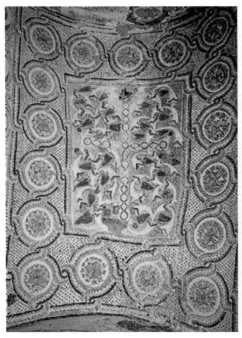 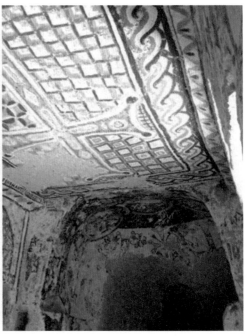

86-1 〈십자가〉 8세기 초, 네이브 천장 프레스코화, 기둥고행자 니케타스(Niketas the Stylite) 성당, 차우쉰(Çavuşin), 카파도키아

86-2 〈십자가〉 8-9세기, 네이브 천장과 앱스 프레스코화, 하기오스 바실리오스(Hagios Basilios) 성당, 위르귑(Ürgüp), 카파도키아

눈을 감고 있는 그리스도를 그린 것으로서, 십자가상에서 고통을 받다가 죽은 예수를 보여주는 도상으로는 가장 오래된 것으로 알려져 있다. 예수 그리스도가 받은 육체적 고통의 강조는, 성화상파괴주의의 이론적 배경을 이루는 단성론을 반박하는 의미가 있으며, 따라서 육화의 실제성, 즉 예수 그리스도가 실제로 사람이 되었다는 것을 부정하는 이단에 대항하는 시각적 항거로 볼 수 있다. 표현기법에 있어서는 사실적으로 비교적 자연스럽게 그리는 고전양식을 멀리하고 대신 단순화된 형태를 강조하는 선묘적 스타일을 따랐다.

87 〈십자가처형〉
8세기, 이콘, 카타리나 수도원, 시나이

성화상파괴시기에 제작된 채색사본으로 요한 다마스커스의 〈사크라 파랄렐라〉Sacra Parallela가 남아있다. 이 사본은 9세기 전반에 이탈리아 또는 팔레스타인 지방의 스크립토리아scriptoria에서 만들어진 것으로서, 성화상을 옹호하는 성인들의 모습이 그림으로 담겨있다. 윤곽이 강조된 인물들이 평평하게 그려졌으며, 금색을 많이 사용하였고, 명암대신 선의 의한 의복의 주름처리가 눈에 띈다.

5) 성화상논쟁 이후의 미술

성화상을 둘러싼 수많은 토론의 결과, 성화상 공경은 오히려 탄탄한 신학적 기반위에서

정당성을 획득하게 되었다. 예수 그리스도의 이콘은 역사적으로 실재했던 하느님의 아들 그리스도를 표현한 것으로서, 그리스도교의 중심 사상인 육화강생(肉化降生)의 신비를 시각적으로 증언하며, 따라서 눈으로 직접 볼 수 없는 하느님을 관상(觀想)할 수 있도록 한다는 것이다. 더 나아가 신과 인간 사이의 유용한 중개 역할을 하는 이콘은 역으로 신적 실재를 보증하는 데까지 이르게 된다. 이제 성화상은 비잔티움 세계에서 중요한 지위를 유지하게 되며, 활발한 제작활동을 통해 수많은 그림들이 그려지게 된다.

　　테살로니키의 하기아 소피아 성당과 니케아의 성모영면(聖母永眠) 성당Church of the Koimesis의 앱스에도 커다란 십자가 모자이크가 제작되었다. 780년과 797년 사이에 제작된 하기아 소피아 성당의 십자가 모자이크는 성상파괴주의가 이단으로 단죄된 이후인 886년에 아기예수를 안고 있는 테오토코스로 대체되었지만, 이전의 십자가상을 알아볼 수 있는 흔적이 남아있다(그림88-1). 니케아의 성모영면 성당 역시 십자가대신 테오토코스로 다시 단장하였고, 십자가상의 흔적이 테오토코스의 팔 부분 주위에 남아있었다(그림88-2).

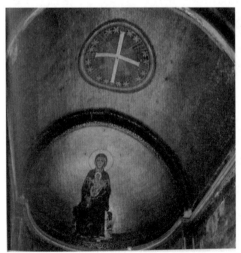

88-1 〈테오토코스〉 780-797(십자가), 886(테오토코스),
앱스 모자이크, 하기아 소피아 성당, 테살로니키

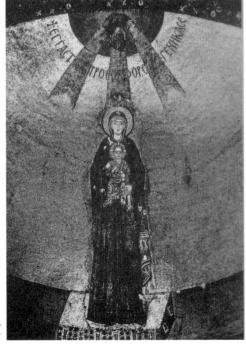

88-2 〈테오토코스〉 8-9세기,
앱스 모자이크(1922년 파괴됨), 성모영면 성당, 니케아

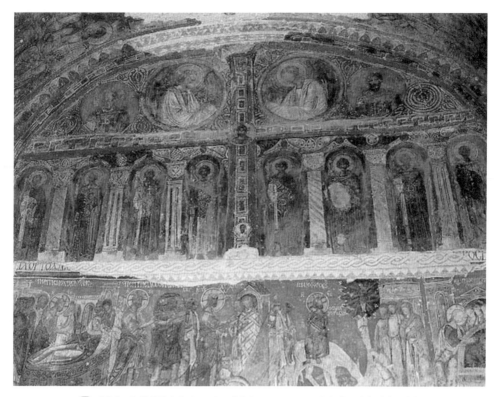

89 괴레메 7번 성당(현지어로는 토칼르 킬리세 Tokalı kilise) 10세기, 남쪽 벽면, 카파도키아

카파도키아의 괴레메Göreme 7번 성당은 성화상금지령이 철회된 이후, 지그재그 무늬와 꼬인 실타래 무늬 등 단순하고 비표상적이던 내부 장식을 새롭게 바꾸었다. 억눌려 있던 종교회화에 대한 욕구가 일시에 표출된 듯, 앱스는 물론 네이브 벽면과 천장까지 예수 그리스도의 일생과 성인들의 모습이 빈틈없이 그림으로 채워졌다(그림89).

비잔티움의 '변모의 시기'로 불리는 7세기부터 9세기까지의 기간은 위대한 예술 창조의 시대는 결코 아니었다. 하지만 경제적으로 불리한 상황 속에서도 건축활동이 꾸준히 지속되어 새로운 양식의 출현을 보게 되었고, 성화상 파괴와 제작 금지에도 불구하고 이전의 유산을 잘 지켜내어 다음 시대에 전해 줄 수 있었다. 또한 공예부문의 활동도 지속되어 황실을 위한 금은 공예품과 비단제품을 생산해내었다.

그러나 무엇보다도 이 시기의 가장 중요한 공헌은 성화상 공경의 정당성을 확립한 것이

라고 하겠다. 이를 계기로 그리스도의 이콘 제작과 공경은 비잔티움 세계에 더욱 널리 퍼지게 되었고, 아울러 성인상도 이콘으로 활발하게 제작되었다. 또한 교회는 황제의 과도한 개입에서 벗어나 자율권을 획득하였고, 정통교리를 옹호하고 보존할 수 있게 되었으며, 수도원은 예술과 전례의 부흥에 중요한 역할을 담당하게 되어, 이후 도래하는 마케도니아 르네상스 시기의 주역으로 떠오르게 되었다.

제5장
비잔티움 예술의 전성기 I – 마케도니아 왕조(867-1056)

1. 마케도니아의 르네상스

867년 바실리우스 1세Basileus I, 재위 867-886가 마케도니아 왕조Macedonian dynasty를 세움으로써 비잔티움 제국의 문화와 예술은 새로운 발전의 시기를 맞게 되었다. 강력해진 비잔티움 군대는 그동안 제국을 괴롭히던 아랍 세력을 물리치고, 멜리텐과 안티오키아, 그리고 에데사와 크레타 섬 등 빼앗겼던 옛 영토를 되찾았으며, 아르메니아 지역으로 세력을 확장해 나갔다. 특히 바실리우스 2세Basileus II, 재위 976-1025는 2세기 이상 비잔티움 제국과 싸움을 벌여왔던 불가리아를 정복하여 발칸반도 전체를 비잔티움의 영토로 재편하였는데, 치열하고 잔인했던 전쟁의 결과 '불가리아인의 살해자'라는 별칭까지 얻게 되었다.

마케도니아 왕조의 비잔티움 제국은 경제적으로도 번영을 이루었다. 콘스탄티노플은 자유로운 거래가 활발하게 이뤄지는 거대한 시장으로서 전 세계 상업의 중심지로 떠올랐다. 한편 교회의 광범위한 포교활동에 힘입어, 발칸반도의 슬라브 부족들이 점차 그리스도교로 개종하였고, 989년에는 러시아의 기원이라 할 수 있는 키예프의 공국의 왕자 블라디미르 Vladimir I, 956-1015가 세례를 받았다. 비잔티움의 종교와 정치는 완전한 일치를 이루게 되었으며, 황제는 신의 지상 대리자로서 올바른 신앙의 수호자라는 그리스도교 제국에 관한 전통적 이론이 다시 부활하였다.

성화상파괴주의로 인해 위축되었던 예술활동은 마케도니아 왕조 시기에 들어와 비약

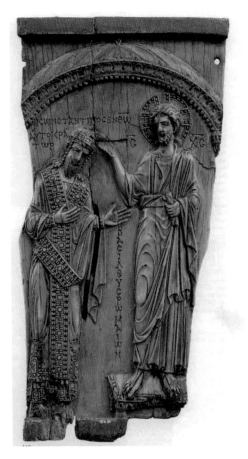

적인 발전을 이루며 그리스도교 사상을 전파하고 아울러 황제권을 찬양하는 주제를 다루게 되었고, 군사적·정치적 승리로 드높아진 황제의 권위는 비잔티움 예술의 전파를 용이하게 하였다. 11세기 중엽의 비잔티움 제국은 막강한 영향력을 행사하는 세계 제일의 강대국으로서 정치, 경제, 문화의 모든 면에서 번영의 절정에 도달하였다.

학자이자 문인으로서 회화에도 능했던 콘스탄티누스 7세Constantinus Ⅶ Porphyrogenitus, 재위 913-959의 문예부흥 정책은 '마케도니아의 르네상스'에 결정적인 것이었다. 그가 주도한 인문주의 운동은 이미 성화상 논쟁 시기에 싹트고 있었던 것으로서, 수도 콘스탄티노플의 지식 계층, 주교들과 궁정 사회에서 전개되었다. 고대 전통의 재생이라는 의

90 ⟨콘스탄티누스 7세에게 관을 씌우는 그리스도⟩
945, 상아부조, 푸쉬킨 박물관

미를 가진 마케도니아의 르네상스는 문화와 예술 분야에서 뛰어난 업적을 남기게 되었으며, 과거의 영광을 재현하고 제국을 복원한다는 의미에서 특별히 유스티니아누스 통치기의 전통을 모델로 삼았다.

비잔티움의 지식인들은 호메로스와 유리피데스, 그리고 플라톤과 아리스토텔레스의 고대 저서는 물론 과학기술 서적도 수집하고 연구하였다. 이러한 백과사전적 인문주의운동을 가능케 한 중요한 원인 가운데 하나는 8세기 말 등장한 초서체 소문자였다. 이탈리아 르네상스의 발전에 인쇄술의 발명이 큰 역할을 한 것처럼, 마케도니아 르네상스의 이면에는 새

91 〈말 조련사〉
11세기, 위(僞)오피아노스의 키네제티카(Cynegetica) 필사본, Ms Gr Z 479, 마르치아나(Marciana) 도서관, 베니스

로운 필기체의 사용이 있었던 것이다. 이 서체는 대문자만 사용하던 이전 시기와는 달리 책의 복사를 한층 수월하게 해주었고 따라서 배포도 훨씬 용이해졌다.

고대 과학과 문학서적의 필사본에는 다양한 종류의 삽화가 들어있었는데, 이 그림들은 고전양식의 모델로서 비잔티움 회화에 많은 영향을 주게 되었다. 유명한 예로는, 고대 그리스의 시인이자 의사였던 콜로폰의 니칸드로스Nikandros of Colophon, 기원전 250-170가 쓴 『테리아카』Theriaca가 있다. 상처의 치료와 해독에 쓰이는 식물 등에 관한 내용을 시의 형태로 쓴 교육서인 이 저서는 10세기에 콘스탄티노플에서 필사본으로 제작되었는데, 여기에는 전갈, 해충, 약초, 그리고 뱀에 물린 사람이나 약초를 채취하는 사람의 모습이 매우 사실적으로 표현되어 있으며, 3차원적인 풍경을 배경으로 한 인물은 고대 신화의 목가적 장면을 연상시킬 정도이다(그림92). 11세기 전반기에는 아파메아Apamea 출신으로 알려진 위(僞)오피아노스Pseudo-Appianos, 3세기의 『키네제티카(Cynegetica: 사냥술)』라는 저서가 필사본으로 만들어 졌으며, 여기에도 달려가는 짐승들, 밤과 낮의 사냥장면, 그리고 말 조련사 등의 모습이 자연스

92 〈테리아카 필사본〉
10세기, 양피지, 콘스탄티노플, suppl. gr. 247, fol.48r, 파리국립도서관

럽고 생동감 있는 고전적인 양식에 따라 그려졌다(그림91).

2. 비잔티움 교회건축양식의 확립 - 내접그리스십자형Inscribed greek cross

마케도니아 왕조 시대의 건축활동은 매우 활발하였다. 옛 건물의 복원과 개조는 물론, 건축적 창의력을 드러내는 다양한 양식의 많은 건물들이 지어졌다. 바실리우스 1세는 황제의 자리에 오른 직후 네아 성당Nea Ekklesia을 건설하였는데(876-880), 이는 하기아 소피아 성당 이래로 콘스탄티노플에 지어진 최초의 대규모 성당이었다. 1490년에 파괴되어 현재는 아쉽게도 남아있지 않으나, 문헌을 통해서 돔구조의 양식과 황금 모자이크, 대리석과 은장식 등으로 화려했던 당시의 모습을 짐작해볼 수 있다.

교회건축의 경우, 새로 지어진 건물들은 대부분 작은 규모의 수도원 성당이나 개인이 헌납한 성당이었지만, 비잔티움의 교회건축양식을 대표하는 새로운 양식이 탄생하였다. '내접그리스십자형(Inscribed greek cross)' 또는 '크로스인스퀘어(cross-in-square)'로 불리는 이 양식은 정사각형의 도면 안에 그리스 십자가가 꼭 맞게 들어찬 형태를 취한다.

후원자의 이름을 따라 콘스탄티누스 립스Constantinus Lips 성당으로 불리기도 하는 테오토코스 성당은 내접그리스십자형의 도면을 따라 10세기 초에 콘스탄티노플에 건설되었다. 건물 외부는 사각형이며, 중앙앱스의 좌우에 프로테즈와 디아코니콘이 마련되었다. 나오스의 중앙부분은 돔으로 덮여있고, 십자가의 팔에 해당하는 네 부분은 반원형 궁륭천장으로 처리되었다. 나오스의 십자가 모양을 제외한 네 모서리 부분과 나르텍스의 천장은 교차궁륭groin vault으로 되어있어, 전형적인 비잔티움 양식의 모델이라 할 수 있다(그림93).

로마누스 1세 레카페누스Romanus I Lecapenus, 재위 920-944 황제의 후원으로 콘스탄티노플에 지어진 미렐라이온Myrelaion 성당 역시 내접그리스십자형으로 완성되었다(그림94).

이 시기의 건축은 부유한 헌납자들의 도움에 힘입어 수도원을 중심으로 가장 활발하게 전개되었으며, 많은 경우 내접그리스십자형 도면을 따라 지어졌다. 아테네 북서쪽에 자

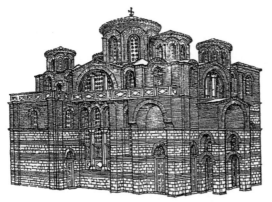 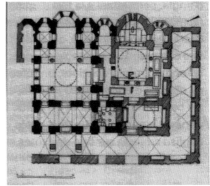

93 **콘스탄티누스 립스 성당(Constantinus Lips) 복원도(왼쪽)와 도면(오른쪽)**
907-908, 콘스탄티노플, 현재 모스크로 개조, 페나리 이사 자미(Fenari Isa Camii)로 불림(A.H.S. Megaw).

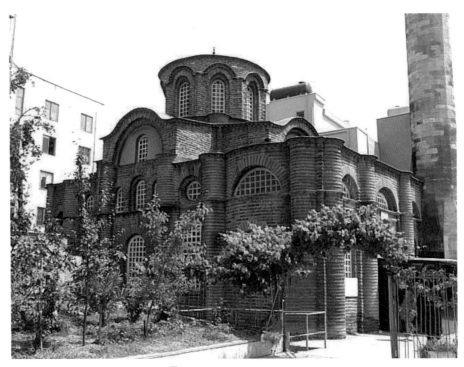

94 **<미렐라이온(Myrelaion) 성당>**
920년경, 콘스탄티노플, 현재 모스크로 개조되어 보드룸 자미(Bodrum camii)로 불림

리 잡은 호시오스 루카스Hosios Loukas 수도원 성당, 키오스 섬의 네아모니Nea Moni 성당, 다프니 Daphni 수도원 성당 등이 그 좋은 예이다. 카파도키아의 암혈(岩穴) 수도원 성당에도 콘스탄티노플의 건축양식이 도입되어, 괴레메Göreme 19번 성당(현지어 엘말르 킬리세Elmalı kilise), 괴레메 22번 성당(차르클르 킬리세Çanklı kilise), 괴레메 23번 성당(카란륵 킬리세karanlik kilise)이 내접그리스십자형 도면을 따라 지어졌다. 그리스도교로 개종한 이웃나라들에도 비잔티움 양식 성당이 들어서기 시작하여, 1037년에는 키예프의 성 소피아 성당이 처음으로 모습을 드러내었다.

3. 회화의 전례없는 발전 - 모자이크, 채색삽화, 이콘

1) 하기아 소피아 대성당의 모자이크

성상파괴주의의 광풍이 물러간 후, 비잔티움 제국의 수도 콘스탄티노플에는 전례 없이 활기찬 예술활동이 전개되었다. 유스티니아누스 대제가 건설한 하기아 소피아 대성당은 867년 새로운 모자이크로 단장한 모습을 선보였으며, 당시의 총주교였던 포티우스Photius, 재직 858-867, 877-886는 성상파괴주의자들이 없애버렸던 성화상이 다시 복구된 상황을 자세한 기록으로 남겼다.

앱스의 세미돔에는 금색 바탕에 테오토코스가 그려졌고(그림95), 앱스 입구의 궁륭에는 두 명의 대천사가 성모자를 호위하는 형태로 양 쪽에 서 있다(그림96). 여섯 개의 날개를 가진 거대한 세라핌Seraphim 천사들은 각각의 펜던티프에 자리잡고 있는데, 중앙돔에 그려진 거대한 십자가를 둘러싸는 구조였을 것이다. 하기아 소피아 대성당의 모자이크들은 오스만 제국의 점령이후 파괴되거나 회칠로 덮여 있었고, 세라핌의 경우는 얼굴이 금속제 덮개로 가려지기까지 하였으나 현대의 복원 작업을 통해 다시 빛을 보게 되었다. 한편 북쪽과 남쪽의 팀파눔에는 예언자들과 사도들, 그리고 주교들의 초상이 있었다는 기록이 전해오고 있으

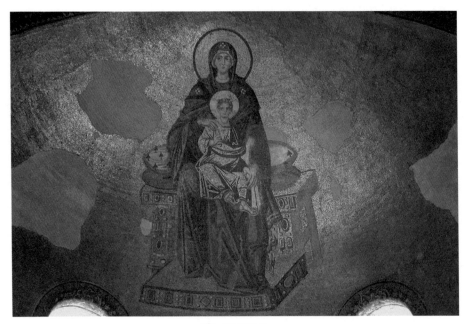

95 〈테오토코스〉
867년경, 앱스 모자이크, 하기아 소피아 대성당, 콘스탄티노플

며, 현재도 모자이크의 일부가 남아있다.

하기아 소피아 대성당의 모자이크 장식은 한 번에 완성된 것이 아니고 계속 이어져 나

갔다. 비잔티움 황제들은 자신들의 초상을 그려넣기도 하였는데, 9세기 말에는 바깥 나르텍

스exo-narthex에서 안쪽 나르텍스inner-narthex로 들어가는 중앙문 위의 팀파늄에 한 황제의 모습

을 담은 모자이크가 제작되었다. 이 모자이크는 '프로스키네시스'proskynesis라는 특이한 자세

를 취한 황제의 모습을 보여주고 있어 사람들의 이목을 끈다. 옥좌에 앉은 예수 그리스도는

오른손을 들어 축복하고 있으며, 왼손으로는 '너희에게 평화가 있기를'(요한 20,19), '나는

세상의 빛이다'(요한8,12)라고 쓰인 성경책을 펴들고 있다. 예수 그리스도를 중심으로 성모

마리아와 대천사가 좌우의 메달리온에 그려져 있고, 그 발치에는 '프로스키네시스', 즉 무릎

을 꿇고 엎드린 자세의 황제가 보인다. 메달리온의 성모 마리아는 황제를 위해 그리스도에

게 기도하는 자세이다. 비잔티움 회화는 그려진 대상의 신원을 명문으로 밝히는 것이 일반

적이나, 이 작품은 황제의 이름을 정확히 알려주지 않아 매우 이례적이다.

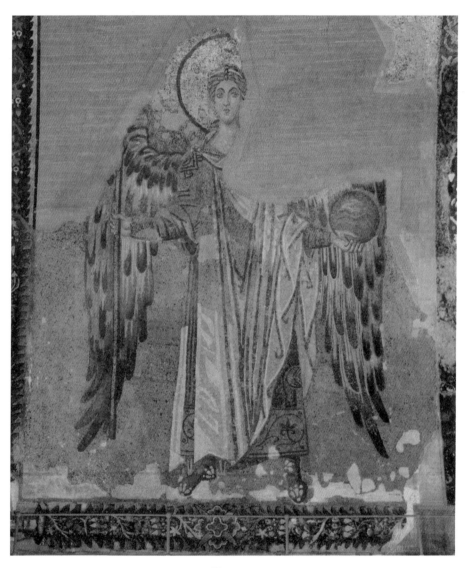

96 〈대천사〉
867년경, 앱스 입구 궁륭 모자이크, 하기아 소피아 대성당, 콘스탄티노플

이 그림은 레오 6세^{Leo VI, 재위 886-912}의 초상으로 소개되기도 하지만, 어느 한 황제의 모습이라기보다는, 비잔티움의 황제들에게 요구되는 덕목, 즉 경외심과 순종, 지속적인 회개와 끊임없는 기도를 상징적으로 나타내기 위한 도상이라고 하겠다(그림97).

나르텍스로 통하는 남쪽 입구의 팀파눔은 테오토코스와 아기 예수에게 경의를 표하는 콘스탄티누스와 유스티니아누스 황제의 모자이크로 장식되었다. 테오토코스의 무릎에는 손을 들어 축복하는 아기 예수가 앉아 있고, 콘스탄티누스 대제와 유스티니아누스 대제가 각각 콘스탄티노플과 하기아 소피아 대성당의 모형을 성모자에게 헌정하고 있다. 유스티니아누스 대제는 마케도니아 시기에 들어와 중요성이 한층 강조되었는데, 이 모자이크에서 보이듯 예수 그리스도의 오른쪽에 그려졌다는 사실이 그것을 단적으로 말해주고 있다.

명문에는 '유스티니아누스 영광의 왕'이라고 쓰여 있다. 콘스탄티누스 대제가 들고 있는 콘스탄티노플의 모형은 성벽으로 둘러싸인 도시의 모습을 보여주며, 황금문에는 십자가 장식이 있어 비잔티움 제국의 수도이자 최초의 그리스도교 도시라는 점이 부각되었다. 성모 마리아는 콘스탄티노플의 수호자로서 비잔티움 제국과 특별한 관계에 있으며, 그의 중재로 예수 그리스도의 은총과 축복이 제국에 영속된다는 의미를 담은 이 그림은 일종의 선전과도 같은 역할을 한다. 콘스탄티노플을 찾은 사람들은 하기아 소피아 대성당을 반드시 방문하게 마련이며, 그 입구에서 대면하게 되는 것이 바로 이 그림이기 때문이다. 이 모자이크는 비잔티움 제국의 정체성을 시각적으로 보여주는 것이며, 제국의 신적인 기원을 상기시킴으로써 정치와 종교가 일치를 이루는 체제를 공고히 하려는 의지를 드러낸다(그림98).

2) 채색삽화

채색삽화가 들어있는 필사본은 필사 담당자와 화가의 공동 작업으로 만들어지며, 대부분의 경우 각각 다른 스크립토리움^{scriptorium}에서 본문정서, 첫머리 글자, 장식그림, 삽화, 그리고 제본의 세분화된 작업이 분업의 형태로 이뤄졌다. 필사본은 매우 많은 노력과 제작비용이 드는 귀중하고 희귀한 책으로서 지식인과 부유층의 전유물이었으며, 섬세한 그림과 풍

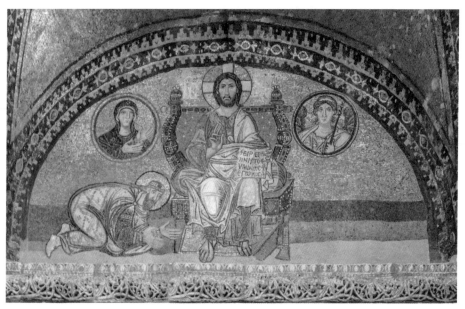

97 〈예수 그리스도와 황제〉
9세기 말 또는 10세기 초, 나르텍스 모자이크, 하기아 소피아 대성당, 콘스탄티노플

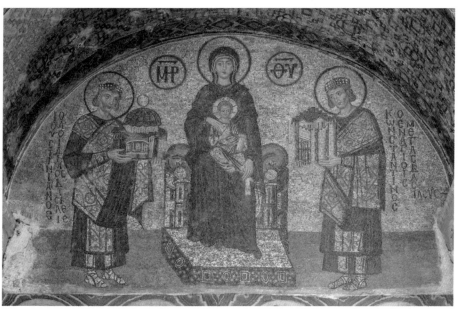

98 〈테오토코스와 아기예수에게 경의를 표하는 콘스탄티누스와 유스티니아누스 황제〉
10세기 말, 남쪽 입구 팀파눔 모자이크, 하기아 소피아 대성당, 콘스탄티노플

부하고 다채로운 소재, 그리고 금을 사용한 화려한 장식의 채색삽화는 책의 가치를 한층 높여주었다.

채색삽화의 역할은 크게 여섯 가지로 나누어 볼 수 있다. 우선 삽화본연의 역할로서, 본문의 내용을 이해하는 데 도움을 준다. 10세기 중엽에 콘스탄티노플에서 제작된 『여호수아 두루마리』를 예로 들자면, 여호수아기의 첫 부분 12장의 내용을 담고 있는 이 두루마리에는 여호수아가 성지를 정복한 이야기(그림99) 등 본문의 내용을 시각적으로 보여주는 그림들이 다수 그려졌다. 성경의 내용을 읽고, 이를 그림으로 다시 한 번 더 되새기게 하는 역할이다. 이 필사본의 제작의도와 관련하여 당대의 정치적 상황을 고려한다면, 『여호수아 두루마리』는 시리아와 팔레스타인에서 거둔 비잔티움 군대의 승리를 기리기 위한 것이라 할 수 있다.

둘째로 채색삽화는 관련된 부분을 빨리 찾게 하는 인덱스의 역할을 하기도 한다. 12세기 전반기에 콘스탄티노플에서 제작된 『파트모스 복음서』Patmos Gospel의 경우, 각 복음 -마태

99 《여호수아 두루마리》
10세기 중엽, 필사본, 약 10미터, 콘스탄티노플 제작, Palat. gr. 431, 바티칸 도서관

100 〈예수탄생과 마태오 복음사가〉
12세기 전반, 파트모스 복음서, ms. 274, 콘스탄티노플 제작,
파트모스 수도원 도서관

101 〈계명을 받는 모세〉
930-940, 레오 복음서, MSS_Reg.gr.1B, 155v, 41x27cm, 바티칸 도서관

오, 마르코, 루카, 요한- 의 시작부분에 복음사가의 초상을 페이지 전체에 그려넣어 시작부분을 쉽게 찾을 수 있도록 하였다(그림100). 『레오 성경』 역시 권두삽화frontispiece를 사용하여 성경의 각 부분을 빨리 찾을 수 있도록 도와주는데, 이를테면 신명기의 시작부분에는 이 책의 가장 대표적인 이미지인 〈계명을 받는 모세〉를 크게 그려넣는 식이다(그림101).

채색삽화의 세 번째 역할은 기도와 명상에 도움을 주는 것이다. 책에 그려진 성인의 초상은 마치 이콘처럼 그 성인의 일생과 가르침에 대해 묵상하도록 신자들을 이끈다. 디오니시오스 수도원에 소장되어 있는 11세기 『독서집』Lectionary에는 기둥고행자 성 시메온St. Simeon the Stylite의 초상이 있고, 높은 기둥 아래에는 성자를 찾아와 기도하는 사람들의 모습이 그려져 있어, 이 그림을 보는 사람들로 하여금 함께 기도와 명상에 참여하도록 한다(그림102).

넷째, 필사본의 채색삽화는 서명의 역할을 하기도 한다. 글로 쓴 것은 사람을 속일 수 있지만, 이미지는 그렇지 않다는 믿음이 널리 받아들여지는 사회에서 책에 그려진 저자의 초상은 마치 그의 서명처럼 여겨지며, 본문 내용의 성실성을 보증하는 것으로 인식되었다. 『니케타스의 성경』Bible of Niketas은 10세기 후반 콘스탄티노플에서 만들어진 책으로, 예언서의 첫 부분에는 저자인 여섯 예언자의 초상이 그려졌다(그림103).

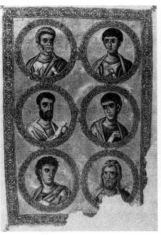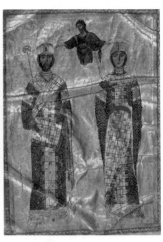

102 〈기둥고행자 성 시메온〉
1059, 독서집, ms. 587, fol. 116r,
콘스탄티노플 제작, 디오니시오스
수도원 소장, 아토스 산

103 〈예언자들의 초상〉
10세기 후반, 니케타스 성경,
ms. B I, 2, fol. 12r,
토리노 국립도서관 소장

104 〈후원자의 초상〉
1074-1081, 요한 크리소스토모스의
설교집, ms. Coislin 79, fol. 2bisv,
파리국립도서관 소장

필사본에 후원자의 초상을 그려넣어 그 사람의 업적을 기리도록 하는 것 역시 채색삽화의 역할이었다. 『요한 크리소스토모스의 설교집』John Chrysostom Homilies에는 황제 니케포루스 3세 보타네이아테스Nikephorus III Botaneiates, 재위 1078-1081와 황비 알라니아의 마리아Maria of Alania, 1050-1103의 후원에 대한 보답으로, 예수 그리스도가 그들에게 관을 씌우는 영예로운 그림을 그려 넣었다(그림104).

채색삽화의 마지막 역할은 본문의 주석이다. 이전 장에서 언급한대로, 클루도브 시편집에는 성화상 논쟁을 그림으로 형상화한 채색삽화가 실려 있는데, 거기에는 성화상파괴주의자들에 대한 신랄한 비난과 성화상옹호론자들의 주장이 담겨있다. 본문의 내용을 단순하게 그대로 시각화하는 대신, 정치·종교적 상황에 비추어 재해석하는 그림이라 할 수 있다.

콘스탄티노플에서 제작된 『테오도루스 시편집』Psalter of Theodorus 역시, 시편의 내용을 재해석하고 보충설명하는 채색삽화를 채택하였다. 폴리오 99에는 "당신의 길이 바다를, 당신의 행로가 큰 물을 가로질렀지만 당신의 발자국들은 보이지 않았습니다. 당신께서는 모세와 아론의 손으로 당신 백성을 양 떼처럼 이끄셨습니다."라는 시편 77장 20-21절의 주석을 채

105 ⟨테오도루스 시편집⟩
1066, ms. Add. 19352, fol. 99v, 콘스탄티노플 제작, 런던 대영도서관

색삽화로 대신하였다. 채색삽화에는 좌정한 예수 그리스도를 정점으로 하여, 이스라엘 백성을 이끄는 모세와 아론의 모습 아래, 새로운 이스라엘인 비잔티움 제국의 신민을 이끄는 총대주교와 황제의 모습을 그렸다(그림105).

채색삽화의 주제는 책의 종류에 따라 매우 다양한데, 특히 성경은 매우 풍부한 이야기 거리를 제공한다. 『파리 시편집』Paris Psalter에는 탈출기Exodus의 내용을 그린 매우 인상적인 장면이 있다(그림106). 폴리오 419v에는 모세의 인도를 따라 홍해를 건너는 이스라엘 백성들이 화면 상단에 그려졌고, 바다에 빠져 허우적대는 파라오와 이집트 병사들의 모습이 하단에 보인다. 자유와 속박, 그리고 상징적인 천국과 지옥을 대비시키는 이분법적 화면구성이 특이하다. 밤과 바다를 의인화한 인물들을 그려넣은 점이나 건축물을 사용한 배경처리, 그리고 인물들을 자연스러운 동작 등은 고전적인 양식을 추구했던 마케도니아 르네상스 회화의 특징이라 할 수 있다.

그 무렵 주님께서 모세에게 말씀하셨다. "너는 어찌하여 나에게 부르짖느냐? 이스라엘 자손들에게 앞으로 나아가라고 일러라. 너는 네 지팡이를 들고 바다 위로 손을 뻗어 바다를 가르고서는, 이스라엘 자손들이 바다 가운데로 마른땅을 걸어 들어가게 하여라. 나는 이집트인들의 마음을 완고하게 하여, 너희를 뒤따라 들어가게 하겠다. 그런 다음 나는 파라오와 그의 모든 군대, 그의 병거와 기병들을 쳐서 나의 영광을 드러내겠다. 내가 파라오와 그의 병거와 기병들을 쳐서 나의 영광을 드러내면, 이집트인들은 내가 주님임을 알게 될 것이다." 이스라엘 군대 앞에 서서 나아가던 하느님의 천사가 자리를 옮겨 그들 뒤로 갔다. 구름 기둥도 그들 앞에서 자리를 옮겨 그들 뒤로 가 섰다. 그리하여 그것은 이집트 군대와 이스라엘 군대 사이에 자리 잡게 되었다. 그러자 그 구름이 한쪽은 어둡게 하고, 다른 쪽은 밤을 밝혀 주었다. 그래서 밤새도록 아무도 이쪽에서 저쪽으로 다가갈 수 없었다. 모세가 바다 위로 손을 뻗었다. 주님께서는 밤새도록 거센 샛바람으로 바닷물을 밀어내시어, 바다를 마른땅으로 만드셨다. 그리하여 바닷물이 갈라지자, 이스라엘 자손들이 바다 가운데로 마른땅을 걸어 들어갔다. 물은 그들 좌우에서 벽이 되어 주었다. 뒤이어 이집트인들이 쫓아왔다. 파라오의 모든 말과 병거와 기병들이 그들을 따라 바다 한가운데로 들어갔다. 새벽녘에 주님께서 불기둥과 구름 기둥

106 〈이집트 탈출〉
950-970, 파리 시편집(MS. gr. 139), fol. 419v, 파리 국립도서관

에서 이집트 군대를 내려다보시고, 이집트 군대를 혼란에 빠뜨리셨다. 그리고 그분께서는 이집트 병거들의 바퀴를 움직이지 못하게 하시어, 병거를 몰기 어렵게 만드셨다. 그러자 이집트인들이 "이스라엘을 피해 달아나자. 주님이 그들을 위해서 이집트와 싸우신다." 하고 말하였다. 주님께서 모세에게 말씀하셨다. "바다 위로 손을 뻗어, 이집트인들과 그들의 병거와 기병들 위로 물이 되돌아오게 하여라." 모세가 바다 위로 손을 뻗었다. 날이 새자 물이 제자리로 되돌아왔다. 그래서 도망치던 이집트인들이 물과 맞닥뜨리게 되었다. 주님께서는 이집트인들을 바다 한가운데로 처넣으셨다. 물이 되돌아와서, 이스라엘 자손들을 따라 바다로 들어선 파라오의 모든 군대의 병거와 기병들을 덮쳐 버렸다. 그들 가운데 한 사람도 살아남지 못하였다. 그러나 이스라엘 자손들은 바다 가운데로 마른 땅을 걸어갔다. 물은 그들 좌우에서 벽이 되어 주었다. 그날 주님께서는 이렇게 이스라엘을 이집트인들의 손에서 구해 주셨고, 이스라엘은 바닷가에 죽어 있는 이집트인들을 보게 되었다. 이렇게 이스라엘은 주님께서 이집트인들에게 행사하신 큰 권능을 보았다. 그리하여 백성은 주님을 경외하고, 주님과 그분의 종 모세를 믿게 되었다. 그때 모세와 이스라엘 자손들이 주님께 이 노래를 불렀다(탈출 14,15-15,1).

설교집의 경우는 성경의 내용 이외에도, 채색삽화의 주제로서 성인의 생애나 초상이 자주 그려졌다. 『나지안주스의 성 그레고리우스 설교집』Holimies of St. Gregory of Nazianz에는 성인의 생애가 서술식으로 그려졌는데, 세 단으로 나뉜 전체 페이지에 성인의 사목활동과 총대주교로 임명되는 장면, 그리고 마지막 임종 장면이 순서대로 배열되었다(그림107).

종교적 주제 이외에, 당대의 정치적 사건도 채색삽화로 다뤄졌다. 콤네노스 왕조의 고위관리였던 요안네스 스킬리체스Ioannes Skylitzes, 1040-1101년경는 811년부터 1057년까지의 비잔티움의 역사를 기록한 『연대기』Synopsis historiôn를 남겼는데, 12세기에 시칠리아에서 제작된 마드리드 필사본에는 불가리아와 러시아에 승리를 거두고 콘스탄티노플로 입성하는 황제의 모습 등이 흔히 볼 수 없었던 서술식 전개방법을 따라 표현되었다. 행렬의 선두에는 성모자이콘을 모신 마차가 앞장서고, 이어 황제의 뒤를 따라 시칠리아의 왕들이 들어오는 모습이 그려졌다(그림108).

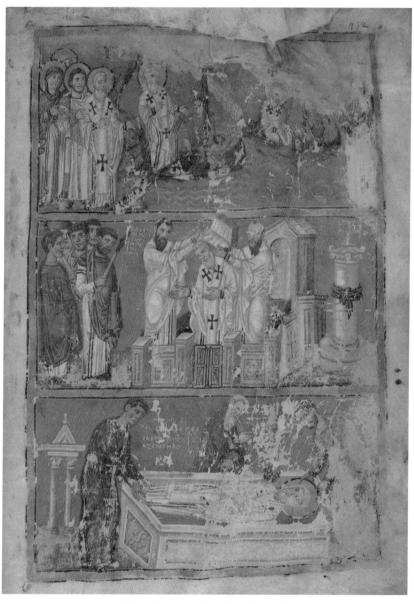

107 〈나지안주스의 성 그레고리우스의 생애〉
879-882, 나지안주스의 성 그레고리우스 설교집(MS Gr. 510), fol. 915, 파리국립도서관

108 〈치미스케스의 승리〉
12세기 중반, 스킬리체스 연대기 마드리드 필사본(Cod. Matritensis Vitr. 26-2), fol. 172v, 마드리드 국립도서관

마케도니아 왕조 시기에 새로 등장한 채색삽화의 주제는 비잔티움 제국의 수장이자 그리스도교 신앙의 수호자로서의 황제에 관한 것이다. 성화상 논쟁이 종식된 이후, 이단을 단죄하고 올바른 정통신앙을 옹호하는 황제는 성경의 영웅들의 계승자이자 그리스도의 지상 대리자라는 인식이 굳어졌다. 따라서 신으로부터 부여받은 황제권은 성스러운 것이며, 황제는 '새로운 콘스탄티누스'로서 '새로운 이스라엘'인 비잔티움 제국을 통해 신의 섭리를 지상에 이행하는 인물로 묘사되었다. 회화에 있어서 황제의 역할을 찬양하는 그림이 많이 그려지고, 이상적인 황제의 모델로서 콘스탄티누스 대제의 도상이 증가하였다. 이러한 변화는, 이민족들의 침입에 효과적으로 대처하고 승리를 거두기 위해서는 황제를 중심으로 제국의 통일성이 유지되어야 하고, 그러기 위해서는 황제의 권위가 강화되어야 한다는 현실적인 요구에 부응하는 것이기도 했다.

위에서 살펴본 『테오도루스 시편집』Psalter of Theodorus의 폴리오 99는 이 같은 상황을 극명하게 보여주는 예이다(그림105). 이 채색삽화는 모세와 아론이 선택된 이스라엘 백성을 이끌어 가듯, 황제와 총대주교가 비잔티움 백성을 이끈다는 상징적 의미를 담고 있다. 교회와 국가는 서로 분리할 수 없으며, 따라서 종교 예술과 공적 예술은 같은 조화와 질서의 이상을

표현하게 된다.

　나지안주스의 성 그레고리우스 설교집에 실린 콘스탄티누스 황제의 채색삽화도 이와 같은 맥락에서 이해되어야 한다(그림2). 콘스탄티누스 대제의 꿈과 밀비우스 전투 장면, 그리고 성 십자가를 발견하는 헬레나 성녀를 묘사한 이 그림은 황실과 관계된 신의 섭리를 보여주며, 아울러 정치적 승리뿐 아니라 종교적 승리, 곧 그리스도교 선교의 주체로서 활약하는 황실을 이상적으로 제시하는 것이다. 이 필사본이 마케도니아 왕조를 연 바실리우스 1세에게 헌정되었다는 사실은 매우 의미심장하다.

　마케도니아 시기의 회화는 고전양식Classic style으로 특징지어진다. 고전양식은 황실과 관계된 작품, 주로 채색삽화에서 많이 사용되었는데 특히 인물의 표현에 있어서 그림자를 이용하여 양감을 살린 얼굴과 신체, 그리고 무엇보다도 자연스러운 자세가 눈에 띈다. 의복의 주름도 부드럽게 처리되며, 배경에 풍경과 건물을 그려넣어 3차원적 회화기법을 살렸다. 또한 고전전통의 의인화된 인물이 작품에 등장하는 것도 특징적이다. 『파리 시편집』과 『나지안주스의 그레고리우스 설교집』, 그리고 『여호수아 두루마리』는 고전양식으로 제작된 대표적인 작품으로서 마케도니아 르네상스의 진수를 보여준다(그림109).

　그러나 이러한 고전양식은 비교적 일시적인 것이어서, 10세기 말이 되자 채색삽화 제작에 변화가 일기 시작하였고, 이콘 스타일로 대체되는 양상을 보였다. 『바실리우스 2세의 메놀로기온』Menologion of Basileus II은 성인들의 축일 순서에 따라 그들의 생애를 소개하고 그 중 대표적인 장면 - 주로 순교 장면 - 을 채색삽화로 그려넣은 전례서이다. 여기 그려진 채색삽화들은 원근법을 사용하여 공간감 있게 그리던 풍경 대신, 금색 바탕 위에 그려진 평평한 건물과 단순한 풍경을 보여준다. 인물들은 고전적 아름다움 대신 엄숙하고 금욕적인 표정을 하고 있으며, 영적인 차원이 강조된 비물질적 형태를 띤다(그림110).

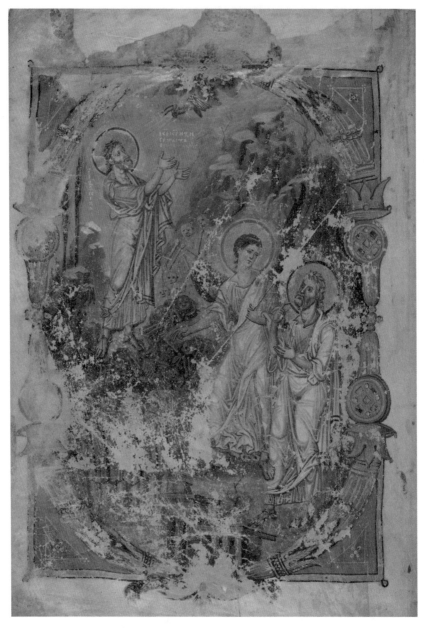

109 〈에제키엘 예언자가 본 말라빠진 해골의 환시〉
879-882, 나지안주스의 그레고리우스 설교집(Cod. Gr. 510), fol. 888v, 파리국립도서관

110 ⟨성 코스마스와 성 다미아누스⟩
10세기 말, 바실리우스 2세의 메놀로기온(Vat. gr. 1613), 바티칸 도서관

3) 이콘

마케도니아 왕조 시기에는 이콘의 발달이 특히 두드러졌다. 성화상 논쟁을 겪은 이후, 이콘의 역할은 확고부동해졌으며, 종교생활에 있어서 중요한 위치를 차지하게 되었다. 이콘 제작은 단순한 그림을 그리는 것과는 전혀 다른 차원의 것으로서, 이콘을 그리는 행위 자체가 성스러운 것으로 인식되었다. 이콘 화가들은 거의 대부분 수도자들이었으며, 이들은 기도와 단식을 통해 마음을 모으고, 때로는 성수와 성인의 유골을 안료에 섞어 이콘을 그렸다고도 전해진다.

이콘제작의 특징은 우선 전통을 고수한다는 점이다. 이콘의 원형(原型)으로서 전통적으로 내려오는 그림, 즉 예수 그리스도나 성인을 재현한 그림을 모델로서 철저하게 따를 때, 이콘은 존재이유를 가지게 되기 때문이다. 다시 말하자면, 이콘은 화가의 개인적 창작물이 아니라, 그려진 대상의 실재성을 보증하는 공적인 것이어야 하기 때문이다.

이콘제작의 또 다른 특징은 성스러움을 표현하는데 적합한 양식을 의도적으로 따른다는 것이다. 초월적이고 영적인 세계를 그리기 위해서는, 지상의 것들을 묘사하는 데 쓰이던 방식을 따르는 것은 부적합하다. 유한한 인간의 사고와 가치체계, 미적 기준을 넘어서는 대상을 그리기 위해서는, 인간의 눈을 만족시키는데 그치는 방식을 뛰어넘어야 한다. 따라서 이콘은 비사실적이고 비물질적인 표현방식을 따르게 되는 것이다.

마케도니아 왕조 시기에 들어서면서, 그동안 개인 신심의 영역으로 축소되어 있던 이콘 사용이 교회의 공식적인 전례에까지 확대되었다. 이에 따라 이콘 제작이 활발해졌고, 새로운 용도에 맞는 형태가 나타나게 되었다.

앱스에 설치되는 이코노스타시스Iconostasis(그림111)는 이콘을 거는 평평한 벽으로서 교회 내에서 이콘을 경배하는 중요한 자리가 되었다. 이코노스타시스는 교회 초기에 제대와 신자석 사이에 마련된 템플론Templon에서 비롯된 것으로, 원래는 낮은 경계벽과 기둥으로 이뤄졌던 것이 점차 창문모양으로 변화되었고, 성사(聖事)를 집행하는 장소와 신자들이 모여

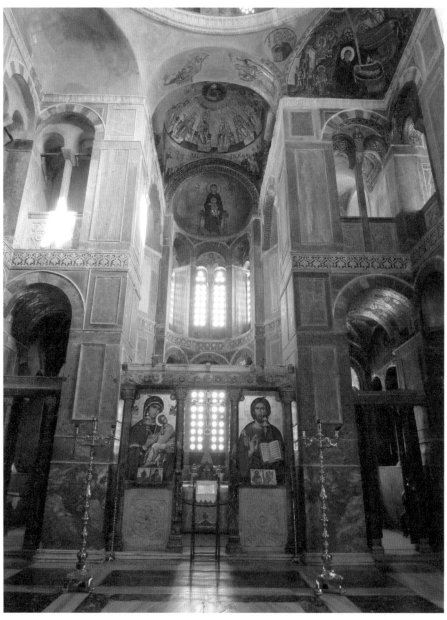

111 ⟨이코노스타시스⟩
10세기, 호시오스 루카스(Hosios Loukas) 성당, 그리스

있는 장소를 구분하는 역할을 하였다. 미사 중, 특히 성찬의 전례 때는 템플론의 창문을 커튼으로 가려서 제대가 보이지 않도록 하였고, 빵과 포도주가 예수 그리스도의 성체와 성혈로 변화하는 예식을 거행하였다. 이코노스타시스에는 예수 그리스도와 테오토코스, 세례자 요한, 그리고 해당 교회의 수호성인 등의 이콘이 걸리게 되는데, 이는 붙였다 떼었다 하는 것이 아니라 이코노스타시스와 함께 영구적으로 설치되는 것이다. 이코노스타시스는 신성한 영역, 즉 초월적인 신의 세계가 있다는 것을 가시적으로 드러내는 기능을 하며, 이 통로를 통하여 이 세상과 저 세상이 하나가 된다는 것을 상징한다. 따라서 이코노스타시스 앞에 선 신자들은 자기들이 신의 세계에 전이되어 있다는 것을 알게 된다.

이 시기에 이콘의 새로운 형태로서 기둥 위의 평방(平枋)을 장식하는 가로로 길쭉한 모양의 '에피스틸 이콘'epistyle icon이 등장하였다. 시나이 카타리나 수도원의 에피스틸 이콘은 현존하는 가장 오래된 예이다(그림112). 화면에는 데이시스를 중심으로, 12대축일 Dodekaorton에 해당하는 예수의 세례, 예수의 변모, 라자로의 부활, 그리고 예루살렘 입성이 양편에 그려졌다. 에피스틸 이콘에는 12대축일 이외에 수호성인의 일생이나 여러 성인들의 초상을 그리기도 하였다.

성인력으로 사용되는 또 다른 형태의 이콘이 10세기 말 또는 11세기 초반에 새로 나왔다. 이는 시메온 메타프라스테스Symeon Metaphrastes, 10세기 후반라는 성인전기작가가 집필한 방대한 분량의 메놀로기온Menologion으로부터 영향을 받은 것으로서, 각각의 달에는 그 달에 축일을 맞는 성인들의 모습이 들어있다. 11세기 후반에 제작된 것으로, 현재 시나이 카타리나 수도원에 소장된 한 달력이콘에는 1월과 2월의 성인들이 차례로 그려졌다(그림113).

한편 행렬 때 사용하는 양면 이콘은 이전 시기부터 이미 존재하고 있었으나, 마케도니아 왕조 시기에 와서 그 수효가 증가하였다.

이콘은 형태뿐 아니라 주제로 다양해졌다. 예수 그리스도와 테오토코스의 초상, 성인들의 초상, 예수 그리스도와 테오토코스의 생애, 성인들의 삶, 열두축제에 해당되는 사건들 등 이전 시기에 비해 매우 다양한 그림을 볼 수 있게 되었다. 〈만딜리온을 들고 있는 아브가르Abgar 왕과 성인들〉처럼, 에데사의 왕이 기적적으로 만딜리온을 접하게 된 사건을 그리는 특

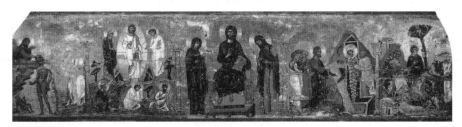

112 에피스틸 이콘
10세기, 나무패널에 템페라, 시나이 카타리나 수도원, 이집트

113 〈1월과 2월의 성인들〉
11세기 후반, 이콘달력, 나무패널에 템페라, 시나이 카타리나 수도원, 이집트

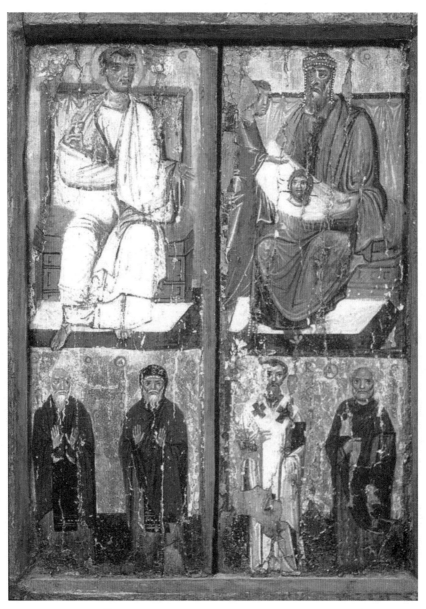

114 〈만딜리온을 들고 있는 아브가르(Abgar) 왕과 성인들〉
940, 이콘, 시나이 카타리나 수도원, 이집트

이한 주제의 이콘도 이 시기에 제작된 것이다(그림114).

마케도니아 왕조 시기에 가장 많이 제작된 이콘은 단연 성모 이콘이다. 성모 이콘은 당시 대중 신심의 결정체라고 할 수 있을 정도였는데, 성모 마리아는 콘스탄티노플의 특별한 보호자이자, 하느님과 인간 사이의 탁월한 중재자이기 때문이었다. 성모를 그린 이콘은 여러 종류가 있고 명칭도 다양하다. '엘레우사 성모'Theotokos Eleousa는 동정하는 성모, 혹은 자비의 성모라는 뜻이며, 아기 예수와 얼굴을 맞대고 있는 다정스런 어머니의 모습으로 그려진다. '하기오소리티사 성모'Theotokos Hagiosoritissa는 콘스탄티노플의 하기아 소로스Hagia Soros 성당에 있었던 성모이콘의 형태에서 유래된 것으로, 몸을 약간 측면으로 돌린 자세에서 두 손을 올리고 기도하는 성모의 모습을 그린 것이다. 이 때 성모 마리아는 아기 예수 없이 단독으로 그려진다. '호데게트리아 성모'Theotokos Hodegetria는 '인도자 성모'라는 의미이며, 가장 많이 제작된 형태로서, 아기 예수를 안고 한쪽 손으로 그를 가리키는 제스처를 취하는 모습의 성모상이다. 신자들을 예수 그리스도에게로 이끄는 성모 마리아의 역할을 그리는 이콘이다.

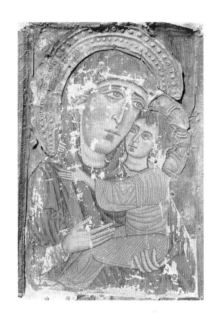

115 〈엘레우사 성모〉
11세기, 나무패널에 템페라, 조지아

116 〈하기오소리티사 성모〉 12세기, 금과 칠보,
성유물보관함, 마스트리히트 대성당 보물실, 네딜란드

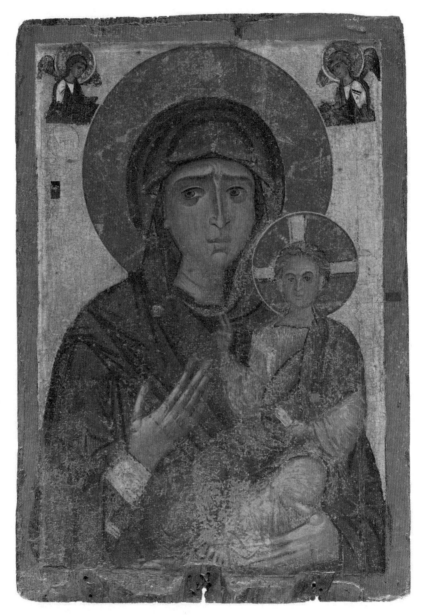

117 〈호데게트리아 성모〉
12세기 후반, 나무패널에 템페라, 비잔티움 박물관, 카스토리아(Kastoria)

4. 새로운 교회내부장식 프로그램

마케도니아 왕조 시기 이후로는 많은 성당들이 내접그리스십자형으로 지어지게 되었다. 따라서 하기아 소피아 대성당 등 이전의 교회들과는 달리, 내접그리스십자형이라는 새로운 교회건축양식을 따르는 교회를 위한 체계화된 내부장식 프로그램이 마련되었는데, 이는 건축적 필요성뿐만 아니라 미사전례의 요구에 부응하기 위한 것이었다. 교회 내부에 그려지는 각각의 도상은 신학적 성찰을 바탕으로 채택되었으며, 전체적인 도상의 배치 역시 전례적, 교육적 효과를 극대화하기 위한 방식을 따랐다.

1) 중앙 돔Dome의 장식 – 판토크라토Pantocrator

바실리카형 교회에서는 앱스가 가장 중요한 곳이었다. 앱스는 천상을 상징하는 공간으로서, 예수 그리스도 또는 십자가가 그려졌었다. 그러나 내접그리스십자형 교회에서는 높이 솟아오른 중앙 돔이 천상을 상징하게 되며, 이곳에 예수 그리스도의 도상을 그리게 되었다.

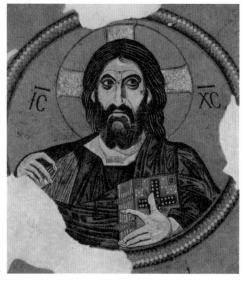

118 〈판토크라토〉
11세기, 돔 모자이크, 다프니(Daphni) 수도원 성당, 아테네, 그리스

다프니Daphni 수도원 성당에는 '우주의 지배자'라는 뜻의 판토크라토 예수 그리스도의 모습이 중앙 돔에 자리잡고 있다. 돔의 아랫부분에는 그리스도를 옹위하는 예언자들과 사도들의 모습이 그려졌다. 천상에서 지상을 굽어보는 그리스도의 이미지는 "주님께서 드높은 당신 성소에서 내려다보시고 하늘에서 땅을 굽어보시리니, 포로의 신음을 들으시고 죽음에 붙여진 이들을 풀어 주시기 위함이며"라는 시편 구절(102,20-21)처럼, 인간을 돌보고 세상을 다스리는 왕으로서의 면모가 강조된 것이다(그림118).

그러나 예외적인 경우도 있다. 테살로니키의 하기아 소피아 성당에는 〈예수의 승천〉 장면이 중앙 돔에 그려졌다(그림119). 이 성당은 8세기에 건립되었지만, 돔의 모자이크는 마케도니아 왕조 시기인 885-886년에 제작되었다. 두 천사가 받드는 커다란 광륜에 싸인 예수 그리스도가 하늘로 올라가고 있으며, 둘레에는 성모 마리아를 중심으로 사도들이 머리를 들어 이 광경을 바라보고 있는 도상으로, '왜 너희는 여

119 〈예수의 승천〉
885-886, 돔 모자이크, 하기아 소피아 성당, 테살로니키

기에 서서 하늘만 쳐다보고 있느냐?'(사도 1,11)라는 성경의 내용을 시각화한 것이다. 예외적인 경우라고는 하지만, 예수 그리스도의 도상으로 중앙 돔을 장식하였다는 점에서 본다면, 전체적인 맥락에서는 같은 도상 프로그램에 속한다고 할 수 있다.

내부장식 프로그램의 발전양상에 따르자면, 중앙 돔에 예수 그리스도의 도상을 배치하는 여러 시도의 하나로서 예수의 승천이 초기에 선택되었고, 이후 점차적으로 판토크라토 도상을 선호하게 되었던 것으로 보인다.

2) 앱스의 장식 - 테오토코스Theotokos

예수 그리스도의 도상이 중앙 돔에 배치되고 나면, 앱스의 세미돔에는 테오토코스를 그렸다. 테오토코스 키리오티사Theotokos Kyriotissa, 즉 아기 예수를 무릎 위에 안고 옥좌에 앉은 자세의 성모상을 그리는 것이 일반적이었으나, 때로 팔을 올리고 기도하는 오란트orant 자세의 성모상을 그리기도 하였다. 교회내부의 회화는 이상적인 천상군주제를 묘사한 것으로서, 이는 황제가 다스리는 지상제국의 모델로 제시되는 것이다. 따라서 가장 높은 곳인 돔에는 그리스도 판토크라토의 도상을 배치하고, 그 아래 앱스에는 중재자로서의 테오토코스를 그리게 된다. 여기에 테오토코스의 중재와 기도를 통하여 제국의 승리와 황제의 안녕, 그리고 신자 개개인의 구원을 기원한다는 의미가 포함되었음은 물론이다.

다음으로, 테오토코스 도상의 아랫부분인 앱스의 벽면에는 사도들이 양쪽으로부터 줄지어 나와 그리스도에게서 성체를 받아먹는 장면인 '사도들의 성체배령'를 그렸다. 예수 그리스도가 인간에게 영원한 생명을 주듯, 그의 지상 대리자인 비잔티움 황제 역시 그리스도교인들에게 생명의 길을 가도록 이끌어야 한다는 의미가 함축되어 있다. 가장 아랫부분에는 주교들의 입상이 그려졌다(그림120).

3) 나오스의 장식 - 도데카오르톤Dodekaorton

나오스의 벽면에는 인류구원을 위한 새 계약의 역사를 12장면으로 요약한 도데카오르톤Dodekaorton을 그렸다. 교회 전례력으로 12대축일에 해당하는 각각의 그림은 예수탄생예고, 예수탄생, 예수의 성전봉헌, 예수의 세례, 예수의 영광스러운 변모, 라자로의 부활, 예루살렘입성, 십자가처형, 아나스타시스Anastasis, 예수의 승천, 성령강림, 그리고 성모의 잠드심Koimesis이다.

마케도니아 왕조 시기에 중요한 역할을 담당한 세 수도원, 호시오스 루카스Hosios Loukas, 네아 모니Nea Moni, 다프니Daphni에서는 부유한 후원자의 도움으로 화려한 모자이크와 고급 대

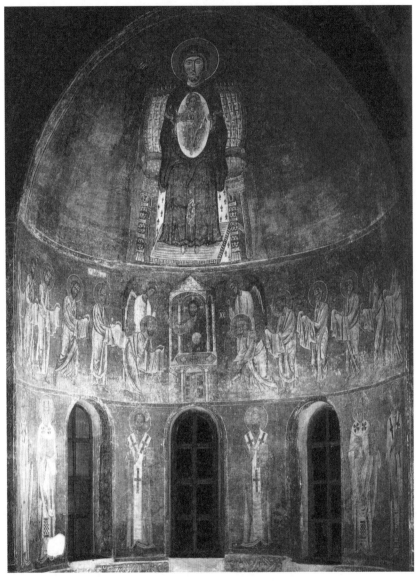

120 〈테오토코스 카리오티사〉
1030-1040, 앱스 프레스코화, 성소피아 성당, 오흐리드(Ohrid), 마케도니아

리석 치장 벽토로 교회 내부를 아름답게 장식하였다. 같은 시기, 키예프의 왕실 성당인 성 소피아 성당도 내부를 모자이크와 대리석으로 치장하였다. 이콘의 경우처럼 모자이크화의 인물들은 금색배경 위에 두드러지게 나타나도록 표현되었고, 건물에서 햇빛을 가장 잘 받는 높은 곳, 특히 곡면으로 처리된 돔의 내부에 그려진 모자이크화는 작은 조각들Tessera이 발하는 빛으로 인해 반짝거리며 교회 내부를 신비로운 분위기로 가득 채웠다.

호시오스 루카스 수도원 성당은 단순하고 정적이며 간결한 구성의 작품을 선보였다(그림121). 인물들은 다소 엄숙하고 선묘적으로 표현되었으며, 지방 전통에 쉽게 접합되는 스타일로서 마니Mani 반도, 카파도키아, 이탈리아 남부 등지에 널리 퍼졌다. 그림122는 성경에 기록된 예수 탄생의 장면을 묘사한 것이다. 예언자 이사야는 "처녀가 잉태하여 아들을 낳으리니 그 이름을 임마누엘이라 하리라"(이사7,14)라는 말로써 예수 탄생을 예고하였고, 임마누엘, 즉 '하느님이 우리와 함께 계시다'라는 이름은 예수 그리스도의 육화로 실현되었다는 것이 신약성경이 전하는 내용이다.

가장 역동적이고 회화적인 표현양식은 네아 모니Nea Moni 성당의 모자이크에서 찾아볼 수 있다. 〈아나스타시스〉Anastasis는 예수 그리스도가 하데스Hades로 내려가 아담과 이브를 죽음으로부터 끌어내는 장면을 그린 것이다. 구원을 기다리고 있는 다윗과 솔로몬, 세례자 요한과 선인들의 감정이 표정과 몸짓으로 강하게 드러나 있어, 보는 이에게 강한 인상을 남긴다(그림124). 오흐리드의 성 소피아 성당과 카파도키아의 카라바슈 킬리세Karabaş kilise, 그리고 키프로스의 성 니콜라오스Hagios Nikolaos 성당은 프레스코화로 장식되었지만, 그림들은 네아 모니의 역동적인 스타일을 따라 제작되었다.

다프니Daphni 수도원 성당은 고전적이고 조화로운 양식을 보여준다. 특히 공간감 있는 배경과 인체의 유기적 표현, 휘날리는 듯한 의복의 주름과 곡선처리가 특징적이다(그림125). 호시오스 루카스와 네아 모니, 그리고 다프니는 모두 콘스탄티노플에서 온 장인들의 작품들로서, 당시 유행했던 대표적인 세 가지 스타일을 잘 보여준다.

121 ⟨아나스타시스(Anastasis)⟩
10세기, 모자이크, 호시오스 루카스 수도원 성당, 포키다, 그리스

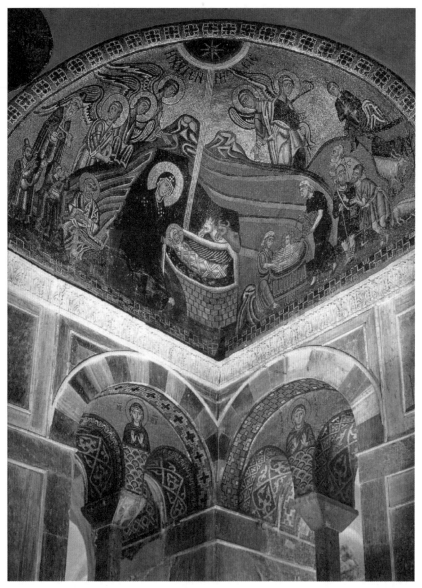

122 〈예수탄생〉
10세기, 모자이크, 호시오스 루카스 수도원 성당, 포키다, 그리스

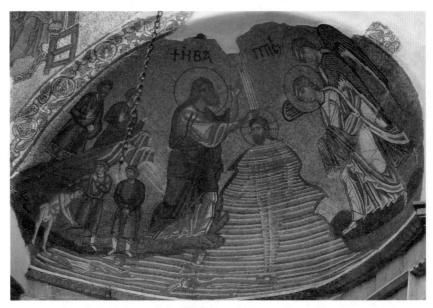

123 〈예수의 세례〉
1042-1056 경, 모자이크, 네아 모니(Nea Moni) 성당, 키오스, 그리스

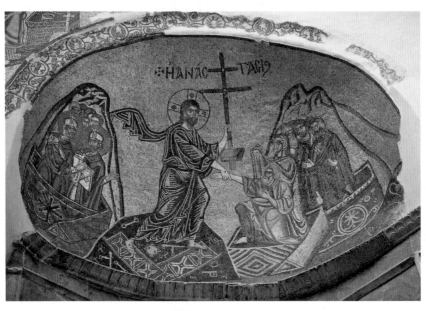

124 〈아나스타시스〉
1042-1056 경, 모자이크, 네아 모니(Nea Moni) 성당, 키오스, 그리스

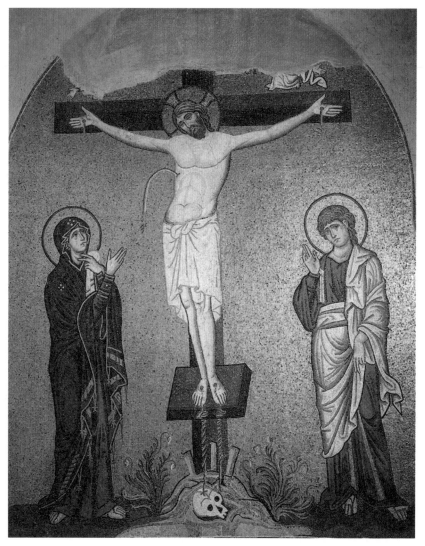

125 〈십자가 처형〉
다프니(Daphni) 수도원 성당, 11세기, 아테네, 그리스

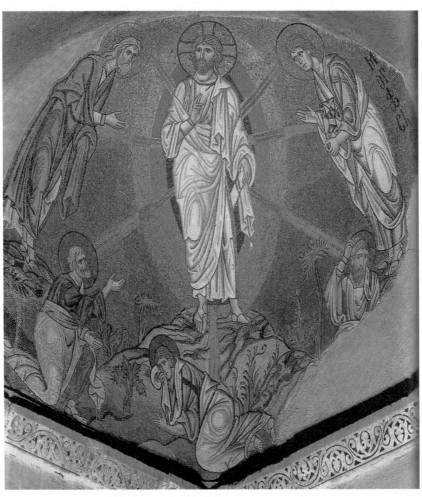

126 〈예수의 영광스러운 변모〉
다프니(Daphni) 수도원 성당, 11세기, 아테네, 그리스

5. 조각과 금속공예품

마케도니아 왕조 시기의 비잔티움 예술은 주변 나라들은 물론, 서유럽 세계에 있어서도 감탄의 대상이었으며, 예술적 영향력은 제국을 넘어서 다른 나라들에게로 널리 퍼져나갔다. 특히 은그릇과 금은세공품, 그리고 칠보제품은 대단히 인기가 높았는데, 이 시기의 공예품은 비록 지방이나 외국에서 제작된 것이라 해도 수도 콘스탄티노플의 영향을 받아 그대로 재현한 것이기 때문에 원산지를 구별하기가 쉽지 않은 경우가 많다.

1) 동석Steatite 조각

127 〈헤티마시아와 네 성인〉
10세기 후반~11세기 초, 동석이콘, 루브르 박물관

부드럽고 다양한 색깔을 지닌 동석은 조각의 재료로서 이콘이나 인장, 가슴에 다는 작은 십자가, 목걸이, 성유물함, 또는 드물게 꽃병을 만드는데 사용되었다. 동석이콘은 10세기경 등장했으며, 이후 콤네노스 왕조 통치기에 활발히 제작되었고, 여러 색깔 중 연녹색의 동석이콘이 가장 수요가 많았다. 동석이콘은 작은 크기로 만들어지기 때문에, 주로 개인적 용도로 쓰였고, 여기에는 특별한 보호를 청하거나 중재 기도를 요청하는 성인들 또는 천사들의 모습을 새겼다.

콘스탄티노플에서 제작된 한 동석이콘에는 헤티마시아Hatimasia, 즉 '예수 그리스도의 재

림을 위하여 준비된 빈 옥좌'와 두 명의 천사 아래로 네 명의 군인 성인, 데메트리오스, 테오도로스, 그레고리오스, 그리고 프로코피오스가 새겨졌다(그림127). 오랜 사용으로 인해 많이 닳았음에도 불구하고 제작의 정교함을 잘 보여주는 작품이다.

2) 금은 세공품

은그릇을 비롯한 금은 세공품과 칠보공예품은 황실과 고위계층의 주문으로 제작되었다. 장신구나 가구 등은 세속적 용도로 만들어지기도 했으나, 십자가, 성작, 성반, 이콘, 성유물함, 책의 제본 등 종교적 용도의 세공품이 월등히 많았다. 황실의 위엄과 교회의 영광을 드러내는 이러한 제품들은 외국사절을 위한 선물로 주로 사용되었으며, 주문자의 입장에서는 교회를 위한 행위라는 점에서 볼 때, 영혼의 구원을 보증하는 것이 되기도 했다. 마케도니아 왕조 이후 콤네노스 왕조 시기에 이르러서는, 콘스탄티노플뿐만 아니라, 발칸 반도와 조지아, 러시아 등 여러 지역에서 제작되었고, 특히 금속제 대형 십자가는 아나톨리아 지방에서 많이 만들어졌다.

독일의 림부르크 안 데어 란Limburg an der Lahn대성당에는 마케도니아 왕조 시기에 제작된 〈스타우로테케〉Staurotheke, 즉 성십자가 유물 보관함이 있다(그림128, 129). 금과 칠보, 준보석과 진주를 사용하여 만든 것으로 로마누스 1세Romanus I, 재위 920-944의 아들인 바실리우스가 주문하였다. 칠보는 매우 늦게 서방으로부터 비잔티움 제국에 도입된 기술이지만, 비잔티움 제국은 금이나 금도금한 은에 칠보를 박아넣고 거기에 보석과 진주 및 귀한 돌로 장식하여, 전체적으로 밝은 색채의 독창적이고 화려한 작품을 만들어 내는 새로운 칠보세공법을 개발해 내었다. 여기에 사용된 다양하고 화려한 재료는 작품의 세속적 가치, 즉 품질과 가격을 올리는 데만 관련된 것이 아니라, 작품의 영적인 가치를 높인다는 생각이 지배적이었다. 따라서 사람들은 〈림부르크 스타우로테케〉와 같은 이러한 유물함을 사치품으로서 제작한다는 의미가 아니라 영혼의 구원에 관련된 작업이라는 사고를 가졌던 것이다.

덮개부분에는 데이시스Deisis를 중심으로 미카엘과 가브리엘 대천사, 그리고 열두사도의

모습이 있고, 내부에는 성십자가를 중심으로 세라핌Seraphim과 케루빔Cherubim, 그리고 대천사들이 그려졌다. 이 작품은 콘스탄티노플에서 제작되었으나 4차 십자군 원정때 서방으로 옮겨졌다.

6. 마케도니아 르네상스의 의의

마케도니아 르네상스로 불리는 기간은 비잔티움 회화사상 매우 중요한 시기였다. 콘스탄티노플을 중심으로 일어난 회화의 혁신은 비잔티움 제국의 방대한 영토 곳곳에 영향을 미쳤고, 마침내 단일화된 양식을 구축하기에 이르렀다. 교회를 장식하는 대규모 회화는 가장 중요한 표현 수단으로서 그리스도교를 강화시키는데 일조하였으며, 교세의 확장과 성공적인 선교를 위한 중요한 도구가 되었다. 비잔티움 예술은 불가리아와 세르비아, 러시아 등 제국 이외의 지역으로 뻗어나가며 제국의 위상을 드높였다.

체계화된 교회내부장식 프로그램이 비잔티움 제국 전역에 영향을 미친 것은 사실이지만, 다양한 스타일의 회화가 공존하기도 했다. 교회건축의 형태에 따라서 도상의 배치나 주제 자체가 달라지기도 했으며, 모자이크나 프레스코화의 경우 매체적 특성에 따라 스타일의 변화가 생기기도 했다. 또한 지역 전통을 따른 지방색 있는 그림들이 존속했고, 기증자나 후원자의 개인 성향에 따라 특색 있는 그림들이 제작되기도 했다.

르네상스라는 단어는 '고대로의 회기' 또는 '고전의 부활'을 의미하지만, 회화부분에 있어서 마케도니아 르네상스가 고대 예술로의 진정한 복귀를 이뤘다고 말하는 데는 약간의 어색함이 뒤따른다. 물론 몇몇 서적에서 고전적 면모가 보이는 것은 부인할 수 없는 사실이지만, 그 모델은 고대 로마나 그리스가 아니라 초기 그리스도교 시기의 것이기 때문이다. 정확히 말하자면, 마케도니아 르네상스란 유스니티아누스 대제 시기로의 회기라고 해야 할 것이다. 일례로 『니케타스의 성경』Bible of Niketas은 유스티니아누스 시대의 필사본에서 영감을 얻은 것으로 밝혀졌다.

128 〈림부르크 스타우로테케(Staurotheke)〉
968–985, 덮개, 금속, 칠보, 보석, 대성당 보물실

129 〈림부르크 스타우로테케(Staurotheke)〉
968-985, 내부, 금속, 칠보, 보석, 대성당 보물실

한편, 마케도니아 르네상스가 한정된 계층을 대상으로 한 피상적 운동이었다는 지적도 있다. 고전적 형태와 인물상은 필사본 이외에 세속적 용도의 사치품을 장식하는데 많이 쓰였는데, 이것은 지식인이나 귀족을 위한 장식품들이었고, 결국 한정된 계층의 기호를 보여주기 때문이다. 고대 전통에서 차용한 주제나 인물, 특히 헤라클레스나 바커스 신의 무녀들, 그리고 푸티Putti가 본래의 이야기에서 떨어져 나와 순전히 장식적 용도로 사용되는 경우도 있었다. 또한 고전 모델만이 유일한 영감의 원천은 아니었는데, 마케도니아의 장인들은 이슬람 문화권의 소재를 차용하기도 했다. 비단 장식품에는 동물 문양과 종려나무, 장미나무 등 동양풍의 모티프를 사용했고, 자기에는 아라비아 문자를 흉내 낸 문양을 새기기도 했다.

제 6 장
비잔티움 예술의 전성기 II - 콤네노스 왕조(1081-1185)

콤네노스 왕조Komnenian dynasty는 비교적 단명한 왕조로 1세기 남짓 존속되었다. 비잔티움 제국은 11세기 후반 일련의 위기를 맞게 되는데, 종교적으로는 가톨릭과 동방정교가 분리되었고, 정치적으로는 셀주크투르크의 공격으로 소아시아 지방을 잃게 되었다. 특히, 1071년의 만지케르트Manzikert 전투에서는 비잔티움 군대가 패배하고 황제가 포로로 잡히는 굴욕적인 사태까지 발생하였다. 한편 노르만족은 남이탈리아에서 세력을 키워갔으며, 불가리아에서는 또 다시 반란이 일어나는 등, 비잔티움 제국은 군사적, 정치적 위기 상황을 맞게 되었다. 1077년 예루살렘이 셀주크투르크에게 함락되자 이후 성지탈환을 위한 십자군의 시대가 열리게 되며, 비잔티움 제국은 서서히 쇠퇴의 길을 걷게 되었다.

그러나 제국을 괴롭힌 정치적 혼란에도 불구하고, 비잔티움의 예술활동은 전혀 위축되지 않았다. 황제와 측근들이 건설한 화려한 왕궁은 현재는 남아있지 않지만 당시 십자군의 경탄의 대상이었으며, 제국의 승리를 보여주는 모자이크와 그림으로 장식되어 있었다. 수도 콘스탄티노플과 지방도시, 또 이웃나라에는 많은 수도원이 건립되었으며, 이전 시기에 확립된 건축양식을 충실히 이어나갔다.

콘스탄티노플에 세워진 판토크라토 수도원Pantocrator Monastery은 콤네노스 왕조 시기의 대표적 건축물 중의 하나로서 요안네스 2세 콤네노스 황제가 창건하였으며, 세 개의 성당과 수도원 건물, 병원, 순례자들을 위한 시설, 도서관 등이 포함된 대규모 복합공간으로 구성되었다(그림130). 테오토코스 성당과 성 미카엘 마우솔레움, 그리고 그리스도 판토크라토 성

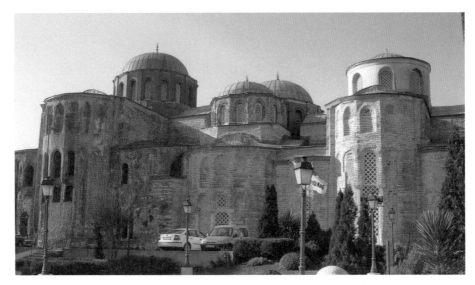

130 그리스도 판토크라토 수도원 성당 1118-1136, 콘스탄티노플

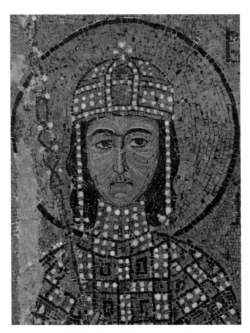

131 〈알렉시오스 콤네노스〉
1122, 모자이크, 하기아 소피아 대성당, 콘스탄티노플.

당이 하나로 연결되어 있는 구조이며, 당대 비잔티움 수도 건물의 웅장함과 화려함을 잘 보여준다. 그리스도 판토크라토 성당은 이레네Irene, 1088-1134 황후가 건설하였으며, 매우 큰 규모로 나오스의 양 측면에 2층 갤러리가 있었고, 나르텍스 위에도 2층이 있었다.

하기아 소피아 대성당에는 당대 황제의 초상을 담은 모자이크화가 제작되었다. 서쪽 갤러리에 제작된 〈아기예수와 테오토코스에게 선물을 바치는 요안네스 콤네노스 2세와 그의 아내 이레네〉는 황실 예술의 세련된 모습을 보여주며(그림1), 공동통치자이자 그들의 장남인 알렉시오스 콤네노스Alexios Komnenos, 재위 1122-1142의 초상도 섬세한 모자이크로 제작되었다(그림131). 이 작품들은 당시 수도 콘스탄티노플의 교회벽화 중에서 현재까지 유일하게 남아있는 예이다.

1. 교회 벽화의 새로운 경향 - 성미술의 인간화

콤네노스 회화의 창의성을 잘 보여주는 것은 교회 벽화로, 그림의 소재와 기법에 대한 새로운 연구가 활발하게 진행되었다. 콘스탄티노플의 작품들이 대부분 유실된 것과는 달리, 지방에 건립된 건물에는 좀 더 많은 작품들이 남아있다. 그 중 황실 측근이나 고위 관리의 후원을 받은 곳은, 수도 콘스탄티노플로부터 화가를 불러와 내부를 장식하게 하였고, 또 지방 유력자들은 콘스탄티노플의 귀족예술을 지방 교회에 도입하도록 후원하기도 하였다.

회화의 새로운 변화는 12세기 중반부터 두드러졌다. 이 시기는 이단 세력의 확대에서 불거진 치열한 신학 논쟁과 그 결과로 수반되는 심리적 동요와 불안이 사회적 현상으로 자리 잡게 되었는데, 회화는 이러한 시대적 감수성의 변화와 종교적 관심의 변화를 반영하며, 이는 다양하고 풍부해진 예술적 표현으로 나타났다. 또한 회화의 쇄신과 발전에 있어서 미사전례와 의식의 영향력이 크게 증가하였다.

1) 돔 장식 - 헤티마시아^{Hetimasia}

마케도니아 시기부터 돔에 그려지던 그리스도 판토크라토는, 예언자들과 사도들은 물론 호위하는 천사들과 테오토코스, 또는 데이시스^{Deisis}가 한데 합쳐진 복합적인 도상으로 변화하였다. 여기에는 또한 헤티마시아^{Hetimasia}, 즉 '준비된 옥좌'라는 상징적 그림이 추가로 그려졌다. 헤티마시아는 빈 옥좌 위에 그리스도 수난의 도구인 십자가와 성령을 상징하는 비둘기를 함께 그린 도상이며, 예수 그리스도의 재림^{Parousia}을 의미한다. 이는 임의적 선택이 아니라 미사전례 중에 낭송하는 기도문이나 독서에서 언급되는 것이었고, 따라서 귀로 들은 것을 눈으로도 보게 할 수 있도록 신학적 배려이자 시각적 환기의 역할을 하였다.

키프로스의 라구데라^{Lagoudera} 지역에 위치한 아라코스의 파나기아^{Panagia tou Arakou} 성당은 콘스탄티노플의 새로운 회화 경향을 잘 보여주는 대표적인 지방교회로서, 성모에게 봉헌된 이 성당은 '레오'^{Leo}라는 귀족의 후원으로 비잔티움력 6701년, 즉 1192년에 건립되었다.

돔의 중앙에는 그리스도 판토크라토가 있고 그 아래편으로 천사들의 무리가 헤티마시아를 중심으로 둘러싸고 있으며, 제일 아랫부분에는 두루마리를 손에 든 예언자들이 창문 사이사이에 자리잡았다(그림132). 동쪽 펜던티프에는 예수탄생예고를, 그리고 서쪽 펜던티프에는 복음서 저자들의 초상을 그렸다.

2) 앱스 - 미사를 집전하는 주교들

앱스에는 미사를 공동집전하는 주교들의 초상이 추가로 그려졌다. 이전 시기에는 정면으로 서있는 주교들의 모습을 그린 단순한 입상이었지만, 콤네노스 시기에 와서는, 미사 중 성찬의 전례 부분에서 사제가 낭독하는 기도문을 적은 두루마리를 손에 들고, 제단을 향해 몸을 돌려 성찬례에 적극적으로 참여하는 모습으로 변화하였다. 이는 빵과 포도주를 그리스도의 살과 피로 변화시키는 성찬례의 중요성을 강조한 도상으로서, 특히 쿠르비노보^{Kurbinovo}의 성 게오르기오스^{Hagios Georgios} 성당의 경우, 제물로 바쳐지는 예수 그리스도의 모습이 제대

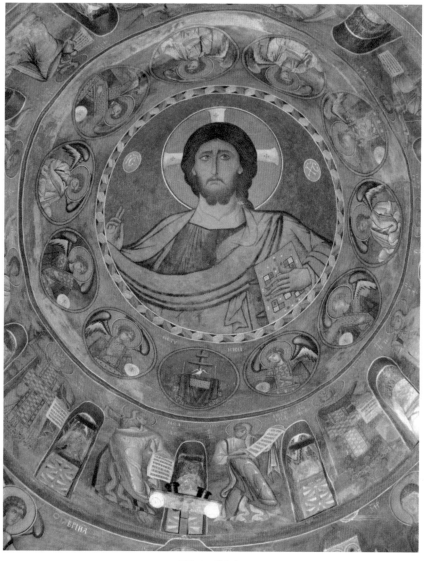

132 〈돔 천장화〉
1192, 프레스코, 아라코스의 파나기아 성당, 라구데라, 키프로스

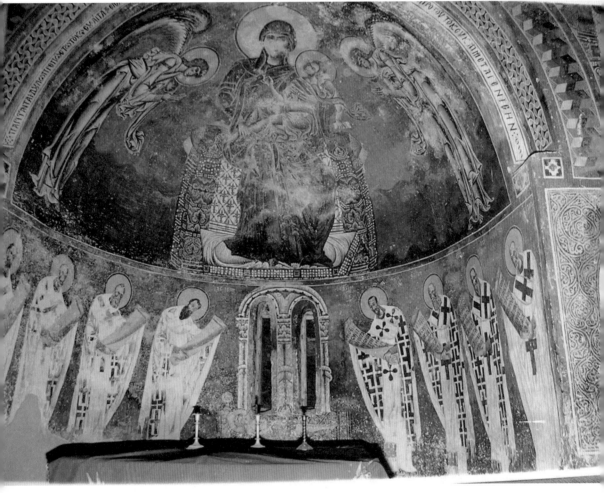

133 〈미사를 공동집전하는 주교들〉
1191, 앱스 프레스코화, 성 게오르기오스 성당, 쿠르비노보(Kubrinovo), 마케도니아

바로 뒤편의 배경이 되어, 인류 구원을 위한 그리스도의 희생과 새로운 계약의 제사로서의 미사의 의미가 한층 뚜렷하게 시각화되어 있다(그림133).

3) 나오스와 네이브

콤네노스 왕조 시기의 교회건물은 내접그리스십자형이 일반적이었으나, 지방에서 소규모로 지어지는 경우는 초기의 바실리카형을 따르기도 했다. 신자들의 공간인 나오스와 네이브를 장식하는 그림들은 돔이나 앱스의 경우와 마찬가지로, 새로운 경향에 따라 이전 시기와는 다른 모습으로 제작되었다.

우선 예수 그리스도의 표현에 있어서 초자연적 성격이 강조되었다. 가브리엘 천사가 알려준 예수탄생예고, 하늘이 열리고 비둘기 모양의 성령이 예수의 머리 위로 내려온 세례사건, 타볼 산에서의 영광스러운 예수의 변모, 그리고 저승에 내려가 아담과 하와를 죽음으로부터 끌어내는 아나스타시스 등, 예수 그리스도의 신적인 면모가 드러나는 장면에서는 주변 인물로부터 구분되는 커다란 광륜을 사용하여 예수 그리스도를 특별히 부각시켰다(그림 134). 만물의 창조주이자 역사의 주인으로서의 하느님께 대한 신뢰, 그리고 궁극적인 희망이자 피난처인 성자 예수 그리스도에게 의지함은 혼란한 시기를 사는 사람들을 위해 교회가 제시할 수 있는 유일한 길이었을 것이다.

또한 인물의 심리적 상태와 인간적 감정 표현에 중점을 두게 되었다. 네레지Nerezi의 성 판텔레이몬Hagios Panteleimon 성당에 그려진 〈성모의 애도〉Lamentation에는 깊은 슬픔에 잠긴 성모와 예수 그리스도의 손을 부여잡고 있는 사도 성 요한의 모습이 리얼하게 표현되어 있다(그림136, 137). 하늘에 떠 있는 천사들조차도 인간적인 슬픔의 몸짓과 표정을 하고 있다. '성미술의 인간화'라고 명명할 수 있는 이런 현상은 다양한 육체적 표현, 강조된 표정, 그리고 일회적인 세부사항의 묘사가 특징적이다. 이런 효과를 얻기 위해 화가들은 고대로부터 전해 내려오는 동작과 표정을 모델로 재사용하였는데, 이는 곧 서방세계에도 전해지게 되었다.

나오스와 네이브에 그려지는 그림의 주제는 도데카오르톤Dodekaorton, 즉 12대축일 이외

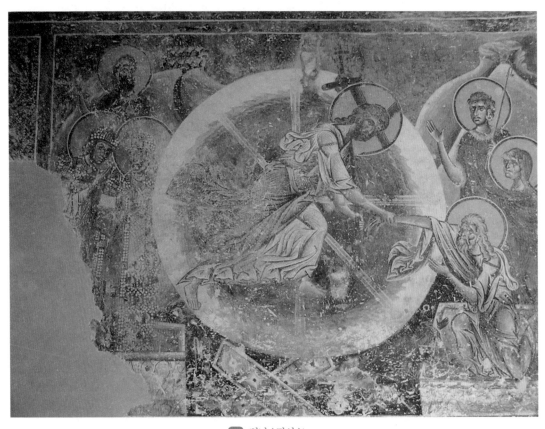

134 〈아나스타시스〉

1191, 네이브 서쪽벽면 프레스코화, 성 게오르기오스 성당, 쿠르비노보(Kubrinovo), 마케도니아

135 ⟨그리스도를 십자가에서 내림⟩
1164, 프레스코화, 성 판텔레이몬 성당, 네레지, 마케도니아

136 **〈성모의 애도〉**
1164, 프레스코화, 성 판텔레이몬 성당, 네레지, 마케도니아

137 **〈사도 성 요한〉**
1164, 프레스코화, 성 판텔레이몬 성당, 네레지, 마케도니아, 부분도

에도, 그리스도의 수난과 부활, 성모의 유년기, 그리고 성인들의 일대기 등으로 확장되었다. 새로운 주제를, 이야기처럼 이어지는 장면들로 그린 그림들의 수가 증가하고 발전하였는데 (그림135, 136), 이러한 변화에는 교부(教父)들의 설교집 등 당대 쓰인 저서의 영향이 결정적이었다. 교부들의 저서는 초기의 단순하던 그리스도의 삶에 대한 해석을 점차 풍부하게 했으며, 마찬가지로 성모와 성인들의 관한 저서도 이들에 삶을 좀 더 자세히 설명해 주었다.

이런 책을 미사 중 읽거나 노래로 부르기도 하였고, 관련된 내용은 그림에도 그대로 반영되었던 것이다. 그리스도를 십자가에서 내리는 모습이나 무덤에 안치하기 전 성모의 마지막 애도 장면 등 예수의 삶에서 가장 비극적인 주제를 드라마틱하게 묘사하는 그림들은 성금요일에 낭독하는 『니코메디아의 그레고리오스의 설교집』에서 영향을 받은 것이다(그림 136). 또한 그리스도의 수난 장면에서 성모의 역할이 점차 강조되는데, 이는 당시 증가일로에 있었던 성모에 대한 신심을 반영한다.

콤네노스 회화의 또 다른 변화는 비싼 제작비를 들여야 했던 모자이크 대신, 프레스코화를 주로 사용하였다는 점이다. 모자이크는 교회의 일부분만을 장식하거나, 또는 노르만 군주의 후원으로 장식된 시칠리아의 성당들처럼 아주 특별한 경우에만 사용되었다. 프레스코화를 선호하게 된 이유가 단지 경제적인 것 때문만은 아니었다. 프레스코화는 모자이크화보다 인물의 감정을 표현하기가 훨씬 수월했고, 건물 내부 전체를 장식하는데 더 적합했기 때문이었다. 또한 모자이크화는 주로 건물의 높은 부분에 자리하고 있었기 때문에 신자들로부터 멀리 떨어져 있는 느낌을 주었지만, 프레스코화는 건물 전체를 장식하기 때문에 신자들이 서있는 바로 옆의 벽면에서도 볼 수 있었다. 거기 그려진 성스러운 인물들은 신자들에게 좀 더 가까이 있는 느낌을 주었고, 이런 점은 이 시기 회화의 전체적 흐름, 즉 좀 더 친밀한 감정으로 표현하는 양식에 부합하는 것이었다.

한편 이 시기의 화가들은 관람자들에게 좀 더 강한 인상을 불러일으키기 위하여, 단순함과 조화를 중요시하던 고전적인 이상으로부터 점차 멀어져 갔다. 콤네노스 회화의 인물들은 길쭉하게 그려진 경우가 많으며, 부드럽고 다양하면서도 다소 과장된 몸짓과 표정을 보인다. 또한 생동감 있는 선이 중요시되어, 옷 주름은 복잡하고 구불구불하며 기교적으로 표

현되었다. 결론적으로 말하자면, 12세기 후반의 회화는 고전적 아름다움에서 좀 더 과장된 형태로, 좀 더 표현적이고 역동적인 스타일로, 이른바 '비잔티움의 매너리즘'으로 이행했다고 하겠다.

이 시기 회화의 세련된 감각에 대한 취향은 색채사용에 있어서도 드러난다. 화가들은 그림자를 표현할 때도 단순하게 검정색만을 사용하는 것이 아니라 짙은 푸른색과 갈색, 적색 등 미묘한 뉘앙스를 가진 다양한 색깔을 사용하였다. 전술한 아라코스의 파나기아 성당의 경우, 돔에 그려진 그리스도 판토크라토의 얼굴은 여러 개의 복잡한 곡선으로 구성되며, 차가운 색과 따뜻한 색의 교묘한 대비로 입체감을 살렸다(그림138).

쿠르비노보Kuvbinovo의 성 게오르기오스 성당의 동쪽 벽면에는 〈예수탄생예고〉의 두 주인공인 성모와 가브리엘 대천사가 그려졌다(그림139, 140). 가브리엘 대천사는 성모를 향해 오른손을 내뻗으며, 예수의 탄생을 알리고 있다. 화면 구성에 있어서, 인물의 동작은 선적인 리듬에 따라 연결되고, 이런 곡선의 유희는 화면에 긴장과 활력을 불어넣는다. 성경이 전하는 예수탄생 예고의 이야기는 다음과 같다.

138 〈그리스도 판토크라토〉
1192, 돔 프레스코, 아라코스의 파나기아 성당, 라구데라, 키프로스

139 〈가브리엘 대천사〉
1191, 예수탄생예고 프레스코화, 성 게오르기오스 성당, 쿠르비노보(Kubrinovo), 마케도니아

140 〈성모 마리아〉
1191, 예수탄생예고 프레스코화, 성 게오르기오스 성당, 쿠르비노보, 마케도니아

…… 하느님께서는 가브리엘 천사를 갈릴래아 지방 나자렛이라는 고을로 보내시어, 다윗 집안의 요셉이라는 사람과 약혼한 처녀를 찾아가게 하셨다. 그 처녀의 이름은 마리아였다. 천사가 마리아의 집으로 들어가 말하였다. "은총이 가득한 이여, 기뻐하여라. 주님께서 너와 함께 계시다." 이 말에 마리아는 몹시 놀랐다. 그리고 이 인사말이 무슨 뜻인가 하고 곰곰이 생각하였다. 천사가 다시 마리아에게 말하였다. "두려워하지 마라, 마리아야. 너는 하느님의 총애를 받았다. 보라, 이제 네가 잉태하여 아들을 낳을 터이니 그 이름을 예수라 하여라. 그분께서는 큰 인물이 되시고 지극히 높으신 분의 아드님이라 불리실 것이다. 주 하느님께서 그분의 조상 다윗의 왕좌를 그분께 주시어, 그분께서 야곱 집안을 영원히 다스리시리니 그분의 나라는 끝이 없을 것이다." 마리아가 천사에게, "저는 남자를 알지 못하는데, 어떻게 그런 일이 있을 수 있겠습니까?" 하고 말하자, 천사가 마리아에게 대답하였다. "성령께서 너에게 내려오시고 지극히 높으신 분의 힘이 너를 덮을 것이다. 그러므로 태어날 아기는 거룩하신 분, 하느님의 아드님이라고 불릴 것이다"……. 마리아가 말하였다. "보십시오, 저는 주님의 종입니다. 말씀하신 대로 저에게 이루어지기를 바랍니다." 그러자 천사는 마리아에게서 떠나갔다(루카1,26-38).

2. 시칠리아의 비잔티움 예술 - 몬레알레Monreale 대성당

시칠리아는 유스티니아 대제 시절에 비잔티움의 영토에 편입되었으나 이후 아랍의 영향권 아래 놓이게 되었고, 11세기에는 노르만족의 지배를 받았다. 시칠리아의 노르만 왕은 콘스탄티노플로부터 예술가를 불러와 궁정과 교회를 비잔티움 양식에 따라 장식하였다. 대표적인 건축물로는 팔레르모의 팔라티나Palatina 성당(1142-1143), 마르토라나Martorana 성당(1143경), 체팔루Cefalu 대성당(1131-1148), 몬레알레Monreale 대성당(1175-1190)이 있다.

몬레알레 대성당은 베네딕도 수도원의 성당으로 윌리엄 2세가 1176년에 완공시켰다. 바실리카 양식으로 지어졌지만, 내부의 화려한 모자이크는 비잔티움 양식을 따라 제작되었다. 네이브의 벽면은 구약성경의 이야기로 채워졌고, 거대한 앱스에는 그리스도교적 위계질

서에 따라 인물들이 배열되었다(그림141). 그리스도 판토크라토가 가장 윗부분에 자리잡고 있으며, 그 아래로 천사와 사도들의 호위를 받는 테오토코스, 그리고 가장 아랫부분에는 성인들 - 주교, 부제, 수도자들 - 의 초상이 있다. 몬레알레의 모자이크를 제작한 장인들은 비잔티움 제국 출신이었지만, 그들은 작품을 의뢰한 노르만인들의 요구사항을 충족시켜야 했다. 앱스에 그려진 인물들 중에는 비잔티움 제국에서는 생소한 이름들이 들어있었는데, 투르의 주교인 마르티누스, 시칠리아의 순교자인 아가타 성녀, 캔터베리의 주교인 토마스 베케트, 푸아티에의 주교인 힐라리우스, 그리고 베네딕도 수도원의 창시자인 베네딕투스는 비잔티움 장인에 의해 모자이크화로 제작된 최초의 서유럽 성인들이었다.

그리스도는 왼손으로 '나는 세상의 빛이다. 나를 따르는 사람들은 어둠 속을 걷지 않을 것이다'라는 문구가 쓰인 성경을 펼쳐들고, 오른손으로는 축복하는 자세로 표현되었다. 이 모자이크는 넓이가 13미터, 높이가 7미터에 달하며, 판토크라토라는 이름이 무색하지 않을 정도의 거대한 규모로 보는 사람을 압도한다. 앱스의 앞쪽으로 연결된 궁륭에는 헤티마시아Hetimasia를 정점으로 여섯 개의 날개를 가진 세라핌Seraphim과 네 개의 얼굴을 가진 케루빔Cherubim, 그리고 아래쪽으로 대천사들이 그려졌다. 6세기에 활약한, 익명의 시리아 수도자이자 신학자, 가(假) 디오니시오 아레오파기타Pseudo-Dionysius the Areopagite,?-520가 그의 저서 『천상계급에 대하여』De coelesti hierarchia에서 성경에 나오는 천사들의 이름을 이용하여 구품천사론(九品天使論)을 체계화시킨 이래로, 세라핌은 가장 높은 등급의 천사로서 묘사되었다.

네이브의 양쪽 벽면에는 가장 윗부분의 프리즈에 천사들의 메달리온이 있고, 그 아래로 천지창조와 첫 인간인 아담의 창조 이야기, 대홍수와 노아의 방주 이야기, 그리고 성조 아브라함과 이사악, 야곱의 이야기 등 창세기의 내용이 모자이크로 장식되었다. 측랑의 벽면은 신약성경의 내용을 바탕으로 예수 그리스도의 기적이야기로 꾸며졌다(그림142).

그림 143은 네이브 북쪽의 일부를 보여주는데, 천사의 프리즈 아래로, 동생 아벨을 죽인 후 저주받는 카인, 카인을 죽이는 라멕, 하느님으로부터 배를 만들라는 명을 받고 있는 노아의 이야기가 묘사되었고, 가장 아랫단에는 야곱의 꿈, 그리고 천사와 씨름하는 야곱의 이야기가 그려졌다(그림143).

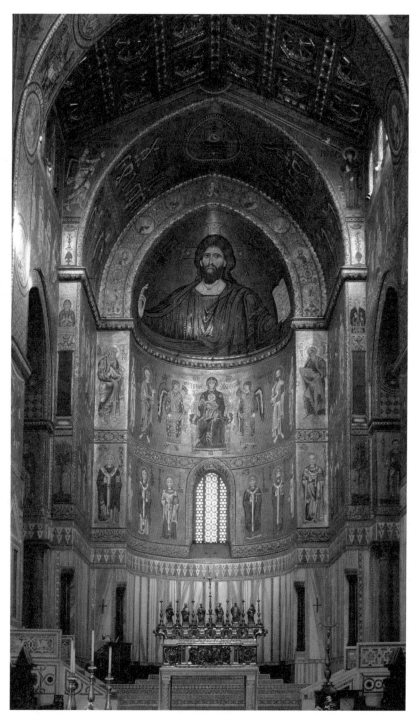

141 앱스 모자이크
1175-1190, 몬레알레 대성당, 시칠리아

142 네이브 모자이크
1175-1190, 남쪽 벽, 몬레알레 대성당, 시칠리아

143 네이브 모자이크
1175-1190, 북쪽 벽, 몬레알레 대성당, 시칠리아

144 ⟨테오토코스 하기오소리티사⟩
13세기, 이콘, 나무에 템페라, 은과 칠보 장식, 프라이징 대성당 박물관, 독일

제 7 장
라틴 점령기(1204-1261)

1. 십자군 운동과 비잔티움 예술가의 디아스포라Diaspora

12세기 말, 비잔티움 제국의 거듭되는 정치적 실패는 황제권의 약화를 초래하였다. 성지 예루살렘을 탈환하려는 목적으로 시작된 십자군 운동은 비잔티움 황제 알렉시오스 1세 콤네노스의 요청으로 시작되었고, 1099년에 예루살렘 왕국을 세우는 것으로 목적을 달성한 듯 보였다. 그러나 여러 정치적·경제적 이해관계에 얽힌 십자군 원정이 계속 이어지는 가운데 비잔티움과 서유럽은 서로 적대적인 관계에 놓이게 되었으며, 베니스를 비롯한 이탈리아 해상도시들의 세력팽창의 결과 무력해진 수도 콘스탄티노플은 급기야 1204년 서유럽인들에게 점령당하는 사태를 맞게 되었다.

콘스탄티노플의 점령 결과 비잔티움 제국의 역사상 가장 중대한 사건이 발생하였다. 서유럽인이 통치하는 새로운 제국인 라틴제국이 생겨났고, 콘스탄티노플에는 그들의 주교좌가 설립되었던 것이다. 권좌에서 쫓겨난 비잔티움 제국의 황제와 궁정의 고위층은 여러 지방으로 뿔뿔이 흩어지게 되었고, 비티니 지방의 니케아 제국Empire of Nicaea, 흑해연안의 트레비존드 제국Empire of Trebizond, 그리고 그리스 본토에 아르타Arta를 수도로 한 에피루스 전제군주국Depostat of Epirus이라는 세 개의 작은 국가들로 나뉜 저항세력으로 몰락하게 되었다. 훗날 이들 중 니케아 제국이 1261년에 콘스탄티노플의 탈환을 이루게 된다.

13세기의 비잔티움 예술은 중앙집권적 정치체제의 약화와 제국의 분열로 인해 큰 영향

을 받게 되었다. 이 시기는 특히 건축분야의 활동이 크게 위축되었고, 콘스탄티노플에서 활동하던 장인들은 각지로 떠나가게 되어 이른바 '비잔티움 예술가의 디아스포라' 시대를 맞게 되었다. 동방과 서방의 문화 접촉이 긴밀해지고, 콘스탄티노플 이외에 새로운 문화중심지가 만들어졌으며, 비잔티움 예술은 역설적이게도 제국의 변경을 넘어 멀리 전파되는 결과를 낳았다. 일례로 서유럽 교회의 제단화 발전에 큰 영향을 미친 요소로서 비잔티움의 이코노스타시스를 생각해 볼 수 있다. 서유럽의 경우 13세기 이후로 제대 뒤편에 설치하는 제단화가 급속히 늘어나게 되는데, 이는 이콘을 통한 묵상과 관상 기도라는 영적 체험이 서유럽의 방식으로 재현된 것이라 하겠다.

2. 각 지역의 예술

1) 콘스탄티노플의 상황

가장 부유한 후원자가 도시를 떠나가게 됨으로써 대규모 작품의 주문이 줄어들게 되자, 콘스탄티노플의 예술활동은 급속히 축소되었고 주도적 위치를 상실하였다. 하지만 콘스탄티노플은 여전히 문화와 종교의 중심지로서 중요성을 지니고 있었고, 외국의 왕족들, 특히 세르비아와 불가리아인들은 콘스탄티노플로 유명한 장인을 찾으러 오기도 하였다. 세르비아의 왕자이자 훗날 수도자로서 성인이 된 사바 네마냐Sava Nemanja, 1174-1236는 1219년 예루살렘으로부터 돌아가는 길에 콘스탄티노플에 들러 대리석공과 화가를 데리고 본국 세르비아로 돌아가 지짜Žiča 수도원 성당을 장식하게 하였다. 콘스탄티노플의 화가들은 역시 이탈리아에도 가게 되었는데, 특히 베니스에서 그들의 흔적을 찾아볼 수 있다.

독일 프라이징Freising 대성당 박물관에 소장되어 있는 〈테오토코스 하기오소리티사〉, 폴란드 크라쿠프krakow의 글라라 수녀회 성당의 〈테오토코스 하기오소리티사〉, 그리고 시나이 카타티나 수도원의 〈호데게트리아 성모〉가 당시 제작된 작품으로 알려졌다. 프라이징의 성

모 이콘은 나무패널 위에 그림을 그리고 은과 칠보로 테두리를 만든 것으로, 이콘을 둘러싼 바로크양식의 화려한 장식은 후대에 덧붙여진 것이다(그림144). 필사본으로는 그리스어와 라틴어로 쓰인 공관복음서가 파리국립도서관에 소장되어 있다.

이러한 작품들은 콘스탄티노플에서 제작된 것으로 보이며, 수도원을 중심으로 이뤄졌던 예술활동을 보여준다. 특히 라틴어로 쓰인 비잔티움 필사본의 존재는 콘스탄티노플에 자리 잡게 된 서유럽인들이 비잔티움의 수도자·장인에게 작품을 의뢰했고, 이들을 대상으로 작품이 제작되었다는 것을 증명하는 중요한 단서가 된다.

콘스탄티노플의 테오토코스 키리오티사Theotokos Kyriotissa 성당의 내부는 아씨시Assisi의 성 프란치스코St. Francesco와 그의 일생을 묘사한 그림으로 장식되었는데, 이는 서방 수도자들의 의뢰를 받아 비잔티움의 화가가 서유럽의 모델을 참조하여 제작한 것으로 추정된다. 이 건물은 현재 칼렌데르하네 자미Kalenderhane Camii로 불리며, 이슬람의 모스크로 개조되었고 내부의 장식은 몇몇 부분적인 그림을 제외하고 파괴되었다.

2) 니케아 제국Empire of Nicaea

니케아 제국은 1204년 이후 새로이 등장한 그리스 국가들 중에서 예술활동이 가장 활발했던 곳이다. 마그네시아 지방, 스미르나, 에페소, 프리에네 등지에 방어시설을 구축하는 등 토목·건설 분야의 활동이 꽤 중요했었다. 니케아와 사르데스에는 교회를 지었고, 스미르나 근처에는 님파이온Nymphaion 궁전을 건설하여 니케아 제국 황제들의 거처로 삼았다.

니케아 제국의 이콘과 필사본은 아토스 산 수도원의 『4복음서』Tetraevangelion 외에는 잘 알려져 있지 않다. 이 복음서의 채색삽화가는 성경의 내용을 훌륭한 솜씨로 그려내었다(그림 145, 146). 니케아 제국의 교회벽화는 하기아 소피아Hagia Sophia 성당에만 남아있다. 13세기의 2/4분기에 제작된 것으로 현재는 돔 부분 등 부분적으로만 보존되어 있으며, 고전적 양식이라고도 할 수 있는, 13세기를 풍미한 새로운 회화의 개념에 따라 제작되었다. 인물의 이상화와 부드러운 모사법이 특징이다.

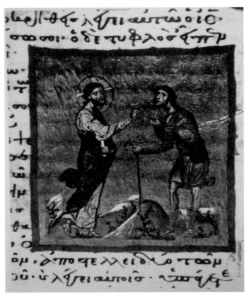
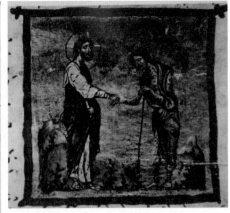

3) 트레비존드 제국Empire of Trebizond

트레비존드 제국의 가장 중요한 건물은 수도 트레비존드 성채의 서쪽에 있었던 하기아 소피아Hagia Sophia 성당이다. 수도원의 성당으로 사용되었던 이 건물은 황제 마누엘 1세Manuel I Megas Komnenos, 1238-1263에 의해 건립된 것으로서, 전통적인 비잔티움 교회 양식, 즉 네 개의 기둥 위에 돔을 얹은 그리스 십자형으로 지어졌다. 하지만 비잔티움 교회에서는 볼 수 없는 새로운 요소가 도입되었는데, 조지아 지방의 건축양식에서 볼 수 있듯이 동쪽을 제외한 각 방향으로 세 개의 문을 만들었다(그림147).

건물의 장식에는 여러 문화의 요소가 복합적으로 사용되었다. 프레스코화 장식과 원기둥은 비잔티움의 전통을 이어간 것이나, 기둥머리 장식이나 장식 메달은 셀주크 투르크 문화에서 비롯된 것이다. 또한 외벽의 프리즈 조각장식은 아르메니아의 영향으로서, 낙원에서 추방되는 아담과 하와의 이야기가 조각되어 있다. 비잔티움 건물에서는 전혀 볼 수 없었던 건물외부의 조각 장식은 매우 특징적이다. 한편 네 개의 잎 모양으로 된 둥근 창은 서유럽식

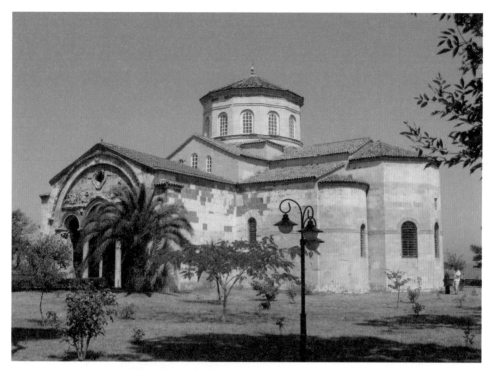

147 하기아 소피아 성당, 1238-1263, 외부, 트라브존(Trabzon), 터키

으로 제작된 것이다. 트레비존드 제국의 건축 양식은 이렇듯 복합적이며, 이러한 성격은 다양한 국적의 사람들이 한데 모여든 트레비존드 제국의 특성을 반영하고 있다. 내부의 프레스코화는 비잔티움 양식을 그대로 따르고 있으며, 교회전체를 장엄한 스타일의 그림으로 장식하였다. 중앙돔에는 그리스도 판토크라토, 그리고 앱스의 세미돔에는 테오토코스를 그렸다(그림148, 그림149).

트레비존드는 비교적 찬란한 문명의 중심지였지만, 다른 지역으로부터 멀리 떨어져 있었고 별다른 교류가 없었기 때문에, 13세기의 비잔티움 세계에 그다지 중요한 영향력을 행사하지는 못하였다.

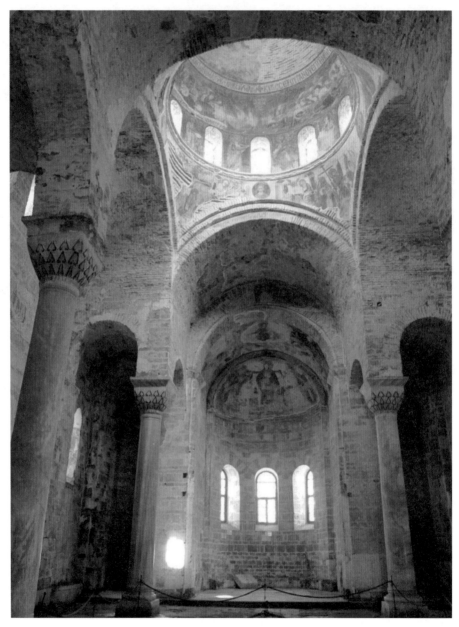

148 하기아 소피아 성당
1238-1263, 내부, 트라브존(Trabzon), 터키

149 〈세라핌과 케루빔〉
1238-1263, 천장 프레스코화, 하기아 소피아 성당 트라브존(Trabzon), 터키

4) 에피루스 전제군주국Despotate of Epirus

에피루스 전제군주국의 수도 아르타Arta는 여러 지방으로부터, 특히 콘스탄티노플로부터 예술가를 끌어들였다. 그러나 건축은 지역 전통을 따른 특색있는 양식을 발전시켰다. 미카일 2세Michael II, 1231-1271가 건립한 카토 파나기아Kato-Panagia 수도원 성당은 13세기부터 그리스에서 유행한 양식에 따라 지어졌는데, 그리스 십자가형 도면을 따르지만 천장에 돔을 얹는 대신 삼각형 지붕으로 마무리하는 이른바 '스타브로피스테고스'stavropistegos 스타일을 보여준다(그림150).

수도 아르타의 몇몇 교회는 바실리카형의 건물에 돔을 얹거나, 또는 십자형으로 변형시켜서 콘스탄티노플의 교회들처럼 개조하기도 하였다. 일례로, 아르타 근처에 위치한 블라케르네Vlacherne 교회는 12세기 말 또는 13세기 초에 바실리카 양식으로 세워졌으나, 이후 세

150 카토 파나기아(Kato-Panagia) 수도원 성당
13세기, 아르타(Arta), 그리스

개의 돔을 얹어서 개조하였다. 건물의 외부는 다소 거친 느낌을 주지만, 콘스탄티노플에서 온 장인에 의해 제작된 교회내부의 조각품, 매우 정성들인 바닥모자이크와 이코노스타시스 등의 내부장식은 이와는 대조적으로 세련된 맛이 있다.

아르타의 회화는 전 시대의 전통을 따르는 보수주의적 양식을 보여주었다. 전술한 카토 파나기아 수도원 성당 이외에, 하기오스 데메트리오스 카추리스Hagios Demetrios Katsouris 성당의 내부 프레스코화도 현재까지 남아있다.

5) 테살로니카

13세기 비잔티움 회화의 특징은 진보적인 양식과 전통적 양식의 공존, 즉 양식의 다양성이라고 할 수 있다.

테살로니카는 1224년 라틴 점령으로부터 벗어났으며, 문화와 예술의 중심지로서 콘스탄티노플을 대신하여 비잔티움의 예술활동을 이어나가는 중요한 역할을 했다. 테살로니카의 예술가들은 회화의 새로운 양식을 시도하였는데, 이들은 강조된 윤곽선과 격한 감정의 표현, 그리고 자유로운 붓터치가 특징인 모뉴멘탈한 그림들을 선보였다.

테살로니카의 파나기아 아케이로포이에토스Panagia Acheiropoietos 성당은 초기 비잔티움 시기에 바실리카 양식으로 세워진 오래된 건물로서, 건축적인 면으로 보자면 새로울 것이 없는 곳이다. 하지만 1230년과 1240년 사이에 네이브의 남쪽 벽면에 그려진 〈세바스트의 40명의 순교자〉40 martyrs of Sebaste는 비잔티움 회화의 미래를 제시하는 특별한 것으로서, 훗날 세르비아의 교회를 장식할 장중한 인물상을 미리 보여준다. 테살로니카 근처의 코르티아티스Chortiatis의 예수승천 교회, 그리고 에브리타니아Evritania의 에피스코피Episcopi 교회에서도 비슷한 양식의 그림이 발견된다.

한편 베리아Verria의 하기오스 요안네스 테올로고스Hagios Ioannis Theologos 성당은 좀 더 전통적인 양식의 회화도 공존하였음을 보여준다.

6) 프랑크 점령 지역

프랑크 족의 점령지역인 아티카Attica, 보이오티아Boeotia, 펠로폰네소스Pelopponesos, 그리고 해안 도서들에는 많은 수의 교회가 새로 건립되었다. 후원자는 마을이나 단체, 또는 소상인과 소영주 등 주로 중산층이었으므로, 그들은 작은 규모의 단순하면서도 보수적인 양식의 교회를 선호하였고, 교회 내부는 비교적 투박하고 지방색이 강한, 대중적 성격의 회화로 장식하였다. 칼리비아 쿠바라Kalyvia-Kouvara의 성 베드로 성당과 성 게오르기오스 성당이 여기에 해당한다.

한편 몇몇 교회는 혁신적인 스타일의 그림으로 장식되기도 하였는데, 장중한 느낌과 인물의 심리적 측면을 깊이 있게 표현한 회화적 요소가 특징적이다. 이는 아테네와 관련이 있는 소규모 지방 유파의 화가들이 제작한 것으로서, 오로포스Oropos의 성 게오르기오스 성당(1230년경), 아르골리다Argolida 현, 크라니디Kranidi의 성 삼위 교회(1244년)가 있다.

프랑크 족이 점령한 지역이라고는 하지만, 서구의 영향은 제한적이고 산발적이었으며, 교회 건물과 그 내부 장식은 오히려 비잔티움 전통 양식에 충실한 모습을 보였다. 비잔티움의 전통과 프랑크적 요소의 상호작용은 이콘에서 간혹 발견된다. 아테네 비잔티움 박물관에 소장되어 있는 성 게오르기오스 이콘은 부조 조각된 성인의 초상을 중심으로 그의 일생이 그려져 있다(그림151). 성인의 입상을 3/4 측면으로 표현하여 공간감을 살리는 특이한 방식을 보여준다.

7) 카파도키아Cappadocia

카파도키아는 11세기 말부터 셀주크 투르크의 지배하에 놓이게 되었다. 그러나 13세기에 이르러 셀주크 투르크의 관대한 정책으로 상당수의 교회가 재건되었다. 카파도키아의 예술활동은 다른 지역과 비슷한 양상을 보였다. 즉, 전체적으로는 이전 시기의 비잔티움 전통에 충실한 모습을 보이나, 새로운 그리스 양식의 도입을 알려주는 몇몇 작품들도 발견되며,

151 ⟨성 게오르기오스⟩
13세기, 이콘, 카스토리아(Kastoria) 출토, 비잔티움 박물관, 아테네

또 한편으로는 지역의 정치적 상황에 따라 동양풍 소재가 도입되기도 하였다.

1212년, 귈셰히르Gülşehir 근처에 세워진 탁시아르케(보병대장 혹은 대천사)Taxiarke 성당 –
현지어로 카르슈 킬리세Karşı kilise는 두 개의 전례공간이 포개어진 형태의 독특한 성당으로, 이
층 성당의 서쪽 벽면에 〈사이코스타시스〉Psychostasis와 〈지옥〉이 그려져 있다(그림152). 이 성
당의 도상은 전통적인 '최후의 심판'과는 달리, 각 개인이 죽음 이후 맞게 될 운명에 더 많은
무게를 두고 있으며, 13세기의 도상학적 변화를 잘 드러낸다. 여기에 그려진 악마는 작고
검은 실루엣으로 그려지던 천사와는 달리, 비잔티움 전통에서 보았을 때 전혀 익숙하지 않
은 모습을 하고 있어 보는 사람을 당황케 하는데, 〈사이코스타시아〉에서 악마는 '정의의 저
울'과 홀을 쥔 엄숙한 표정의 천사 아래 부분에, 벌거벗은 흰색의 몸으로 화면의 한 구석에
그려졌다.

〈지옥〉은 서쪽 벽면의 남쪽부분에 그려졌는데, 반원형 천장에 그려진 〈천국〉에 비해 훨
씬 작은 규모인데다, 조명도 약한 곳에 자리잡고 있어, 도상의 부정적이고 어두운 이미지가
교회 내부의 물리적인 위치에 의해서 더욱 강조되고 있다(그림153). 또한 서쪽이라는 방향
은 어두움, 죄악, 그리고 사탄을 상징적으로 나타내므로 앱스가 자리잡은 동쪽이 의미하는
빛, 생명, 그리스도와 대조된다. 화면의 왼쪽은 '내쫓는 천사'가 '저주받은 주교와 사제'를
영원한 어둠으로 내몰고 있는 장면이다. 그들 오른쪽으로는, 날개 달리고 나체로 그려진 덩
치가 큰 흰색 악마가 세 명의 고위 성직자들의 수염을 잡아 당기고 있다.

그런데 세 명의 성직자는 커다랗고 붉은 또 다른 인물의 품에 안겨 있는 것으로 묘사되
는데, 이 인물의 정체는 옆에 쓰인 그리스어로 드러나는 바, 그는 바로 그리스도를 배반한
'유다 이스카리옷'이다. 한편 유다의 목을 맨 굵은 밧줄을 잡고 있는 자는 지옥의 우두머리
'악마'다. 그는 지옥에 떨어진 죄인들을 향해 다음과 같이 말한다. "내 사랑하는 이들아, 역
청 속으로 오너라." 흰색의 나체로 그려진 그는 부릅뜬 눈과 삐죽하게 솟은 머리카락을 가
졌으며, 기괴한 모습을 한 '심연의 용'에 올라타 있다. 이 용은 셀주크 투르크의 장식적 채
색삽화에 등장하는 동물의 모습으로부터 영향 받은 것으로, 비늘로 덮인 몸과 길고 날카로
운 발톱, 그리고 뾰족한 꼬리가 특징이다. 악마는 왼손에 유다를 옭아 맨 밧줄을 잡고, 오른

152 탁시아르케(Taxiarke: 대천사) 성당 혹은 카르슈 킬리세(Karşı kilise)
1212, 네이브 서쪽 벽면, 귈셰히르(Gülşehir), 카파도키아

153 〈지옥〉
탁시아르케(Taxiarke: 대천사) 성당 혹은 카르슈 킬리세(Karşı kilise), 1212, 네이브 서쪽 벽면, 귈셰히르(Gülşehir), 카파도키아

손에 뱀으로 만든 고삐를 쥐고 있는데, 그의 앞에는 붉은 색으로 그려진 나체의 작은 인물이 앉아 있다. 이 인물은 죄인들의 영혼을 상징하며, 죄인들 중의 죄인인 유다의 영혼을 나타내는 것으로 해석된다. 한편 용의 주위로는 지옥의 형벌을 받는 사람들의 모습이 그려져 있다.

그런데, 비잔티움의 전통적 도상에서 볼 수 없던 새로운 요소들, 즉 유다 이스카리옷과 저주 받은 성직자들은 어디서 비롯한 것일까? 유다는 예수의 열 두 제자 중 한 명이었으나, 결국 스승을 배반하고 자살로 생을 마감한 인물이다. 예수를 배반한 그의 죄는 그리스도교의 분열을 조장하는 온갖 이설과 이단을 퍼뜨리는 죄의 원조라고 할 수 있다. 유다의 품에 안겨있는 저주 받은 성직자들의 모습은 영지주의, 마니케이즘, 마르치오니즘, 그리고 단성론 등의 이단을 전하는 자들을 나타낸다. 카르슈 킬리세의 그림이 그려지던 13세기, 카파도키아는 셀주크 투르크의 점령 하에 놓이게 되었는데, 이 같은 정치적 상황을 고려했을 때, 비잔티움 교회의 영향력이 직접 미치지 못하게 된 틈을 타 다시금 고개를 든 이단적 성향과 그 추종자들을 상징하는 것으로 해석된다. 즉, 이단의 발흥에 대한 일종의 경고인 것이다.

카르슈 킬리세를 방문하는 신자들은 일층의 성당을 거쳐 이층으로 오게 되는데, 계단을 통해 이층에 도착하는 순간, 네이브의 북쪽, 즉 그들의 눈앞에 그려진 〈천국〉 도상을 보게 되며, 미사가 끝난 후 성당을 떠날 때는 서쪽 벽면에 그려진 〈사이코스타시아〉와 〈지옥〉을 마지막으로 보게 된다. 이 같은 세심한 도상배치에는 신자들의 교회에 대한 충실성과 윤리적 각성을 촉구하는 의미가 담겨있다.

동물적 본성을 드러내는 나체의 흰색 악마 그리고 기괴한 모습의 용은, 이미 위에서 언급한 대로, 정복자의 문화에서 영향 받은 바 크다. 특히 흰색의 악마는 흑백에 대한 전통적 관념이 송두리째 무너졌음을 보여준다. 성화상 논쟁으로 진통을 겪은 비잔티움 세계에서는 어떤 존재를 형상화하는 데 있어서 매우 민감하게 반응하였고, 화가들에게는 따라야 할 수 칙이 있었으며, 또한 악마적 형상을 그리는 것 자체에 거부감을 가졌음은 극히 드물게 발견되는 악마도상이 반증한다. 그런데 13세기의 카파도키아는 셀주크 투르크 지배 아래 들게 되었고, 도상학적 표현에 있어서 이전의 규범으로부터 자유로워졌다. 카르슈 킬리세의 도상은 비잔티움의 전통에 비추자면, 일종의 일탈현상이겠으나, 새로운 문화접변 현상으로 보자

면 창조적인 탄생인 것이다.

한편, 제정일치 사회였던 비잔티움의 붕괴 위기는 정치적 혼란 외에 필연적으로 종교적 혼란을 초래하였을 것이다. 황제의 승리가 곧 그리스도의 승리로 인식되었던 사회에서, 제국의 분열과 쇠퇴는 감당하기 어려운 정신적 공황상태를 야기하였을 것이며, 이러한 심리가 투영된 것이 카파도키아의 혼란스러운 〈최후의 심판〉도상이라고 할 수 있겠다.

8) 시나이 산 – 성 카타리나 수도원

콘스탄티노플이 점령되자 예술가들은 다른 비점령지로 피신하거나, 새로운 후원자를 따라 외지로 이동하였고, 그 결과 콘스탄티노플 양식이 넓은 지역으로 퍼져나가게 됨은 이미 설명한 바 있다. 그 중의 한 곳이 바로 시나이 산의 성 카타리나 수도원이다. 성 카타리나 수도원에 소장된 이콘들 중 13세기 초반에 제작된 작품들은 높은 예술 수준을 보여주는데, 이들은 콘스탄티노플로부터 피신해온 예술가들에 의해 제작된 것이다.

나무판에 템페라로 그린 〈성 판텔레이몬〉St. Panteleimon은 콘스탄티노플 양식에 따라 제작된 이콘으로, 치유의 기적으로 명성이 높았던 의사 성인의 초상 둘레에 성인의 생애와 순교 장면을 작은 칸에 그려넣었다. 세밀한 묘사와 섬세한 붓질은 콘스탄티노플의 세련된 양식을 잘 보여준다(그림154).

9) 세르비아Serbia

라틴 점령기의 세르비아는 강력하고 부유한 국가로 부상해 있었으며, 독자적인 교회와 문화를 갖추게 되었다. 13세기의 가장 중요한 비잔티움 벽화가 제작된 곳이 바로 세르비아였으며, 이는 콘스탄티노플에서 온 화가들에 의한 것이었다. 세르비아에 비잔티움 예술이 꽃피게 된 데는 성 사바St. Sava, 1174-1236의 역할이 매우 크다. 그는 세르비아의 왕자였으나, 스스로 물러나 동생 슈테판Stefan, 재위 1217-1228을 왕위에 올리고 자신은 수도자의 길을 걸었다.

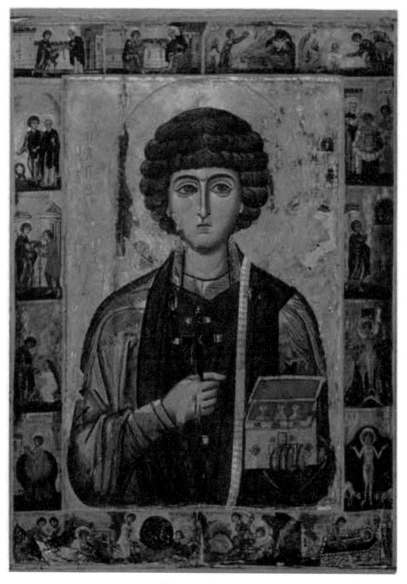

154 ⟨성 판텔레이몬⟩
13세기 초, 이콘, 성 카타리나 수도원, 시나이

1219년 니케아 총대주교로부터 대주교로 임명된 그는, 세르비아 교회를 조직하고 예술 활동을 후원하였다. 라틴 점령기동안 세르비아는 콘스탄티노플, 테살로니카, 그리고 아토스 산을 비롯한 비잔티움 문화예술의 중심지와 긴밀한 관계를 유지하였고, 특히 콘스탄티노플 의 예술가들을 불러들여 세르비아의 교회건물을 장식하도록 함으로써 비잔티움 예술의 계 승자임을 자처하였다. 그러나 회화 이외에, 건축과 조각은 서유럽, 특히 북부 이탈리아의 영 향을 받았다. 세르비아의 예술은 12세기에 유행했던 다이나믹하고 기교적인 스타일에서 벗 어나, 좀 더 장대하고 침착한 양식을 발전시켰다.

스투데니차Studenica 수도원의 성모성당은 1190년에 건립된 작고 아름다운 성당으로서, 내부는 콘스탄티노플 출신 화가에 의해 1208-1209년경에 제작된 프레스코화로 장식되어 있다. 〈십자가처형〉의 인물들은 이전 시기의 비잔티움 회화보다 훨씬 볼륨감이 있고, 좀 더 회화적으로 표현되었다(그림155). 또한 표정이나 몸짓의 과장됨이 가라앉아, 진중하고 깊 이 있는 종교적 감성을 느끼게 한다. 그러나 세르비아의 교회미술은 국가의 시조나 역사적 인물의 초상, 그리고 그들의 생애, 당대의 공의회 등 역사적 사건을 교회 내부 장식의 주제 로 삼기 시작했으므로, 시간과 공간을 초월한 종교적 주제만을 다루던 전통적인 비잔티움 회화로부터 멀어지는 계기가 되었다. 또한 교회 건물의 흰 대리석 외벽을 장식하는 섬세한 조각도 비잔티움의 건축전통과는 거리가 있는 것이었다.

밀레셰바Mileševa 수도원의 예수승천성당 역시 스투데니차 성당처럼 조형적인 양식을 사 용한 프레스코화를 선보인다. 예수 그리스도의 빈 무덤 사화를 그린 〈흰색 천사〉는 젊은이 다운 불그스레한 뺨과 곱슬곱슬한 갈색 머리털, 그리고 친근한 얼굴을 가진 완벽한 인간의 모습으로 재현되었음에도 불구하고, 이 세상의 자연질서를 넘어서는 신비스럽고 두려운 매 력을 발산한다(그림156). 이는 그가 걸친 눈부시게 흰 키톤chiton과 히마티온himation에서 상당 부분 연유하며, 초기 그리스도교 이래로 빛과 연결된 존재로서 천사를 표현하던 전통은 여 기서 완성에 다다르게 되었다. 이 프레스코화는 그리스도의 수난과 죽음 이후 그의 무덤을 찾은 마리아 막달레나와 또 다른 마리아가 하늘에서부터 내려와 무덤의 돌을 옆으로 굴리고 그 돌 위에 앉은 천사를 목격하는 장면을 그리고 있다. 천사는 무덤으로 다가오는 두 여인에

155 〈십자가처형〉
1208-1209, 성모성당, 스투데니차 수도원, 크랄례보(Kraljevo), 세르비아

게 그리스도의 부활을 알리는 역할을 맡고 있으며, 이 천사의 모습에 놀란 두 여인은 서로에게 몸을 의지한 채 기쁨과 두려움에 떨고 있다. 비잔티움의 전통은 '빈 무덤'이라는 이미지를 사용하여, 성경의 내용에 충실한 시각적 설명으로 그리스도의 부활을 묘사한다. 예수 그리스도의 부활은 인간이 지어낸 이야기가 아니라 천사의 메시지를 통해 인간에게 전달되는 하느님의 말씀이라는 것이 빈 무덤 사화의 요지이다. 이는 무덤으로부터 살아나 하늘로 오르는 놀라운 기적적 사건으로 그리스도의 부활을 표현하는 서유럽의 전통적 도상과는 확실히 다른 것이다. 빈 무덤과 천사, 그리고 두 여인들이라는, 어찌 보면 단순하게도 비춰질 수 있는 요소만으로 어떻게 그리스도교의 핵심이라고도 할 수 있는 부활사건이 이토록 훌륭하

156 〈흰색 천사〉
1228 이전, 예수승천교회, 밀레셰바(Mileševa) 수도원, 세르비아

게 표현될 수 있었을까? 그것은 바로 '빛'이라는 시각적 요소 때문이다. 그리스도의 부활사
건에 관해 마태오복음은 그 천사의 모습이 "번개처럼 빛났고 옷은 눈같이 희었다"고 전하
고 있으며(마태 28,3), 마르코복음은 "하얗고 긴 겉옷을 입은 젊은이"(마르 16.5), 그리고 루
카복음은 "눈부시게 차려 입은 남자"로 천사를 묘사하고 있다(루카 24.4). 밀레셰바의 천사
는, 두 명의 여인과 무덤 등 화면의 구성요소 모두를 압도하는 크기로 그려져 있다. 그러나
이 천사가 화면을 지배하고 보는 이의 눈을 사로잡는 요인은 단지 그 크기 때문만이 아니라,
어두운 황갈색 배경 위에 두드러지는, 천사의 눈부시게 흰 옷이 이뤄내는 급작스런 색채의
대비 때문이기도 하다. 흰색은 빛의 색이며, 이는 하느님의 본성에 가까운 천사의 옷에 가장
적합한 색채인 것이다. '빛'은 범상한 이미지에 새로운 영적 차원을 부여하여, 부활한 그리
스도의 영광이 천사의 빛나는 흰 옷에 반영되어 있음을 볼 수 있게 한다.

안식일이 지나고 주간 첫날이 밝아 올 무렵, 마리아 막달레나와 다른 마리아가 무덤을 보러 갔다. 그런데 갑자기 큰 지진이 일어났다. 그리고 주님의 천사가 하늘에서 내려오더니 무덤으로 다가가 돌을 옆으로 굴리고서는 그 위에 앉는 것이었다. 그의 모습은 번개 같고 옷은 눈처럼 희었다. 무덤을 경비하던 자들은 천사를 보고 두려워 떨다가 까무러쳤다. 그때에 천사가 여자들에게 말하였다. "두려워하지 마라. 너희가 십자가에 못 박히신 예수님을 찾는 줄을 나는 안다. 그분께서는 여기에 계시지 않는다. 말씀하신 대로 그분께서는 되살아나셨다. 와서 그분께서 누워 계셨던 곳을 보아라. 그러니 서둘러 그분의 제자들에게 가서 이렇게 일러라. '그분께서는 죽은 이들 가운데에서 되살아나셨습니다. 이제 여러분보다 먼저 갈릴래아로 가실 터이니, 여러분은 그분을 거기에서 뵙게 될 것입니다.' 이것이 내가 너희에게 알리는 말이다." 그 여자들은 두려워하면서도 크게 기뻐하며 서둘러 무덤을 떠나, 제자들에게 소식을 전하러 달려갔다. 그런데 갑자기 예수님께서 마주 오시면서 그 여자들에게 "평안하냐?" 하고 말씀하셨다. 그들은 다가가 엎드려 그분의 발을 붙잡고 절하였다. 그때에 예수님께서 그들에게 말씀하셨다. "두려워하지 마라. 가서 내 형제들에게 갈릴래아로 가라고 전하여라. 그들은 거기에서 나를 보게 될 것이다"(마태오 복음 28,1-10).

10) 불가리아

불가리아도 콘스탄티노플의 영향을 받았으나, 세르비아 예술의 개화 정도에는 미치지 못하였다. 1259년, 수도 소피아 근처에 세워진 보야나Boyana 성당은 개인의 특징을 보여주는 초상이라는 새로운 시도를 하였다. 그리스도의 초상과 기증자 칼로얀Kalojan과 부인 데시슬라바Desislava의 초상이 유명하다(그림157, 158).

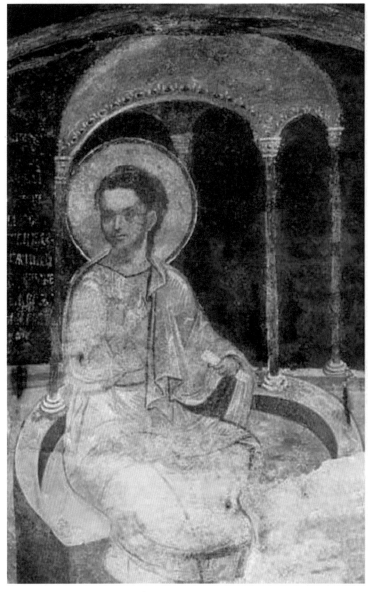

157 〈성전에서 학자들과 토론하는 예수〉
13세기 중반, 프레스코화, 보야나(Boyana) 성당, 소피아, 불가리아

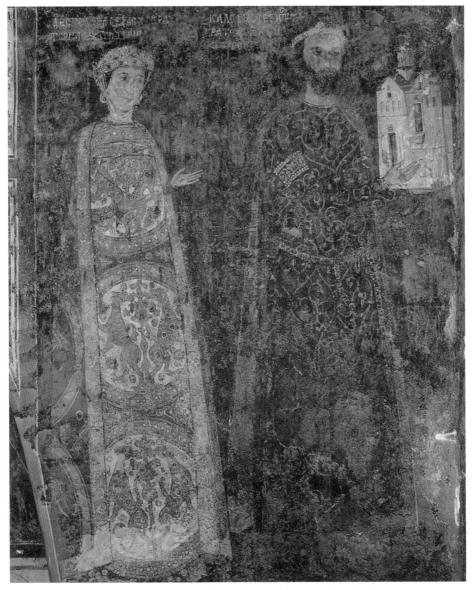

158 〈기증자 부부〉
13세기 중반, 프레스코화, 보야나(Boyana) 성당, 소피아, 불가리아

159 〈가브리엘 대천사〉
1360경, 나무에 데트랑프화, 힐란다르(Hilandar) 수도원 성당 이코노스타시스, 아토스산

제 8 장
팔라이올로고스 왕조의 번영과 최후(1261-1453)

1261년, 미카엘 8세 팔라이올로고스Michael VIII Palaiologos, 재위 1261-1282가 콘스탄티노플을 탈환하고 팔라이올로고스 왕조를 세움으로써 비잔티움 제국은 마침내 라틴점령기에 종지부를 찍게 되었다. 팔라이올로고스 왕조는 비잔티움 제국의 영광을 재현하려는 노력을 기울이며 약 200년간 문화예술의 꽃을 다시 피웠다.

그러나 비잔티움 제국의 영토는 이전에 비해 상당히 축소되었고, 주변의 적들로부터 계속 공격받으며 경제적으로 소진되어 갔다. 트레비존드 왕국과 에피루스 전제국가는 독자적인 정치체제를 유지하였으며, 라틴족은 펠로폰네소스와 그리스 본토, 그리소 주변 섬들을 계속 점유하였다. 한편 베니스와 제노바는 해상권을 장악하였고, 소아시아는 대부분 투르크족의 지배하여 놓였다.

미카엘 8세의 뒤를 이어 안드로니코스 2세 팔라이올로고스Andronikos II Palaiologos, 1282-1328가 들어서면서 비잔티움 제국은 내부의 위기를 맞게 되었다. 왕위계승 문제로 약해져 가는 제국은 투르크의 위협으로 더욱 위태롭게 되었으며, 계속되는 전쟁은 제국의 군사적, 경제적 몰락을 재촉했다.

한편 사회적 혼란도 가중되었는데, 그 한 예로 테살로니카에서는 젤로트 반란The Zealots, 1342-1350이 일어났다. 이는 경제적 문제로 촉발된 백성들의 반란으로서, 제국의 기초를 뒤흔드는 사건이었다. 14세기 중엽의 비잔티움 제국은 콘스탄티노플과 펠로폰네노스의 모레아 Morea로 영토가 급격하게 줄어들었다.

15세기가 시작될 무렵, 제국은 분열의 위기를 맞게 되었다. 가톨릭 교회와의 일치를 주장하는 통합주의자Unionists와 완강하게 반라틴주의를 고수한 비통합주의자Anti-Unionists의 첨예한 대립과 갈등은 비잔티움 제국을 내부로부터 붕괴시켰고, 경제적으로도 라틴족의 식민지로까지 전락하게 되었다.

마침내 오스만 투르크의 정복자 메흐메트 2세Mehmet II, 1432-1481가 포병대를 앞세우고 콘스탄티노플을 공격하자, 콘스탄티누스 11세 드라가세스Constantinus XI Dragases, 재위 1448-1453는 제국을 구하려는 최후의 일전을 벌였으나 결국 전사하였고, 이로써 1123년간의 비잔티움 제국의 역사는 막을 내리게 되었다. 때는 1453년 5월 29일 화요일이었다.

1. 팔라이올로고스 문화부흥

모든 면에서 위협을 받던 팔라이올로고스 시대의 사람들은 신비주의Mysticism에서 그들의 종교적 안식처를 발견하게 되었고, 한편으로는 라틴인에 대항하는 의미로 그리스인으로서의 정체성을 보다 확고히 하려는 경향을 보이게 되었다. 이는 팔라이올로고스 왕조 시기에 일어난 두 가지 지적운동으로 구체화되었다. 첫째는 종교적 쇄신이고, 둘째는 인문주의 심화운동으로서, 이 두 가지 운동은 비잔티움 예술활동의 재개에 많은 영향을 미쳤다.

정치적·경제적 몰락이 비잔티움 제국의 예술활동을 축소시켰던 것은 사실이지만, 콘스탄티노플의 탈환은 '팔라이올로고스 르네상스'라고 불리는 문화부흥으로 이어졌다. 이는 당시의 혼란스러운 정치 여건과는 대조를 이루는 현상으로서, 예술은 황실예전과 종교에 필수불가결한 요소였다는 점에서 그 이유를 찾아볼 수 있다.

'팔라이올로고스 르네상스는' 안드로니코스 2세 때 절정에 달하였는데, 그는 학자이자 예술후원가인 테오도로스 메토키테스Theodoros Metochites, 1270-1332를 고문으로 영입하였으며, 예술과 문학, 그리고 과학 등 다방면에 걸친, 비잔티움 역사상 최후의 문화부흥을 이끌어 갔다. 비잔티움 제국 초기의 유산을 부활시키려는 이러한 시도는 헬레니즘의 고전문화와 영광

160 〈이코노스타시스〉
1316-1318, 성 그레고리오스 교회, 스타로 나고리치노(Staro Nagoričino), 마케도니아

스러웠던 과거로의 회기를 의미했다. 이는 제국의 정체성 확립이라는 문제에 직결된 것으로서, 라틴족과 투르크족의 위협에 직면했던 비잔티움 제국으로서는 당연한 반응이었다.

콘스탄티노플 외에 테살로니카와 모레아도 예술방면의 중요한 역할을 담당하였는데, 특히 콘스탄티노플은 제국의 수도인 동시에 동방정교의 주교좌가 있는 곳이라는 상징적 중요성에 의해서 그 예술은 비잔티움 제국의 정치력이 미치지 못하는 곳에도 큰 영향을 주었다.

1) 이콘

팔라이올로고스 왕조 시기의 이콘 제작은 전례가 없을 정도로 활발하게 이뤄졌다. 이는

이콘이 당시 종교생활에서 매우 중요한 위치를 차지했음을 반증하며, 교회 내부구조에서 이코노스타시스의 중요성이 강조되고 이에 따라 이콘의 수요가 증가한 결과에 따른 것이다.

스타로나고리차네Staro Nagoričane의 성 그레고리오스 성당은 마케도니아 왕조 시기에 건립되었으나, 세르비아의 점령 이후 재건축된 교회이다. 내부 전체가 프레스코화로 장식되었으며, 이코노스타시스에는 작은 문 양편으로 성 그레고리오스와 팔레고니티사Palegonitissa 성모의 이콘을 그렸다(그림160). 팔레고니티사는 성모 이콘의 한 형태로서, 얼굴을 뒤로 젖힌 채 성모의 얼굴을 만지며 성모의 품에서 놀고 있는 아기 예수와 그를 바라보는 성모의 모습을 그린 것이며, 엘레우사 성모의 변형이라고도 할 수 있다. 아토스 산의 힐란다르Hilandar 수도원 성당에는 대천사 가브리엘이 이코노스타시스에 그려졌고(그림159), 콜롬나Kolomna의 성 보리스와 성 글렙St. Boris and St. Gleb 교회를 위해서는 두 성인의 초상과 일생을 담은 이콘이 제작되었으며 (그림161), 이코노스타시스를 위한 이콘뿐 아니라 종교행렬예식에 사용하기 위한 양면 이콘도 만드는 등 교회를 위한 이콘제작은 팔라이올로고스 왕조 시기에 매우 활발하게 이뤄졌다(그림162, 163).

교회에서의 수요증가와 더불어, 특정 성인을 공경하고 그에게 기도하는 개인신심의 발달도 이콘 제작의 활성화에 한 몫을 했다. 또한 팔라이올로고스 왕조 시기에는 모자이크로 된 이콘이 유행하였다. 귀족들의 취미를 반영하는 모자이크 이콘은 매우 작은 테세라tessera를 사용하기 때문에 고도의 제작 기술을 요구하며, 칠보나 귀금속으로 이콘의 테두리를 만드는 등 재료도 값비싼 것을 이용하였다. 14세기 전반기에 콘스탄티노플에서 제작된 〈성 테오도로스 스트라텔라테스〉St. Theodoros Stratelates 이콘은 휴대용의 작은 크기이며, 색유리 조각, 대리석, 벽옥, 라피스 라줄리Lapis lazuli, 그리고 동을 이용하여 정밀하게 만들어졌다(그림164).

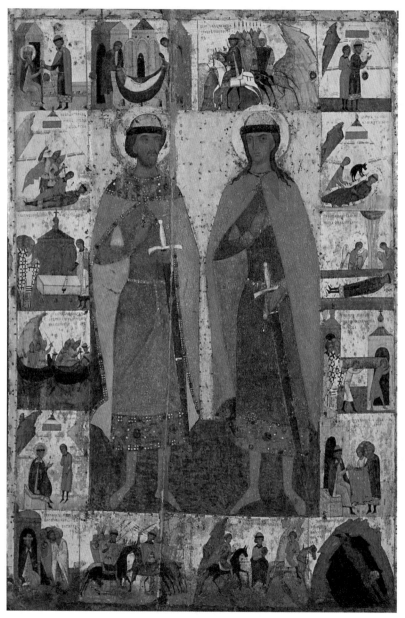

161 ⟨성 보리스와 성 글렙⟩
14세기, 나무위에 템페라화, 트레티야코프(Tretyakov) 갤러리, 모스크바

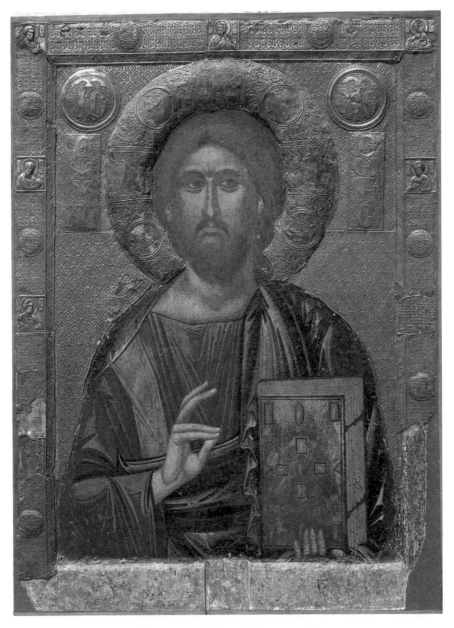

162 〈그리스도, 영혼의 구원자(Psyhcosostis)〉
14세기 초, 나무패널 위에 템페라, 린넨과 은, 콘스탄티노플 제작, 성 클레멘스 교회 이콘 갤러리, 오흐리드(Ohrid)

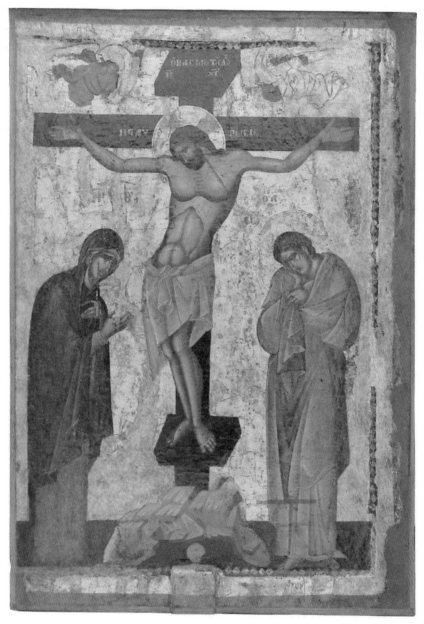

163 〈십자가 처형〉
14세기 초, 나무패널 위에 템페라, 린넨과 은, 콘스탄티노플 제작, 성 클레멘스 교회 이콘 갤러리, 오흐리드(Ohrid)

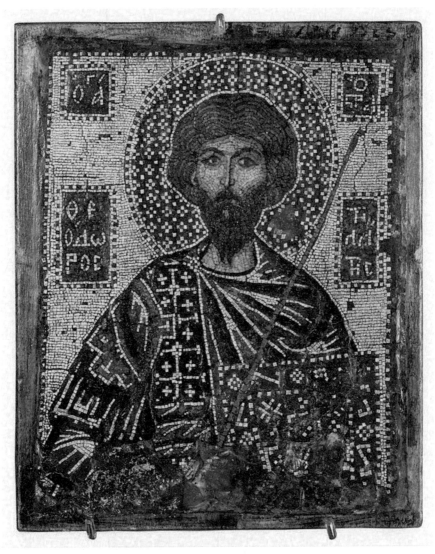

164 〈성 테오도로스 스트라텔라테스(Stratelates)〉
14세기 전반, 모자이크 이콘, 9×7.4 ㎝, 콘스탄티노플 제작, 페테스부르그, 에르미타쥬 박물관 소장

2) 채색삽화

채색삽화는 회화 등 다른 예술부문에 비해 제작 활동은 비교적 저조했다. 그러나 콘스탄티노플에서는 귀족층을 대상으로 몇몇 중요한 작품들이 제작되었다.

요안네스 6세 칸타쿠제노스Ioannes VI Kantakouzenos, 재위 1347-1354 황제는 수도자로 은퇴하여 저술활동을 펼쳤는데, 자신이 신학적 주제에 관해 쓴 글들을 모아 『요안네스 6세 칸타쿠제노스의 신학개론』이라는 책으로 엮어냈다. 내부의 그림은 저자의 초상과 장식에만 국한되어 있어, 이전 시기에 다양한 그림이 그려지던 것과는 대조적인 모습이나, 인물의 표현에 있어서는 매우 사실적인 기법을 따른 점이 두드러진다. 폴리오 123v에는 성삼위를 상징하는 세 천사 아래로 황제와 수도자의 모습으로 그려진 저자의 이중 초상이 있다(그림165).

폴리오 92v는 헤시카즘Hesychasm이라 불리는 당대의 신비주의 사상을 반영한다. 헤시카즘은 '평화' 또는 '침묵'이라는 뜻으로, 수도원을 중심으로 일어난 그리스도교 신비주의 운동이며, 14세기 중반 동방정교의 공식적 이론으로 자리잡았다. 이미지와 언어 등 오감으로 포착되는 단계를 뛰어넘어, 조용한 가운데 기도와 묵상을 통해 얻게 되는 하느님과의 내면적 일치를 중요시 했다. 타볼산에서 제자들이 예수 그리스도의 참모습을 목격한 사건을 주제로 한 〈그리스도의 변모〉는 헤시카즘의 신학적 관심사를 그대로 보여준다(그림166). 예수 그리스도는 창조되지 않은 빛, 즉 태초로부터 존재하는 빛으로서 거룩한 성삼위Trinity의 한 위격이라는 것은 지상의 감각을 초월한 신비주의적 관조로만 파악할 수 있는 것이기 때문이다. 헤시카즘은 생명의 샘인 성모와 성삼위를 상징하는 그림들을 주로 사용하였다.

팔라이올로고스 시기의 채색삽화 중에는 서유럽의 영향을 받은 작품도 눈에 띈다. 『욥기 주석』에 실린 한 채색삽화는 욥이 잔치를 벌이는 장면을 보여주는데, 붉은색 장막이 드리워진 커다란 테이블 둘레에 욥과 그의 자식들이 둘러앉아 식사를 하며, 서로 이야기를 나누는 등 활기찬 분위기를 잘 담아냈다. 등장인물의 복장이나 자연스럽고 일화적인 동작, 고딕양식을 연상시키는 건물 등 비잔티움 도상에서는 볼 수 없던 새로운 요소이다(그림167).

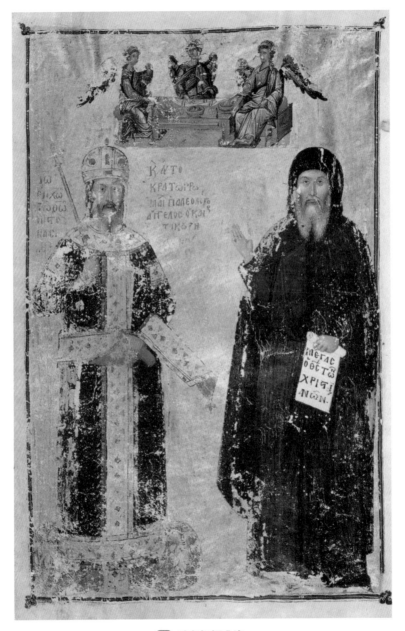

〈저자의 이중초상〉
1370-1375, 양피지에 채색삽화, 『요안네스 6세 칸타쿠제노스의 신학개론』 (ms. gr. 1242),
fol. 123v, 파리 국립도서관 소장

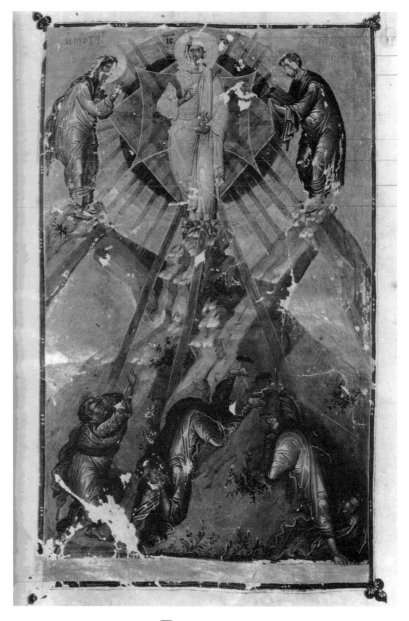

166 〈그리스도의 변모〉

1370-1375, 양피지에 채색삽화, 『요안네스 6세 칸타쿠제노스의 신학개론』 (ms. gr. 1242),
fol. 92v, 파리 국립도서관 소장

167 〈욥의 잔치〉
1362년, 종이, 욥기 주석(ms. gr. 135), fol. 18v, 모레아 제작, 파리 국립도서관

3) 공예, 직조

공예와 직조는 콘스탄티노플을 중심으로 작업이 이뤄졌으나 많은 작품이 제작되지는 않았고, 현재까지 남아있는 작품의 수도 적다.

모스크바 크레믈린Kremlin 궁에는 동석으로 만든 성 테메트리오스St. Demetrios 이콘이 소장되어 있다(그림168). 11세기에 제작된 동석이콘을 팔라이올로고스 왕조 때 은으로 테두리를 만들고 금을 입혔다. 성 데메트리오스는 4세기에 시르미움Sirmium에서 활동하였으며, 막시미아누스 황제의 박해기에 순교한 부제(副祭)이다. 그는 성 게오르기오스와 성 테오도로스 처럼 말을 탄 군사로 묘사되는 데, 이는 그가 그리스도의 군사로서 신앙을 전파하고 수호하기 위해 용감이 싸웠다는 의미를 가진다. 군인 복장을 한 전사 성인상이 악의 세력을 물리치는 보호자로서 구마적(驅魔的) 도상으로서의 성격이 강조된다는 점은, 전사가 중요한 사회적 지위를 얻었던 당대 상황을 고려하면 충분히 이해될 수 있다. 아랍과 투르크 세력으로

부터 제국을 지키는 전사이며 동시에 그리스도교의 전사라는 점은 이들의 도상이 교회 안에 널리 퍼지는데 한 몫을 했다. 이들은 무엇보다도 악한 세력으로부터의 보호자였기 때문에, 보이는 적은 물론 보이지 않는 악마와도 매 순간 맞서야 하는 그리스도교인들은 전사 성인들의 도움을 절실히 필요로 했던 것이다.

　'샤를마뉴의 달마티카'로 불리는 사코스Sakkos는 15세기 전반기에 콘스탄티노플에서 제작된 주교복이다. 사코스는 무릎 아래까지 오는 길이의 긴 드레스 형태로 통이 넓은 소매가 달려있다. 그리스도가 십자가 처형 전에 로마병정들로부터 매를 맞고 조롱당할 때 입었던 옷에서 유래하며, 원래는 겸손과 인내를 상징하는 의복으로서 황제가 입던 것이었다. 푸른색 비단에 금실로 수를 놓았으며, 앞면에는 천사들과 성인들에 둘러싸인 예수 그리스도, 뒷면에는 예수 그리스도의 영광스러운 변모가 각각 그려졌다. 소매부분에는 예수 그리스도가 사도들에게 성체와 성혈을 나눠주는 모습이 있다.

169 <주교복(Sakkos)>
15세기 전반, 푸른색 비단에 금실 장식, 콘스탄티노플 제작, 바티칸 박물관 소장, (왼쪽) 앞면, (오른쪽) 뒷면

4) 건축

'팔라이올로고스의 르네상스'라는 표현은 건축분야에는 적용하기 어렵다. 경제력의 쇠퇴로 인하여 이 시기의 건축, 토목분야의 활동은 오히려 쇠퇴하였기 때문이다. 따라서 새로운 건축양식을 기대하기는 어려웠고, 다만 좀 더 날렵한 외형을 선호하였으며 갤러리, 또는 장례용 성당으로 주로 쓰이는 소성당 – 파레클레시온parekklesion – 등의 부속건물을 성당에 첨가하는 특징을 보였다.

콘스탄티노플에서는 콘스탄티누스 립스 성당의 남쪽에 세례자 성 요한에게 봉헌된 성당이 1286년과 1304년 사이에 건립되었고, 이후 바깥쪽 나르텍스exonarthex와 파레클레시온이 덧붙여 지어졌다. 팔라이올로고스 왕조 시기에 팜마카리스토스Pammakaristos 성당의 내부

170 성모성당
1318-1321, 그라차니차(Gračanica), 세르비아

에도 파레클레시온이 건립되었고, 안드로니코스 2세의 고문이었던 테도도로스 메토키테스
는 코라Chora 성당을 재건하면서 나르텍스와 파레클레시온을 덧붙였다.

수도에서의 주문이 줄어들자 건축가들은 지방으로, 그리고 해외로 흩어졌다. 테살로니
카의 성 사도 교회와 모레아 지방의 판타나사Pantanassa 성모 교회가 당시 건립된 교회들이다.

한편 건물의 외부를 좀 더 장식적으로 마무리하는 경향이 팔라이올로고스 왕조 시기에
뚜렷하게 나타났다. 이전의 교회들이 외부보다는 내부 장식을 더 중요시했던 것과는 상이하
며, 동시대 서유럽의 고딕양식 성당이 인물이나 식물, 동물 문양으로 외부를 장식하던 것과
유사하다. 이런 경향은 특히 세르비아에서 현저하게 나타났는데, 그라차니차Gračanica의 성모

171 성모성당 1413-1417, 칼레니츠(Kalenić), 세르비아

성당의 외벽에는 석회암과 붉은색 벽돌을 교대로 사용하고, 여기에 부채무늬, 지그재그 무늬, 격자무늬, 원으로 둘러싸인 마름모꼴, 삼각무늬의 도기 장식을 넣어 다양한 장식적 효과를 주었다. 또한 벽감과 아치형 장식, 그리고 정면의 아치형 박공은 빛과 그림자의 대조를 통해 건물 전체에 부조적 장식효과를 주었다(그림170).

칼레니츠Kalenić의 성모성당도 흰색돌과 붉은 벽돌의 조화로 외부를 매우 아름답게 꾸몄으며, 특히 창문틀에는 새와 그리폰, 그리고 사자를 부조로 새겨넣어 화려하게 장식하였다(그림171).

5) 프레스코화

프레스코화는 벽면에 회반죽을 바르고 그 위에 물에 갠 안료로 그림을 그린 것이다. 석회가 마르기 전에 빨리 그려야 하는 어려움이 있었지만, 팔라이올로고스 왕조 시기에는 모자이크화보다 프레스코화를 더 많이 제작하였다. 거기에는 경제적 이유 외에 심미적 이유도 있었고, 신학의 자극을 받아 더욱 풍부해진 회화의 소재를 다루기에는 자유로운 표현이 가능한 프레스코화가 모자이크화보다 유리하였기 때문이기도 하다.

예수 그리스도가 사도들에게 직접 성체를 분배하는 장면은 콤네노스 왕조 시기이래로 교회의 앱스부분에 많이 그려졌다. 이는 미사 중 행해지는 성찬의 전례를 상징적으로 묘사한 것이며, 성체가 단순한 밀떡이 아니라 그리스도의 살로 변한다는 실체변화(實體變化)의 도그마를 시각화한 것이다. 이 같은 신학 사상은 서유럽의 철학적 사변과 논증에 의지하기보다는 팔라이올로고스 왕조 시기에 활발했던 신비주의 운동에 의해 자연스럽게 받아들여졌다. 팔라이올로고스 왕조 시기에 와서는 성체분배뿐 아니라, 성혈의 분배까지 그림으로 나타내게 되었고, 미사와 성체성사의 신비를 더욱 자세히 묘사하게 되었다.

스투데니차 수도원의 왕의 성당Church of the King은 세르비아의 왕 밀루틴Milutin에 의해 1313년 또는 1314년에 건립된 것으로 성 요아킴과 성녀 안나에게 봉헌되었다. 앱스의 벽

172 〈예수 그리스도의 성체 분배〉
1313-1314, 왕의 성당, 스투데니차, 세르비아

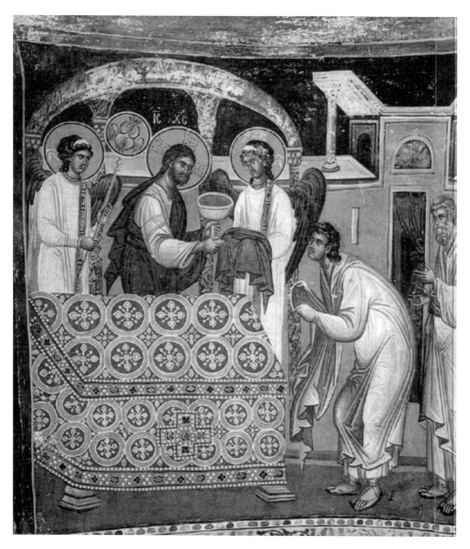

173 〈예수 그리스도의 성혈 분배〉
1313-1314, 왕의 성당, 스투데니차, 세르비아

면에는 성체와 성혈을 분배하는 예수 그리스도의 모습이 중앙의 창문을 중심으로 좌우에 각각 그려졌다(그림172, 173).

신학적 논쟁이나 도그마dogma를 시각화하는 경우도 잦아졌다. 예수 그리스도를 어린 양으로 표현하는 것은 구약의 파스카Pascha 축제와 연결된다. 탈출기에 의하면 모세가 이스라엘 백성을 이집트로부터 데리고 나오려 할 때, 이집트의 파라오는 이를 거부하였다. 이후 이집트에는 열 가지 재앙이 내리게 되었고, 마지막 재앙은 맏아들의 죽음이었다. 이스라엘 백성들은 문설주에 어린 양의 피를 바르고 재앙으로부터 구해졌고, 마지막 재앙이 지나간 뒤 그들은 이집트로부터 해방된다. 이 사건은 과월절(過越節) 풍습으로 전해 내려오게 되었으며, 신약성경에 연결되어 예수 그리스도를 '하느님의 어린 양'으로 묘사하게 된다. 그리스도는 인류를 죽음이라는 재앙으로부터 구원하는 희생양이라는 의미이다.

서유럽의 경우 그리스도를 상징하는 '하느님의 어린양' 도상은 초기 그리스도교 시기 이래로 꾸준히 발전해 갔지만, 비잔티움 제국의 경우는 예수 그리스도를 동물로 묘사하는 것, 즉 어린 양으로 묘사하는 것을 금지한 트룰로(Trullo) 공의회의 영향으로 '하느님의 어린양' 도상은 그려지지 못하였다. 대신 어린아이의 모습을 한 예수 그리스도가 제대 위의 성반에 눕혀져 있는 모습을 그려, 마치 어린 양처럼 미사의 희생제물로서 바쳐짐을 나타내었다. 이러한 도상을 '(빵을) 쪼갬'이라는 의미인 '멜리스모스'melismos라고 하며, 미사의 봉헌물인 빵과 포도주는 결국 예수 그리스도의 몸과 피라는 시각적 확언이라 할 수 있다.

멜리스모스 도상은 비잔티움 제국 전역으로 퍼져나갔고, 제단의 프레스코화로 또는 전례용품의 장식으로 다양하게 사용되었다. 콤네노스 왕조 시기에 그려진 쿠르비노보 성당의 예는 멜리스모스의 초기의 예에 해당하며, 마트카Matka의 성 안드레아 수도원 성당에는 14세기 말에 그려진 멜리스모스 도상이 있다(그림174). 두 명의 천사가 호위하는 가운데, 제대 위의 성반 위에 아기모습의 예수 그리스도가 보인다.

또한 '우리와 함께 계시다'라는 의미의 그리스도 임마누엘 도상도 자주 그려졌다. 그리스도 임마누엘은 주로 어린이의 모습으로 그려지는 도상으로서, 어린 아이로 표현된 예수

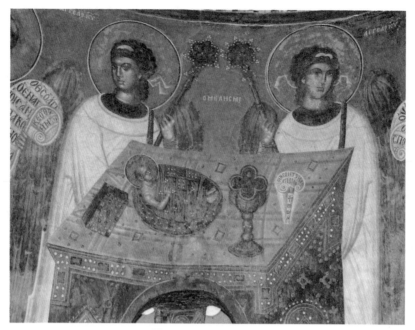

174 ⟨멜리스모스(Melismos)⟩
14세기 말, 사도 성 안드레아(Sveti Andreja) 수도원 성당, 마트카(Matka), 마케도니아

그리스도와 함께 그려지는 플라티테라platytera 성모 도상에도 등장한다.

한편, 십자가를 승리와 영광의 상징으로 보던 종래의 시각을 넘어서서, 고통의 종교적 의미를 인류 구원의 차원에서 새롭게 보게 되었고, 고통 받는 그리스도의 도상이 증가하였다.

프레스코화의 주제로서 미사 중에 읽는 성경의 내용을 그리기도 하였다. 예를 들면, 성지주일에는 창세기 49장 1-2, 8-12절을 읽는 것이 관례였으므로, 성경의 내용을 교회 벽에 그림으로 그리는 식이었다. 또한 천장의 돔에는 천상의 미사를 드리는 천사들의 모습이 새로이 그려지게 되어, 지상에서 거행하는 미사가 천상의 전례와 일치하여 하느님의 영광을 함께 찬미한다는 사상을 드러냈다. 코라의 구세주 성당에는 천상 미사에 참례하는 천사들의 모습이 장엄하게 표현되었다.

기존의 소재들은 신학적 연구를 통해 더욱 심화된 내용을 표현하게 되었다. 구약성경의 언약의 궤는 이스라엘의 역사에만 관련이 있는 것이 아니라, 인류의 구원에 대한 약속이자

표징의 의미로 그려졌고, 야곱의 사다리와 에제키엘서의 닫힌 문, 불타는 떨기나무 등은 모두 신약의 사건과의 관련하에서 재해석되었다. 특히 예수 그리스도의 탄생과 그의 인류구원 사업은 구약성경을 통해 이미 오래전부터 예고되고 준비되어 왔던 것임을 드러내는 다양한 이야기들이 그림의 주제로 채택되었다. 즉 구약은 신약과 별개의 것이 아니라 완성을 이뤄가는 관계이며, 구약에서 이미 신약의 사건을 예고했다는 사상이 그림에도 반영되었다.

성인들의 생애와 기적도 그림의 주제로 다양하게 채택되었다. 성 에우테미오스St. Euthemios는 팔레스티나의 수도생활을 창설한 인물로서, 당시 유행한 헤시카슴 운동과 관련하여 존경받았고, 그의 생애를 담은 프레스코화가 테살로니카의 하기오스 데메트리오스 성당의 파레클레시온에 그려졌다. 이 프레스코화는 화가 미카엘 아스트라파스Michael Astrapas와 에우티키오스Eutichios의 작품으로 알려졌다. 또한 성 니콜라오스 오르파노스St. Nicholaos Orphanos도 성인의 이름을 딴 테살로니카의 성당에 그가 행한 기적을 설명하는 그림으로 그려졌다.

이전 장에서 살펴본 대로, 교회내부의 장식 프로그램은 마케도니아 시기에 이미 정착되었다. 그러나 팔라이올로고스 시기에 새로운 소재의 그림들이 교회 내부 장식에 대거 도입되자, 여러 인물과 이야기들이 서로 중첩되기도 하는 등, 체계적이었던 도상 프로그램이 흐트러지는 경향이 나타나게 되었다.

팔라이올로고스 회화의 가장 큰 특징은 마케도니아 왕조의 작품, 특히 채색 삽화본의 그림을 모델로 삼았다는 점이며, 고전문화에 대한 취미는 당시 귀족 엘리트의 인문주의 운동을 반영하는 것으로서, 이는 고전주의로의 회기라는 측면에서 볼 때 팔라이올로고스의 르네상스라고 불릴만한 것이었다. 여인상기둥Caryatid을 비롯하여, 건물 장식에 조각을 많이 사용하는 것이나, 의인화된 인물을 그림에 그려넣는 것 등은 고전양식의 면모를 잘 보여준다. 또한 예수 그리스도의 예루살렘 입성 장면에 놀이하는 아이들의 모습을 주변에 그리는 것과 같이, 주제와 직접 연관이 없는 부차적이고 일화적인 장면이 즐겨 사용되었고, 구약성경의 예언자들을 그린 곳에 고대 철학자의 초상도 함께 그려졌다. 이런 소재는 장식적인 효과를 노린 것이지만, 종교예술의 세속화를 가져오기도 하였다.

2. 비잔티움 예술의 만개 - 팔라이올로고스 회화의 세 가지 경향

1) 세르비아

팔라이올로고스 회화의 첫 번째 경향은 세르비아의 작품들에서 나타났다. 비잔티움 제국의 전역에 콘스탄티노플 양식이 전해진 것은 사실이지만, 각 지역은 나름대로의 고유한 표현양식을 발전시켰기 때문이다. 소포차니Sopoćani의 성삼성당Holy Trinity Church에는 13세기 후반에 제작된 프레스코화가 남아있어, 당시 가장 진보적이었던 작품 경향을 알게 해준다.

서쪽 벽면에 그려진 〈코이메시스〉Koimesis, 즉 〈성모의 잠드심〉은 화면에 많은 인물들이 등장하는 거대한 구도가 특징이며 배경에 건축물을 사용하여 원근감을 비교적 잘 살린 작품이다. 일반적으로 세르비아의 작품들은 볼륨감 있는 형태와 공간감 있는 구성에 중점을 두었는데, 그림의 배경으로 풍경이나 건축물을 이용하여, 표현하고자 하는 장면을 구체적인 배경 위에 위치시켰다. 조형적으로 표현된 인물들의 풍만한 형태, 침착하고 절제 있는 동작, 그리고 차분하며 때때로 멜랑콜릭한 얼굴표정도 눈에 띈다. 색채의 사용에 있어서는 조화로운 배치를 통하여 화면에 리듬과 균형감을 준다. 세르비아의 회화는 종교적 주제를 덜 정적으로 표현하며, 관람자가 장면을 즉각적으로 이해할 수 있도록 세부적인 묘사에도 주의를 기울였으며, 전체적으로 장엄하고 장중한 인상을 준다.

위에서 언급한 스투데니차Studedica의 왕의 성당도 이와 비슷한 특징을 보여준다(그림 172, 173). 예수 그리스도로부터 성체와 성혈을 받아먹고 마시는 사도들의 모습이 앱스의 벽면에 크게 그려졌는데, 이는 성체성사에 관한 상징적 의미를 담은 것이다. 이전 시기의 도상보다 더욱 자세히 미사전례를 묘사하는 이런 그림들이 주로 앱스에 자리하게 되었던 이유는, 그림에 그려진 사도들과 똑같이 바로 이곳에서 신자들도 성체를 배령하기 때문이다. 즉 이 도상은 미사에 관한 회화적 설명이라고 할 수 있으며, 신학적 논쟁이나 교리 등으로 주제를 넓혀감으로써 다양한 그림의 제작을 시도한 팔라이올로고스 회화의 또 다른 모습이다.

한편, 스투데니차의 왕의 성당을 건립한 세르비아의 왕 스테판 밀루틴Stefan Milutin이 성당

175 〈성모의 잠드심(Koimesis)〉
1265경, 서쪽 벽면 프레스코화, 성삼성당, 소포차니(Sopoćani), 세르비아

의 모형을 봉헌하는 모습은 개인적인 특성을 사실적으로 보여주는 초상화의 예를 따르고 있다(그림176).

그라차니차Gračanica 성모성당의 돔 프레스코화는 다양한 주제를 그리는 팔라이올로고스 회화의 특징을 단적으로 보여준다. 돔의 중심에 자리한 그리스도 판토크라토의 둘레에는 천상의 미사를 거행하는 천사들이 그려졌다. 멜리스모스Melismos, 즉 제대 위헤 눕혀진 어린 예수 그리스도의 좌우에 천사들이 도열해 있고, 분향하는 천사에 이어 봉헌물을 들고 행진하는 천사들의 모습이 보인다(그림177).

프리즈렌Prizren에 위치한 레비슈Ljeviš의 성모성당은 1307년부터 1313년 사이에 건립되었는데, 바깥 나르텍스exonarthex에 그려진 이새의 나무에는 야곱이나 예언자, 그리고 성모 등 성경의 인물들 이외에 고대 철학자와 무녀들의 모습도 그려졌다. 한편 지차Žiča의 예수승천 성당에는 성탄절에 읽는 성경말씀인 〈예수 그리스도의 탄생〉을 새로운 방식으로 해석한 그림이 있어 관심을 끈다(그림178). 반원형의 화면의 윗부분에는 테오토코스의 품에 안긴 아

176 〈스테판 밀루틴(Stefan Milutin)〉
1313-1314, 왕의 성당, 스투데니차, 세르비아

기 예수 그리스도에게 선물을 바치는 동방박사와 목동들, 그리고 천사들이 그려졌고, 아랫부분에는 대주교들, 그리고 밀루틴 왕과 신하들이 있다. 그런데 이 그림에서는 특이하게도 두 명의 여인이 아기 예수와 테오토코스의 만돌라를 떠받치고 있어, 마치 고대 건축의 여인 상주를 그린 것처럼 보이며, 고전미술의 다양한 소재를 차용한 팔라이올로고스의 회화의 단면을 엿볼 수 있게 한다.

데차니Dečani의 판토크라토 성당은 팔라이올로고스 회화의 다양해진 주제를 한 눈에 볼 수 있다. 이 성당에는 예수 그리스도의 생애가 매우 자세하게 세부적으로 묘사되었는데, 그리스도의 수난을 다룬 장면만 40점, 그리고 최후의 심판 장면 26점이 그려졌다(그림179). 이외에도 구약성경 46장면, 교부의 강론집에서 다룬 내용 365장면, 그리고 약 백여 명의 인물상이 성당 전체에 빼곡히 들어차 있다. 데차니의 성당에는 테오토코스에게 바치는 찬미가를 시각화한 새로운 도상도 그려졌다(그림180). '아카티스토스'Akathistos란 일어서서 바치는 찬미가를 의미하는데, 여러 찬미가 중 테오토코스에게 바쳐지는 찬미가는 이미 6세기경부터 사용되어오던 것이었다. 데차니의 새로운 도상들은 보는 사람의 이해를 돕기 위해 긴 설명이 붙어있다.

2) 마케도니아

팔라이올로고스 회화의 두 번째 경향은 마케도니아 지방에서 발견된다. 테살로니카는 마케도니아 화파의 중심지였으며, 사실적인 표현과 인물의 개성을 뚜렷하게 드러내는 표현을 선호하였다. '영웅적 스타일, '입체파적 스타일', 혹은 '무거운 스타일'로 불리는 이 두 번째 회화 양식은 테살로니카에서 활동한 두 명의 화가, 미카엘 아스트라파스Michael Astrapas와 에우티키오스Eutichios가 발전시켰다. 이들은 부자지간으로서 모두 콘스탄티노플에서 교육받았으나 테살로니카에 와서 작업하면서 그들만의 독특한 화풍을 전개하였다. 비잔티움 세계에서는 화가 개인의 이름을 드러내는 것보다는, 교회활동의 일부로서 익명성을 유지하는 것이 관례였다. 회화에 있어서도 화가의 개성이나 창의력보다는 그림의 함축적 내용이 더

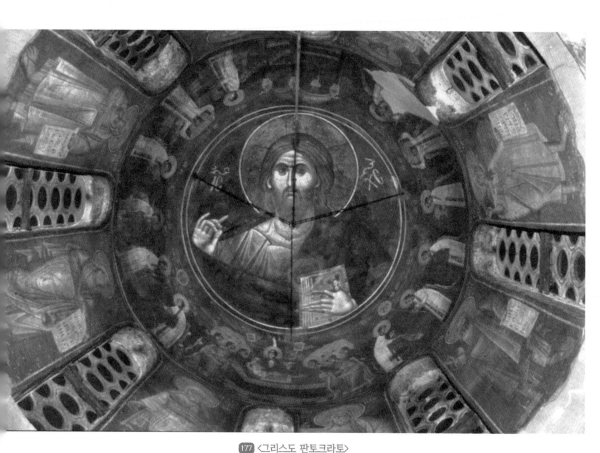

177 〈그리스도 판토크라토〉
1318-1321, 중앙돔 프레스코화(복원 전), 성모성당, 그라차니차(Gračanica), 세르비아

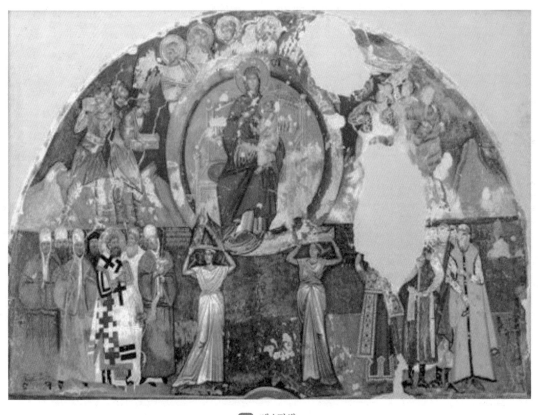

178 〈예수탄생〉
1309-1316, 정문의 동쪽 벽면, 프레스코화, 예수승천성당, 지차(Žiča), 세르비아

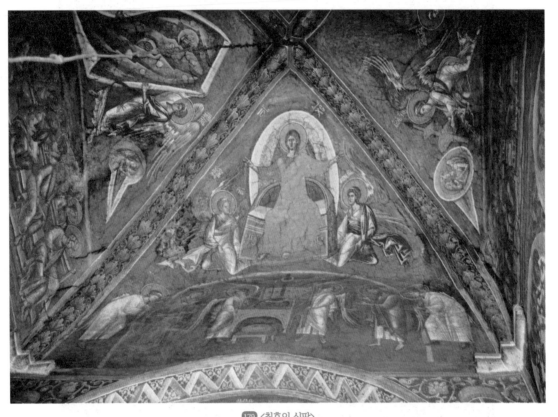

179 〈최후의 심판〉
판토크라토 성당, 1338-1348, 프레스코화, 데차니(Dečani), 세르비아

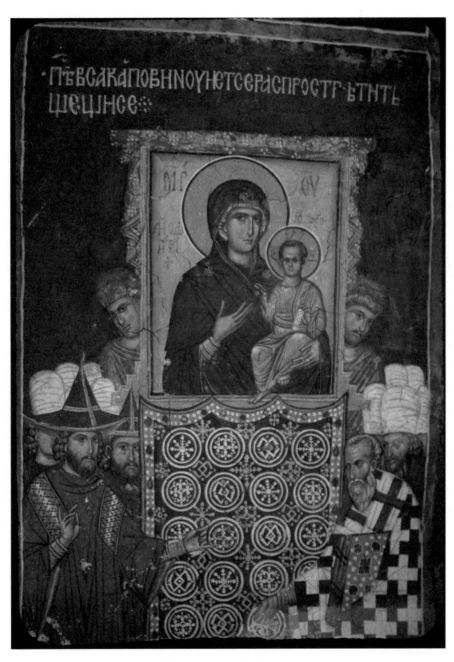

180 ⟨테오토코스의 아카티스토스⟩
판토크라토 성당, 1338-1348, 프레스코화, 데차니(Dečani), 세르비아

중요하게 생각되었고, 따라서 예술은 종교적 목적에 봉사하는 것을 우선의 과제로 삼았다. 그런데 마케도니아에서는 미카엘 아스트라파스와 에우티키오스 외에도, 게오르기오스 칼리에르기스Georgios Kalliergis, 마누엘 판셀리노스Manuel Panselinos도 화가로서 이름을 남겼고, 이 같은 사실은 이전까지와는 매우 다른 예술창작활동의 분위기가 형성되어 있었음을 반증한다. 화가가 예술활동의 전면에 부상하고 자기 자신을 주장하기 시작한 것은, 이른바 예술지상주의의 기운이 비잔티움 제국의 말기에 조금씩 싹트고 있었음을 말해준다.

오흐리드의 페리블렙토스 성모성당에는 미카엘 아스트라파스의 작품이 남아있다. 〈유다의 배반〉은 1295년경 제작된 것으로 격한 감정이 화면 전체에서 느껴지며, 병사의 귀를 자르는 베드로의 모습 등 세부적 장면을 사실적으로 묘사하였다(그림181). 미스트라Mistra의 페리블렙토스 성모성당에 그려진 〈그리스도의 세례〉에는 중심인물인 세례자 요한과 예수 그리스도 외에, 물놀이하는 아이들과 물고기, 세례 광경을 지켜보는 사람들, 그리고 요르단 강을 의인화한 인물 등, 부차적인 소재들이 포함되어 있다(그림182).

마누엘 판셀리노스Munuel Panselinos는 1300년경 아토스 산의 프로타톤Protaton 성당의 인상적인 프레스코화를 그렸고(그림183), 칼리에르기스Kalliergis는 1315년경, 베리아(Verria)의 구세주 그리스도 성당을 장식하는 벽화작업을 하였다.

3) 콘스탄티노플과 러시아

팔라이올로고스 회화의 세 번째 경향은 예술분야에 있어서 선두주자의 역할을 한 콘스탄티노플에서 나타났다. 콘스탄티노플의 회화는 세르비아나 마케도니아 지역의 화파에 비해 이상적이고 아카데믹한 표현방식을 선호하였으며, 이는 러시아의 회화에도 영향을 미쳤다.

미카엘 8세 팔라이올로고스가 비잔티움 제국을 다시 일으키기는 했지만, 라틴 점령기 이래 지속된 제국의 분열과 황제의 위상 약화는 대귀족가문의 영향력을 강화시키는 결과를 초래하였다. 따라서 예술활동의 후원자 계층에도 변화가 뒤따랐다. 마케도니아 왕조

181 〈유다의 배반〉
1295년경, 페리블렙토스(Peribleptos) 성모성당, 오흐리드(Ohrid), 마케도니아

182 〈그리스도의 세례〉
1370경, 프레스코화, 페리블렙토스(Peribleptos) 성모성당, 미스트라(Mistra)

183 〈올리브 산의 그리스도와 제자들〉
마누엘 판셀리노스, 1300년경, 프레스코화, 프로타톤(Protaton) 성당, 아토스 산

와 콤네노스 왕조 시절에는 주로 황제의 주문으로 대규모 예술작품들이 제작되었지만, 제관을 저당잡히는 사건까지 겪게되는 팔라이올로고스 왕조 시기의 비잔티움 황제는 더 이상 부유한 후원자가 아니었다. 황실 가문에 직접 속하지 않더라도, 고위관료나 대토지를 소유한 귀족 등 다양한 계층으로 후원자의 폭이 넓어졌고, 이는 교회 내부에 후원자들의 초상이 빈번하게 그려지는 계기가 되었다. 콘스탄티노플의 코라Chora 수도원은 황제 안드로니코스 2세의 장관이었던 테오도로스 메토키테스Theodoros Metochites가 후원하였으며, 팜마카리스토스 Pammakaristos 성모성당은 고위 장군이었던 미카엘 글라바스Michael Glabas Tarchaniotes와 그의 아내 마르타Martha의 후원으로 건립되었다.

하기아 소피아 대성당은 6세기에 건립되었지만 여전히 비잔티움 제국과 교회를 상징하는 건물로서의 중요성을 잃지않았다. 유스티니아 황제 이래로 몇몇 용감한 황제들은 자신들의 초상을 교회에 새겨넣었지만, 팔라이올로고스 왕조 시기에 와서는 '애원과 중재의 기도'를 의미하는 〈데이시스〉Deisis를 2층의 갤러리에 제작하였다. 화면 중앙에 그려진 예수 그리스도를 향하여 테오토코스와 세례자 요한이 각각 양편에서 몸을 돌리고 머리를 숙여 기도하는 모습이다(그림184, 185, 186). 1261년 콘스탄티노플을 탈환하고 난 뒤 제작한 모자이크이니, 거의 한 세기 동안 잃어버렸던 제국의 심장부를 되찾은 감격과 하느님께 올리는 감사의 정을 담은 작품이라고 할 수 있다. 예수 그리스도의 얼굴은 마치 오랫동안 헤어졌다 다시 만난 친구처럼 호의적이고 친근한 느낌의 표정이다. 테오토코스는 비잔티움 제국을 위해 중재의 기도를 바치는 모습이지만, 슬픔과 연민에 찬 듯한 얼굴은 제국의 최후를 미리 알려주는 듯 보는 이의 마음을 아리게 한다. 인간적 감정을 담아 표현하는 '성미술의 인간화'는 이미 콤네노스 왕조 시기에 싹을 틔웠고, 팔라이올로고스 시기의 하기아 소피아 대성당에까지 이어진다.

코라의 구세주 성당St. Savior in Chora의 재건은 테오도로스 메토키테스의 야심찬 계획에 의해 진행되었다. 전해지는 바에 따르면 코라 성당은 이미 6세기경 건립되었으며, 콤네노스 왕조 시기에 두 차례에 걸친 복원과 개조 공사를 거쳤으나, 라틴 점령기 동안 황폐해졌다고 한다. 팔라이올로고스 왕조가 들어서자, 안드로니코스 2세의 고문이었던 테오도로스 메토

184 〈데이시스(Deisis)〉
13세기 중반-14세기 전반, 모자이크, 하기아 소피아 대성당, 콘스탄티노플

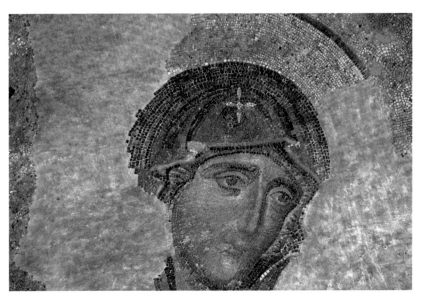

185 〈데이시스(Deisis)〉 부분도
13세기 중반-14세기 전반, 모자이크, 하기아 소피아 대성당, 콘스탄티노플

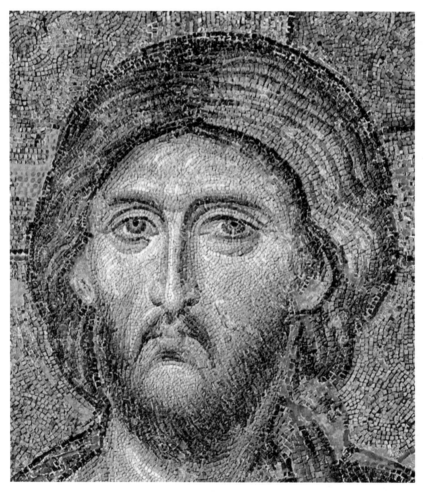

186 〈데이시스(Deisis)〉 부분도
13세기 중반-14세기 전반, 모자이크, 하기아 소피아 대성당, 콘스탄티노플

187-1 **코라의 구세주 성당** 1315-1321, 콘스탄티노플, 현재는 박물관, 앱스 쪽 전경

187-2 **코라의 구세주 성당** 1315-1321, 콘스탄티노플, 현재는 박물관, 나르텍스 쪽

키테스는 이 건물의 복원 공사를 시작하였다. 네이브 위에 돔을 다시 얹고, 나르텍스를 재배치하였으며, 종루를 덧붙이고, 성당의 남쪽부분에 장례용 소성당인 파레클레시온Parekklesion을 지었다. 그리고 코라 성당이 속해있는 수도원에는 병원과 식당, 그리고 도서관을 건립하여 팔라이올로고스 왕조의 문화예술 부흥 사업을 이끌었다. 현재는 박물관으로 개조되어 일반에 공개되고 있다.

코라 성당의 프레스코화와 모자이크화는 '팔라이올로고스의 르네상스'를 대변하는 중요한 작품으로서, 14세기 후반에 유행한 콘스탄티노플 양식을 잘 보여준다. 코라 성당에 그려진 인물들은 날씬한 몸매와 우아한 얼굴을 하고 있으며 때로는 연약해 보이기도 한다. 감정이 잔뜩 실린 얼굴로, 멋을 부린 듯 몸을 비틀거나 어려운 자세를 취한 인물들도 종종 발견되는데, 현대적인 표현을 빌자면 표현주의적 경향이라고 할 만하다. 인물의 등 뒤편으로 바람에 휘날리는 듯 표현된 의복의 주름은 다소 과장되고 비현실적인 면이 있어, 금속 같은 느낌을 주기도 한다. 빛과 어두움의 대비를 주기위해 흰색 빗금으로 밝은 부분을 강조하였고, 배경에 건축물이나 풍경을 자세히 그려넣어 원근감을 주려 노력하였다. 동방박사들을 그린 모자이크에서는 별을 보고 찾아 나선 모습과 "동방으로부터 현자들이 예루살렘으로 찾아 왔다. 유대인의 왕으로 나신 분이 어디에 계신가?"라는 글이 적혀있다(그림188).

코라 성당의 안쪽 나르텍스Inner narthex에는 예수 그리스도에게 코라 성당의 모형을 봉헌하는 테오도로스 메토키테스의 초상이 모자이크화로 그려졌다(그림190). 초상화의 경우 실제 인물과 비슷하게 사실적으로 표현되었다.

안쪽 나르텍스에는 두 개의 돔이 있고, 한쪽에는 예수 그리스도와 선조들의 초상, 그리고 또 다른 쪽에는 테오토코스와 선조들의 초상이 그려졌다. 코라 성당의 모자이크화에는 예수와 성모, 그리고 성모의 부모인 성 안나와 성 요아킴의 일생이 아주 자세히 묘사되어 있는데, 이러한 도상들은 성경에 나오는 이야기 외에, 미사예식서와 특히『소야고보의 원초복음서』Protoevangelim Jacobi라는 외경의 내용을 참조한 것이다. 소야고보의 원초복음서에 따르면, 요아킴과 안나는 나이가 많이 들도록 자식이 없었다고 한다. 요아킴은 자신의 처지에 대해 깊이 생각하게 되었고, 집을 떠나 산 속으로 들어가 양치기들과 함께 기도했으며, 아내에게

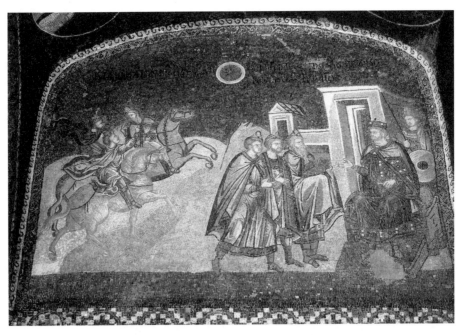

188 〈동방박사들의 여행, 헤로데 앞에 선 동방박사들〉
1315-1321, 모자이크화, 바깥 나르텍스(Exonarthex), 코라(Chora)의 구세주 성당, 콘스탄티노플

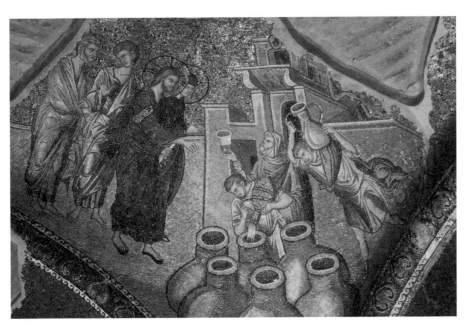

189 〈가나의 혼인잔치의 기적〉
1315-1321, 모자이크화, 바깥 나르텍스(Exonarthex), 코라(Chora)의 구세주 성당, 콘스탄티노플

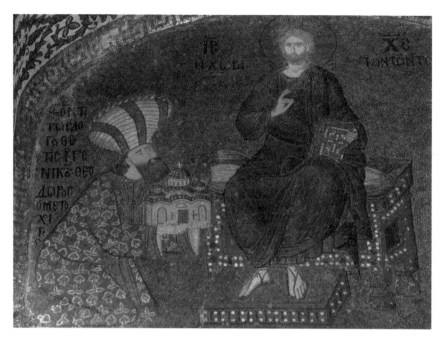

190 〈예수 그리스도에게 코라성당의 모형을 봉헌하는 테오도로스 메토키테스〉
1315-1321, 모자이크화, 안쪽 나르텍스(Inner narthex), 코라(Chora)의 구세주 성당, 콘스탄티노플

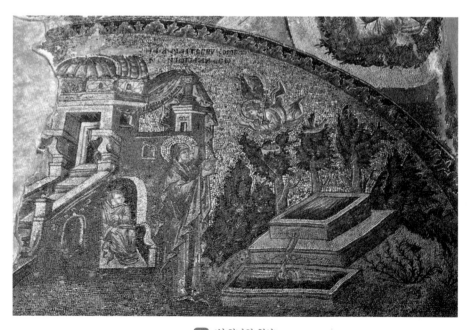

191 〈성 안나와 천사〉
1315-1321, 모자이크화, 안쪽 나르텍스(Inner narthex), 코라(Chora)의 구세주 성당, 콘스탄티노플

알리지도 않고 깊은 슬픔에 잠긴 채, 40일 낮과 밤을 단식하면서, 주께서 간청을 들어주시기 전에는 먹지도 마시지도 않겠다고 말했다. 그러던 중, 홀로 남은 안나는 어느 날 우물가에서 한 천사로부터 장차 아기가 태어나게 될 것이라는 소식을 전해 듣게 되었다(그림191). 소야고보의 원초복음서에서 이어지는 이야기는 성모의 탄생과 성장에 관한 것이다.

코라 성당의 모자이크화는 매우 능숙한 솜씨를 지닌 예술가의 작품으로서, 세련된 스타일은 헬레니즘 회화의 전통에 충실한 모습을 보여준다. 그러나 때로 움직임의 세세한 부분에 중점을 두며 기교에 치우치는 면이 있기도 하다. 전체적으로는 장식적인 화면 구성과 밝은 색채를 즐겨 사용하였으며, 모자이크화 특유의 색채변화와 반짝거림이 성당 내부를 매혹적인 분위기로 감싸고 있다.

한편 코라 성당의 남쪽에 지어진 파레클레시온Parekklesion의 내부는 프레스코화로 장식되어 있다. 장례용 소성당이라는 건축 의도에 맞게 그림의 주제는 아나스타시스Anastasis, 최후의 심판, 그리고 천국에 관한 것이다. 앱스의 세미돔에 그려진 〈아나스타시스〉는 『니코데무스 위경』Gospel of Nicodemus을 회화적으로 재해석한 것이다. 빗장과 철제 자물쇠로 잠긴 림보Limbo의 문을 부수고, 아담과 하와, 아브라함과 이사악, 그리고 다윗을 비롯한 선지자와 예언자들을 죽음으로부터 구원하는 예수 그리스도의 모습을 그렸다. 예수 그리스도는 손과 목이 묶인 사탄을 발 아래 짓밟고 있으며, 어둠의 장소였던 지옥은 빛을 받게 된다. 그리스도는 모든 의인들의 구원의 표시로, 오른손을 뻗쳐 아담을 일으키며 대천사 미카엘이 지키는 낙원으로 인도한다(그림192). 코라 성당의 〈아나스타시스〉는 볼륨감 있는 인물의 형태와 자연스러운 음영효과, 풍부한 감정표현과 자유로운 운동감, 그리고 풍경을 배경으로 한 삼차원적 공간감을 잘 살린, 팔라이올로고스 회화의 백미라고 하겠다.

〈최후의 심판〉은 데이시스 도상의 확장된 형태로서, 예수 그리스도를 중심으로 테오토코스와 세례자 요한이 서 있으며, 그들 뒤로는 황제의 복장을 한 미카엘과 가브리엘 대천사를 비롯하여 수많은 천사들이 호위하는 모습으로 표현되었다(그림194). 주위에는 주교, 성인, 성녀, 순교자, 그리고 예언자 등 선택된 자들을 실어 나르는 구름과, "아버지의 축복을 받은 자여, 와서 태초로부터 그대를 위해 준비된 이 나라를 차지하라"라는 글귀가 보인

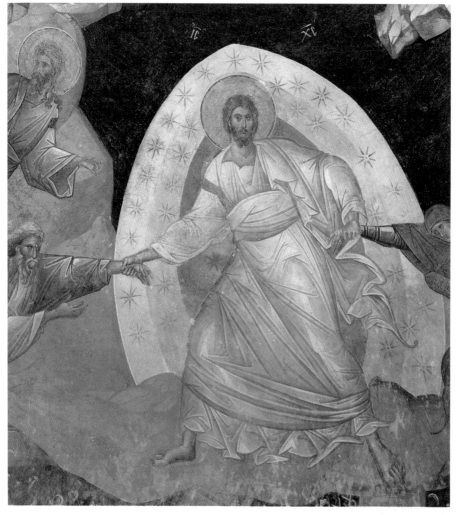

192 〈아나스타시스〉 부분도
1315-1321, 프레스코화, 파레클레시온, 코라(Chora)의 구세주 성당, 콘스탄티노플

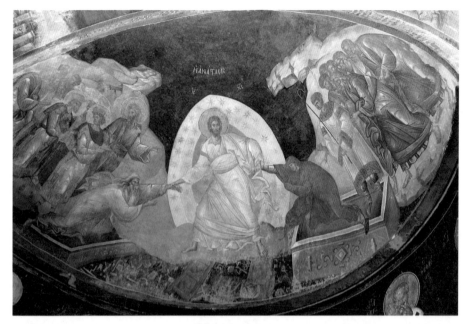

193 〈아나스타시스〉
1315-1321, 프레스코화, 파레클레시온, 코라(Chora)의 구세주 성당, 콘스탄티노플

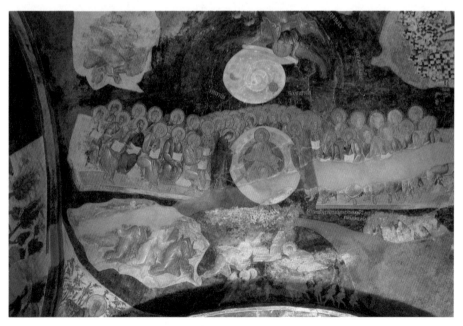

194 〈최후의 심판〉
1315-1321, 프레스코화, 파레클레시온, 코라(Chora)의 구세주 성당, 콘스탄티노플

다. 화면의 하단에는 사이코스타시아, 즉 영혼의 무게를 재는 장면이 그려졌고, "악한 자여, 악마와 그 졸개들을 위해 마련된 영원히 꺼지지 않는 불 속으로 들어가라"는 글귀가 쓰여졌다.

파레클레시온에는 또한 〈멸망을 예고하는 이사야〉, 〈야이로의 딸을 살리는 예수〉, 〈과부의 아들을 살리는 예수〉 등 죽음과 부활, 심판과 구원을 주제로 한 도상들이 그려졌다.

이러한 그림들은 모두 초월적이고 영적인 세계를 시각화하고자 하였으며, 이를 위해 지상세계의 합리적인 표현방식을 의도적으로 거부하였다는 것이 특징이다. 하나의 작품 안에 여러 개의 시점이 공존한다거나, 배경을 종종 밋밋한 벽처럼 그려 원근감을 갑자기 없애버린다거나, 특히 그리스도를 표현할 때는 주위의 인물과 다른 차원에 속한 것처럼 공간을 잘라낸다거나, 혹은 그림의 선들이 작품의 중심으로 향하는 경향이 있다는 것은 작품을 가시적인 세계로부터 비가시적인 세계로 전이시키는 회화적 장치로서 사용되었다.

'더 없이 복되신 천주의 성모'를 의미하는 테오토코스 팜마카리스토스Theotokos Pammakaristos 성당은 1310년 미카엘 글라바스와 그의 아내 마르타를 기념하기 위해 건립되었다(그림 195). 건물 외벽의 대리석 코니스에는 궁정에서 활동한 시인, 마누엘 필레스Manuel Philes가 이들을 위해 지은 시(詩)가 조각되어 있다. 팜마카리스토스 성당은 원래 콤네노스 왕조 때 세워졌던 것이나, 내부의 중심적인 위치에 장례용 파레클레시온을 다시 만들었다. 아르코솔리아Arcosolia가 있는 것으로 보건대, 나르텍스는 이들 부부의 영원한 안식처로서 이곳에 무덤이 안치되었던 것으로 추정된다.

내부는 장례용 성당이라는 목적에 맞도록 검소하고 일반적인 도상으로 장식되었다. 앱스에 그려진 〈데이시스〉는 성모와 세례자 요한에게 고인을 위한 중재기도를 청한다는 의미가 담겨있다(그림196). 옥좌에 앉은 예수 그리스도는 심판자로서의 엄숙하고 무서운 얼굴이 아니라 부드럽고 자비로운 표정을 짓고 있으며, 둘레에는 '매우 친절하신' hyperagathos이라는 단어가 쓰여 있다. 또한 장례식의 기도문에 등장하는 천사, 주교성인, 수도자, 순교자의 초상이 곳곳에 배치되어, 고인을 위해 기도하는 중재자의 역할을 하고 있다. 나오스에는 대축제일의 장면들이 그려졌으나, 현재는 〈예수의 세례〉만 남아있다.

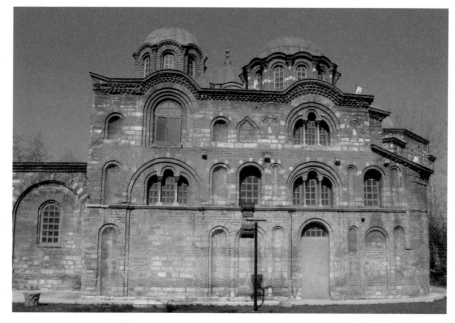

195 **팜마카리스토스 성당** 1310, 외부 전경, 콘스탄티노플

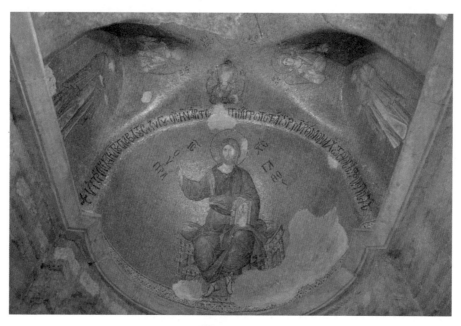

196 **〈데이시스〉**
1310, 앱스 모자이크, 팜마카리스토스 성당 콘스탄티노플

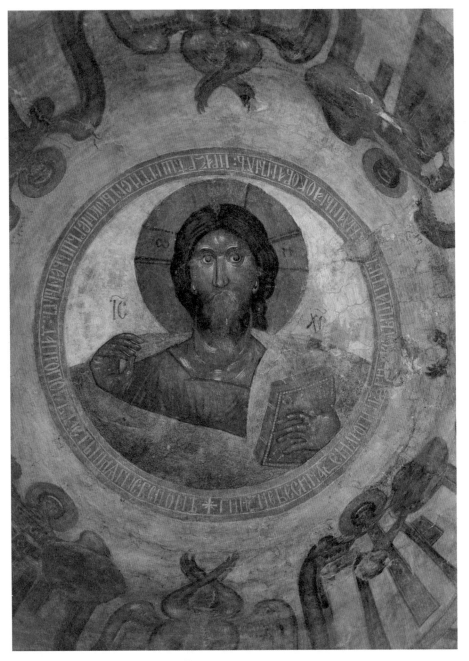

197 〈그리스도 판토크라토〉
1378, 돔 프레스코화, 예수의 변모 성당, 노브고로드(Novgorod)

팔라이올로고스의 회화는 러시아에까지 영향을 미쳤다. 노브고로드Novgorod의 예수 변모 성당은 콘스탄티노플에서 교육을 받고 러시아로 건너간 화가의 프레스코화로 내부가 장식되었는데, 희랍인 테오파네스Theophanes the Greek로 불리는 이 화가는 훗날 러시아의 위대한 화가가 된 안드레이 류블레프Andrei Rublev의 스승이었다. 천장의 돔에 그려진 〈판토크라토〉는 비교적 자유로운 드로잉과 단색조의 채색법이 독특한 작품이다(그림197).

\<비잔티움 미술의 이해\>를 맺으며

―❦―

비잔티움의 미술은 1453년의 콘스탄티노플 함락으로 천년에 걸친 대서사시의 막을 내리게 되었다. 더러는 파괴되고 더러는 회칠 아래 감춰지게 되지만, 유럽 전역과 아시아로 파급된 효과는 제국의 멸망과는 별개로 새로운 시각적 가능성을 열어주었으며, 21세기 동아시아의 작은 나라에까지 신비로운 빛으로서 전해지게 된 것이다.

미흡하나마 이 책에서 다룬 작품들을 작은 징검다리 삼아, 비잔티움 미술의 수많은 보석 같은 작품들을 독자께서 만나는 기회를 갖게 되기를 바라며, 감사의 마음으로 〈비잔티움 미술의 이해〉의 마지막 페이지를 닫는다.

―❦―

Ἡ ἀλήθεια ἐλευθερώσει ὑμᾶς.

조수정

서강대학교에서 불어불문학 및 종교학을 공부하고,
프랑스 리옹과 스트라스부르 제2대학에서 고고미술사학을(미술사학 석사), 그리고 파리 제1대학에서
'비잔티움 미술'을 전공하여 최우수 논문상을 수상하며 미술사학 박사학위를 취득하였다.
비잔티움 미술로 박사학위를 받은 우리나라 최초이자 유일한 비잔티니스트이다.
중세 서유럽과 비잔티움의 종교와 예술, 그리고 상징과 도상학에 관련된 연구를 하고 있으며,
현재 대구가톨릭대학교 교수로 재직 중이다.

비잔티움 미술의 이해

발행일 2016년 2월 29일
지은이 조수정
펴낸이 이정수
책임 편집 최민서·신지항
펴낸곳 (주)북페리타
등록 315-2013-000034호
주소 서울시 강서구 양천로 551-24 한화비즈메트로 2차 807호
대표전화 02-332-3923
팩시밀리 02-332-3928
이메일 editor@bookpelita.com
값 25,000원
ISBN 979-11-86355-02-2 (93600)